# Schloss Neuhaus
# bei Paderborn

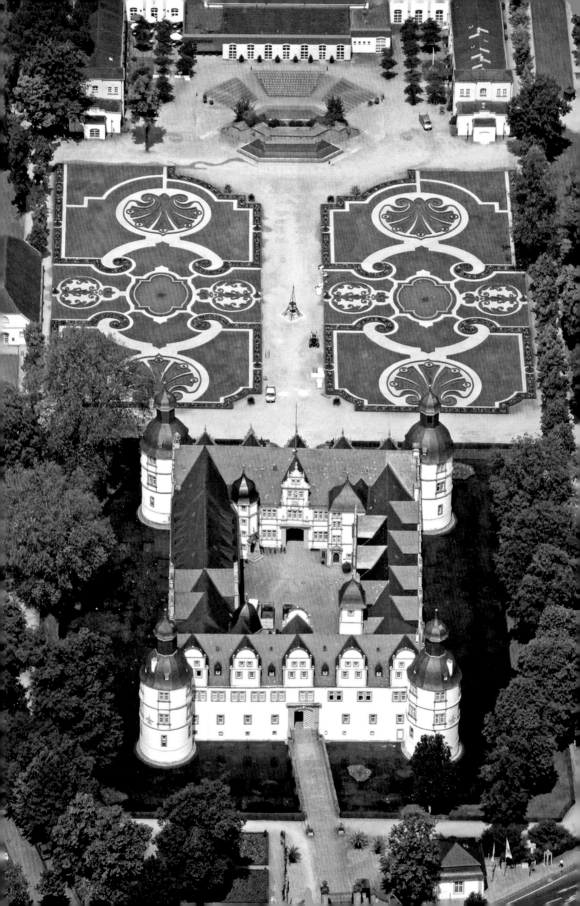

Norbert Börste und
Gregor G. Santel

# Schloss Neuhaus bei Paderborn

Herausgegeben im Auftrag
des Heimatvereins Schloß
Neuhaus 1909 e.V.

unter Mitwirkung von
Wolfgang Hansmann, Michael
Pavlicic und Georg Predeek

mit Neuaufnahmen von
Ansgar Hoffmann und
Klaus-Peter Semler

Großer
DKV
Kunst-
Führer

DEUTSCHER KUNSTVERLAG

Gefördert durch

Förderkreis Historisches Museum
im Marstall von Paderborn-Schloß
Neuhaus e. V.

Fürstenberg'sche Familienfonds

Landschaftsverband Westfalen-Lippe

Stadt Paderborn

Volksbank
Paderborn-Höxter-Detmold

Umschlagabbildungen:
Ansgar Hoffmann, Schlangen
Klappe vorne: Verein für Geschichte
und Altertumskunde Westfalens,
Abt. Paderborn e. V.
Klappe hinten: Schloßpark und
Lippesee Gesellschaft, bearbeitet von
Gregor G. Santel

Frontispiz: Andreas Dunker/nrw-luft-
bildargentur.de
Abb. 1, 2, 3, 6, 8, 9, 10, 11, 12, 13,
14, 15, 16, 18, 20, 21, 22, 23, 24, 25,
26, 27, 28, 29, 30, 31, 32, 37, 39, 40,
41, 43, 44, 45, 47, 48, 49, 50, 51, 55,
56, 61, 65, 76, 89, 108, 112: Ansgar
Hoffmann, Schlangen
Abb. 4, 69, 70, 77, 82, 97, 98, 105,
107, 110: Verein für Geschichte und
Altertumskunde Westfalens, Abt.
Paderborn e. V.
Abb. 5, 38: Grundlage Wolfgang
Hansmann, Paderborn, Bearbeitung
Gregor G. Santel, Paderborn
Abb. 7, 17, 33, 59, 60, 62, 68, 72, 75,
84, 92, 106, 107: Stadt Paderborn,
Stadtarchiv
Abb. 16, 26, 27, 36, 74, 78, 81, 85,
86, 87, 109: Klaus-Peter Semler,
Paderborn
Abb. 19: Jan Vredeman de Vries,
Das erst buch gemacht auff die
zwey Colomnen Dorica und Jonica,
Antwerpen, ca. 1565
Abb. 34: Helmar Lange, Bochum
Abb. 35, 83: Theologische Fakultät,
Paderborn, Wolfgang Noltenhans,
Paderborn

Abb. 42, 46, 53, 54: Historisches
Museum im Marstall/Bildarchiv
Ochsenfarth
Abb. 52: Westfalen. Hefte für
Geschichte, Kunst und Volks-
kunde, Bd. 56, Münster 1978, S. 614,
Zeichnung Maubach
Abb. 57, 64, 66, 67: Historisches
Museum im Marstall
Abb. 58: Grundlage Stadtarchiv
Paderborn, Bearbeitung Gregor G.
Santel, Paderborn
Abb. 63: Historisches Museum im
Marstall, Wolfgang Noltenhans,
Paderborn
Abb. 71: Wolfgang Hansmann,
Paderborn
Abb. 73: Robert Gündchen,
Paderborn
Abb. 79, 103: Landesarchiv Nord-
rhein-Westfalen, Abteilung West-
falen, Münster
Abb. 80: Landesgartenschau
Paderborn 1994, Paderborn
Abb. 88, 91, 94, 95, 96, 101, 102, 113,
114, 116: Gregor G. Santel, Paderborn
Abb. 90, 115: Augustin d'Avilers
Cours d'Architecture, Paris 1720
Abb. 93: Stadt Paderborn, Untere
Denkmalbehörde
Abb. 99: Josef Kurzböck, Schauplatz
der Natur und der Künste, Wien 1774
Abb. 100, 104: Landesarchiv Nord-
rhein-Westfalen, Abteilung Ostwest-
falen-Lippe, Detmold
Abb. 111: Stadt Paderborn, Ver-
messungsamt, Abteilung Geo-
informations-Service

Lektorat: Rüdiger Kern
Bildbearbeitung: Birgit Gric
Gestaltung, Satz: Rüdiger Kern
Druck und Bindung: BGZ Druck und
Datentechnik GmbH, Berlin

Bibliografische Information der
Deutschen Nationalbibliothek
Die Deutsche Nationalbibliothek
verzeichnet diese Publikation in
der Deutschen Nationalbibliografie;
detaillierte bibliografische
Daten sind im Internet über
http://dnb.de abrufbar.

© 2015 Deutscher Kunstverlag GmbH
Berlin München
Paul-Lincke-Ufer 34
D-10999 Berlin

www.deutscherkunstverlag.de
ISBN 978-3-422-07188-9

# Inhalt

# Einleitung

Das Schloss Neuhaus im gleichnamigen Stadtteil mit dem umgebenden Garten und seinen Nebengebäuden, in inselähnlicher Lage am Zusammenfluss von Lippe, Alme und Pader im Südostwinkel der Westfälischen Bucht gelegen, ist heute wohl eines der kunsthistorisch bedeutendsten Gebäude der Stadt Paderborn und gehört in Nordrhein-Westfalen zu den wichtigen Residenz- und Wasserschlössern.

Das Hochstift Paderborn besaß vom 13. bis 18. Jahrhundert ein System von fürstbischöflich-paderbornischen Residenzen bzw. Landesburgen: die Hauptresidenz in Neuhaus, die Nebenresidenzen in Wewelsburg, Dringenberg, Lichtenau und Beverungen. Schloss Neuhaus nahm dabei die Stellung eines Residenzschlosses ein und war unter Fürstbischof Clemens August von Bayern (reg. 1719–1761) im 18. Jahrhundert zeitweilig auch ein Jagdschloss – eine Maison de Plaisance – vor den Toren der Stadt Paderborn, wozu ein weiter, durch reizvolle Landschaftsausblicke bereicherter Garten mit zahlreichen Nebengebäuden gehörte. Nur vier Kilometer von der Fürstbistumshauptstadt Paderborn entfernt, bot die Anlage den Fürstbischöfen Erholung, bis im Zuge der Säkularisierung und Enteignung das Schlossgelände zu einer Kasernenanlage wurde. Leider ging dabei die gesamte Inneneinrichtung verloren. Erst seit der Umgestaltung des gesamten Schlossparks konnte die Stadt Paderborn im Stadtteil Schloß Neuhaus im Rahmen der Landesgartenschau im Jahre 1994 ein kombiniertes Bildungs-, Kultur- und Erholungsgebiet schaffen. Heute ist die Anlage ein beliebtes Ausflugsziel für viele Besucher.

Die ehemalige Residenz Neuhaus, fünfhundert Jahre lang Hauptresidenz des Fürstbistums Paderborn, wurde von Kunstwissenschaftlern hoch bewertet: »erstes Bauwerk der Weserrenaissance«, »erste größere, ja wirklich bedeutende Bauaufgabe der Renaissance, zumindest in der nördlichen Hälfte Deutschlands«, »frühester oder doch zumindest frühester erhaltener mehrflügeliger Schlossbau der Renaissance in Deutschland«, »Konzeption einer regelmäßigen rechtwinkligen Vierflügelanlage mit Treppentürmen in den Hofwinkeln, wie sie es bis dahin nirgendwo auf dem Boden des Deutschen Reiches gab«, »der Anfang der Entwicklung des Schlossbaus im Weserraum, welche die mittelalterliche Burg unter weitgehendem Verzicht auf die Verteidigungsaufgabe zugunsten einer Ganzheitsidee und nicht zuletzt wegen des gesteigerten menschlichen Wohnbedürfnisses ablöste«, »ein für unser Gebiet epochemachendes Gebäude«. – Die Zitate kennzeichnen den einst wenig oder gar nicht verstandenen außergewöhnlichen kunsthistorischen Rang des Schlosses für das deutschsprachige Gebiet, wobei man sich inzwischen an den Stilbegriff »Weserrenaissance« gewöhnt hat. In den letzten Jahren wurde aber die Auffassung einer kulturräumlichen »nationalen« Identität stark diskutiert, die für den Stilbegriff »Weserrenaissance« propagiert wurde. Eine solche Identität existierte aber in der frühen Neuzeit noch nicht.

Die neuere Forschung fokussiert auf die Träger des Kulturtransfers der Weserrenaissanceforschung und betont die Einflüsse des Architekturvorlagenwesens, externer Baumeister, überregional agierender Bauherren und macht auf europaweit bekannten Beispiele höfischer Kultur aufmerksam.

Im 16. Jahrhundert, in der Zeit in der Neuhaus seine Ausgestaltung erfuhr, begann die Umwandlung von mittelalterlichen Burgen

I. Blick in den Hof.

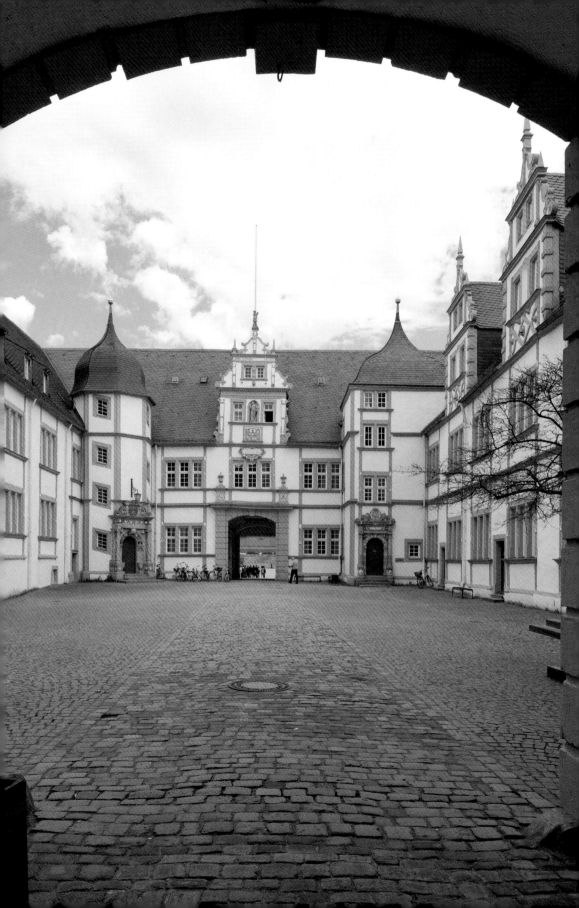

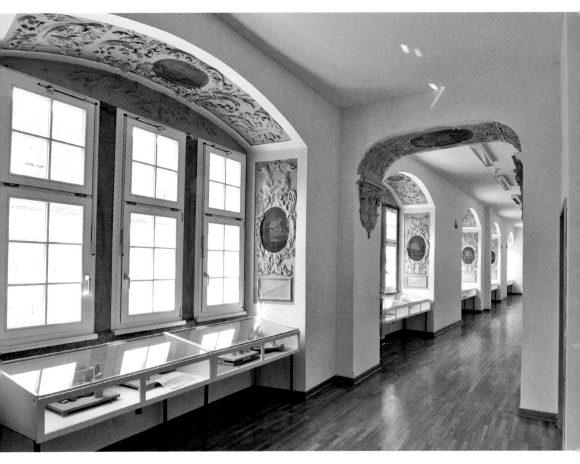

2. Erstes Obergeschoss, Ostflügel (s. S. 39, 40).

zu repräsentativen Schlössern, wobei anfangs hauptsächlich Zweiflügelanlagen entstanden. Die geschlossene Bauanlage mit aufeinanderstoßenden Flügeln und Treppentürmen in den Hofwinkeln wurde in der Weserregion während des 16. Jahrhunderts zur beliebten landesherrlichen Bauform. Die einhellige Meinung in der Forschung lautet inzwischen, dass mit Schloss Neuhaus das Paderborner Land ein herausragendes Beispiel frühneuzeitlicher Schlossarchitektur von hoher baukünstlerischer Qualität erhielt, ähnlich wie mit dem Neubau der Wewelsburg.

Bauherr war Dietrich von Fürstenberg (1546–1618), Bischof und zugleich Reichsfürst, der in seiner Diözese, dem Hochstift, in einer Zeit voller konfessioneller Spannungen, nicht nur die Gegenreformation erfolgreich durchsetzte, sondern auch strukturelle kirchliche Reformen durchführte. Er stellte die fürstbischöfliche Vorherrschaft wieder her und gründete 1614 die erste Universität in Paderborn, die *Academia Theodoriana*, die im Jahre 2014 ihr vierhundertjähriges Jubiläum als älteste Universität in Westfalen feiern konnte. Der humanistisch gebildete Dietrich ging als

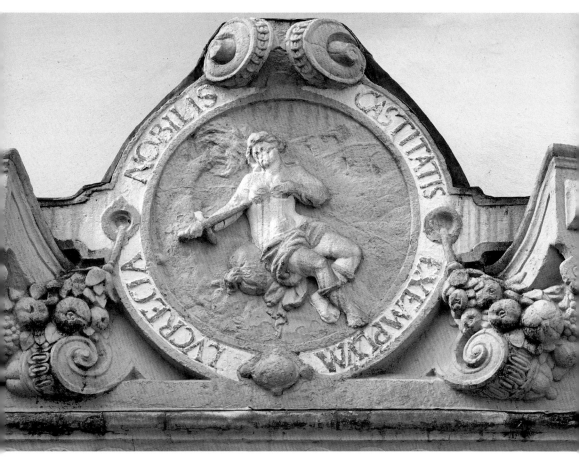

3. Schlossinnenhof, Detail vom Nordostportal. Darstellung der Lucretia (s. S. 28, 29).

Förderer der Künste und Bauherr in die Ge-schichte ein, wobei qualifizierte theologische Berater ihn unterstützten. Er hatte eine sichere Hand bei der Wahl der Künstler, wie beispiels-weise bei dem Goldschmied und Kupferstecher Anton Eisenhoit (1553/54–1603) aus Warburg, der für mehrere Fürstenhöfe tätig war, dem Bildhauer Heinrich Gröninger (ca. 1578–1631), dem Baumeister Hermann Baumhauer und bei Bauleuten aus dem protestantischen Bielefeld. Nach der Vollendung des Schlosses in Neu-haus als Vierflügelanlage (1585–1591) entstanden die Wewelsburg (1603–1609), das Universitäts-

gebäude (1612–1614) und – auf Kosten der Stadt – das Paderborner Rathaus (1613–1620).

Gemeinsam mit einigen adeligen und bürgerlichen Domizilen, wie dem *Heising-schen Haus* in Paderborn, bilden Dietrichs Bauten eine regionale Gruppe, die einerseits durch Einflüsse aus dem Weserraum im Osten (charakterisiert durch dekorative Kerbschnitt-Bossensteine), anderseits aber auch durch westliche Einflüsse (geometrisch gestaltete Fassadenflächen) geprägt sind. Eine besondere Verknüpfung von S- und C-förmigen Schweifen bei der Giebelgestaltung charakterisiert man

als typische ›Paderborner Form‹. Diese Gebäude sind kunsthistorisch jenem Spätstil der ausgehenden Renaissance verpflichtet, der zu den frühbarocken Anfängen in Nordwesteuropa führte. Dabei gewannen gedruckte Vorlagen größte Bedeutung für die Baudekoration. Diese orientierten sich an einem von Italien über Frankreich und die Niederlande vermittelten »antikischen« oder »vitruvischen« Kunstverständnis, mit Formenkatalogen für Säulen, Postamente, Giebel, Portale und sonstige Baudetails. In unserer Region waren dabei die Architekturbücher des Vredemann de Vries (1527–1604) von großem Einfluss, der es ausgezeichnet verstand, den traditionellen Moden der Fassadengestaltung »antikische« Formen zu geben.

Die vorliegende Publikation möchte besonders die Geschichte und Gestalt des Neuhäuser Schlosses, des Parks und seiner Nebengebäude zugleich knapp und farbig ins Gedächtnis rufen, sowie das Verständnis für seine historische Bedeutung fördern und zugleich zu einem Besuch einladen. Die historische und kunstgeschichtliche Forschung hat in den letzten Jahren etliche neue Erkenntnisse gewonnen, die in den Kunstführer eingeflossen sind (siehe Literaturverzeichnis). Besonders großer Wert wurde auf hervorragendes Bildmaterial gelegt. Der Heimatverein beauftragte dazu den Kunst- und Architekturfotografen Ansgar Hoffmann, in Zusammenarbeit mit den Autoren und dem Fotografen Klaus-Peter Semler, das gesamte Schlossareal neu zu fotografieren und ins rechte Bild zu setzen. Jetzt konnten auch das Schlossinnnere, der Schlosspark und die Nebengebäude erstmals umfassend dokumentiert werden.

## Dank

Der Dank der Herausgeber gilt dem Heimatverein Schloß Neuhaus 1909 e.V., der nicht nur die Drucklegung, sondern auch die neue Fotodokumentation ermöglichte. Ebenso wird für die Überlassung von Text- und Bildmaterial den Herren Wolfgang Hansmann, Michael Pavlicic und Georg K. Predeek gedankt. Druckkostenzuschüsse gaben dankenswerterweise die Fürstenbergischen Familienstiftung, Schloss Herdringen, der Förderkreis Historisches Museum im Marstall von Paderborn-Schloß Neuhaus, die Stadt Paderborn, der Landschaftverband Westfalen-Lippe, die Volksbank Paderborn-Detmold-Höxter. Den Damen und Herren in den Archiven und Bibliotheken wird für freundliche Auskünfte und die Bereitstellung von historischem Material herzlich gedankt.

Norbert Börste und Gregor G. Santel

# Das fast 1000-jährige Neuhaus

Die wichtigsten Fakten zur Ortsgeschichte *von Michael Pavlicic*

Schloß Neuhaus ist sowohl von seiner Fläche und Einwohnerzahl als auch von seiner geschichtlichen Bedeutung der größte Stadtteil von Paderborn. Im Folgenden sollen die wichtigsten Daten und Ereignisse der Geschichte dieser alten bischöflichen Minderstadt knapp dargestellt werden.

Der gesamte Raum Schloß Neuhaus liegt am äußersten Rande der Münsterländer Bucht und ist etwa 35 Quadratkilometer groß. Die Gemarkungsfläche hat geographisch an folgenden Landschaftstypen Anteil:

1. Staumühler Mittlere Senne
2. Lippeniederung
3. Marienloher Schotterebene
4. Geseker Unterbörde

Eine Besonderheit stellt der Bereich des alten Ortszentrums dar, wo durch den Zusammenfluss von Pader, Lippe und Alme eine natürliche Halbinsel entstanden ist; diese Beschaffenheit des Ortes wurde bei der späteren Besiedlung zu einem wichtigen Faktor. Zur Zeit Karls des Großen befand sich hier ein Lippeübergang.

Wirft man einen Blick auf die Bodendenkmalkarte der Stadt Paderborn, so erkennt man schnell eine Vielzahl von Steinkisten- und Hügelgräbern aus der Zeit vor Christi Geburt. Dieses Funde belegen die frühe Besiedlung im Gebiet von Neuhaus, vor allem entlang der Lippe.

Bereits zum Jahre 1016 wird Neuhaus in der *Vita Meinwerci*, der Lebensbeschreibung des Bischofs Meinwerk (*um 975, Bischof 1009–1036) erwähnt. Diese Lebensbeschreibung ist nach 1165 von Abt Konrad von Abdinghof in Paderborn verfasst worden. Am 25. Mai 1036 gründete Bischof Meinwerk das Kollegiatstift St. Petrus und Andreas, auch Busdorf genannt, vor den Toren der damaligen Stadt Paderborn. Er stattete das neue Stift mit dem »Zehnten« (Naturalabgaben) vieler Ortschaften des Bistums Paderborn aus, die in der Gründungsurkunde (oft erstmalig) aufgeführt werden. Die Villikation (= Hofverband) Neuhaus wird folgendermaßen beschrieben: »Nyenhus et quatuor vorwerc ad eam pertinentes: Elesen, Ascha, Burch, Thune«, zu Deutsch: »Neuhaus und die vier dazugehörigen Vorwerke Elsen, Ascha, Burch und Thune«.

Aus dem Vorwerk Elsen hat sich die Ortschaft gleichen Namens entwickelt; Ascha lag zwischen Gesseln und Bentfeld (Flurbezeichnung *Escherfeld*). Die Lage des Vorwerkes Burch ist nicht eindeutig geklärt. Der Brockhof bei Sande dürfte nicht gemeint sein, da in einer Urkunde von 1245 Burch als »nahe bei Neuhaus gelegen« bezeichnet wird. Der Hof Thune existiert bis zum heutigen Tage, er liegt nicht weit von Neuhaus entfernt.

In diesem Zusammenhang muss noch das Vorwerk Stiden des Haupthofes Enenhus bei Paderborn erwähnt werden; dieses erscheint ebenfalls in der Busdorfer Gründungsurkunde und lag im Bereich des sogenannten »Hoppenhofes« in der Neuhäuser Feldflur.

In der Gründungsurkunde taucht ein Zeuge »Alderich de Nyenhus« (Alderich von Neuhaus) auf. Er war bischöflicher Ministeriale und »villicus« (Verwalter) des Haupthofes. Man kann ihn getrost als den ersten Amtmann von Neuhaus bezeichnen. Die Ritterfamilie »von Neuhaus« starb allerdings sehr früh aus.

Laut einem mittelalterlichen Güterverzeichnis mussten vom Haupthof Neuhaus 43 Malter Korn und vom Vorwerk Thune 6 Malter Korn an das Stift Busdorf geliefert werden.

Der bischöfliche Haupthof Neuhaus dürfte im Bereich der jetzigen Pfarrkirche St. Heinrich und Kunigunde gelegen haben. Dort findet man das höchste Bodenniveau im alten Ortskern. Aus dem ältesten erhaltenen Stadtplan von Neuhaus von 1675 geht hervor, dass der Kirchplatz damals stark befestigt war.

Als der Streit mit der Paderborner Bürgerschaft um Vorrechte eskalierte, wurde die Residenz von den Fürstbischöfen nach Neuhaus verlegt. Den genauen Zeitpunkt der Übersiedlung kennen wir nicht, jedoch gilt als sicher, dass Bischof Simon I. nach 1257 einen Schlossbau in dem sumpfigen Gelände nördlich des alten Haupthofes ausführen ließ, zumal er in besagtem Jahr vom Papst das Burgenbaurecht erlangt hatte. Die ersten Schlossbauten wurden noch von der Paderborner Bürgerschaft zerstört. Der Bischof blieb aber unnachgiebig und ließ die Gebäude immer wieder aufrichten.

## Die städtischen Privilegien von Neuhaus

Urkunden und Urkundenabschriften aus den Jahren 1549, 1569, 1575, 1587 usw. belegen, dass Neuhaus minderes Stadtrecht oder »Weichbildrecht« besaß. 1558 kam die Bezeichnung: »Binnen unserer Stadt zum Neuenhause« vor. 1588 wurde das Marktprivileg bestätigt.

Karl Kroeschell definiert ein sogenanntes *Weichbild* in seiner Arbeit »Stadtgründung und Weichbildrecht in Westfalen« folgendermaßen: »Ein Weichbild ist ein geschlossener Ort, entstanden durch Aufteilung und Besiedlung eines Herrschaftlichen Haupthofes. Es wird gegründet durch den Herrn dieses Hofes, meist einen Bischof, der ihm eine Sonderstellung gegenüber dem vogtilichen Hochgericht verleiht. Seine Bewohner werden zu freier Erbleihe angesiedelt, zu dem Recht, das im Volksmund ›wicbilde‹ genannt wird. Sie sind freie Leute, und auch Zuziehende erlangen die Freiheit, wenn sie Jahr und Tag im Weichbild angesessen waren und der Gemeinde angehört

hatten.« Diese Definition eines Weichbildes, auch *Wigbold*, *Wibbold*, *Flecken* genannt, trifft auf Neuhaus recht genau zu.

In den Bestätigungen der Jahre 1549–1620 wurde immer ein Bischof Simon als Stifter dieses minderen Stadtrechtes genannt. Neuere Forschungen belegen, dass es sich dabei um Bischof Simon II. (reg. 1380–1389) handelte.

Doch werfen wir einen Blick auf die Verfassung und das Siedlungsbild des alten Neuhaus. Die natürliche halbinsulare Lage des Ortes machte den Bau einer Stadtmauer überflüssig; dennoch waren einige markante Stellen durch Erdwälle und Schanzwerke zusätzlich gesichert, wie es Skizzen des Jesuiten Grothaus um 1660 belegen.

Man erreichte Neuhaus durch das Lippe-, Stadt- und Elser-Tor (Abbildungen dieser Torsituationen sind in alten Stichen vorhanden). Dass der Ort in etwa planmäßig angelegt wurde, beweist Folgendes: Durch die Achse der heutigen Residenzstraße war Neuhaus in zwei Bauerschaften mit jeweils fünf Rotten unterteilt, und zwar in die Elser Bauerschaft (in Richtung Elsen gelegen) und die Mühlenbauerschaft (im Bereich der großen Mahlmühle gelegen). In jeder Bauerschaft gab es vierzehn Halbmeier- und fünfzehn Viertelmeierstätten. Dazu kam eine größere Anzahl von sogenannten *Eigenhäusern*; diese verfügten nur über wenig Grundbesitz.

Alle Häuser hatten erbmeierstättische Qualität, die jeweiligen Besitzer waren persönlich frei, während die Bewohner auf der Thune und in der Alten Senne des Kirchspiels Neuhaus eigenbehörig waren und somit den *Sterbfall* zahlen und den Heiratskonsens des Grundherrn einholen mussten.

Die Bewohner einer ›politischen‹ Einheit (Flecken Neuhaus, Bauerschaft Thune) waren also rechtlich unterschiedlich gestellt; außerhalb der drei Brücken waren nur der Kruggelhof, die Thunemühle, der Oberjägerhof am Wilhelmsberg, das Gut Nachtigall sowie der Gräftenhof Hachmann in die innerstädtische Verfassung integriert. Grundherr war für alle

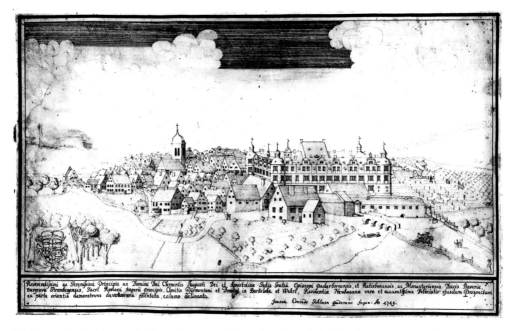

4. Johann Conrad Schlaun, Tuschezeichnung von Schloss Neuhaus, 1719. Zum Amtsantritt von Fürstbischof Clemens August im Jahre 1719 widmete Johann Conrad Schlaun ihm eine »wahre und genaueste« Zeichnung von Ort und Schloss. Blick von Osten auf das Schloss, dessen Ostfront durch Bürgerhäuser und Wirtschaftsgebäude teilweise verdeckt ist. Nach Norden schließen sich die Gartenanlagen an.

Hausstätten im Kirchspiel Neuhaus der Fürstbischof, obwohl in der Neuhäuser Feldflur auch die Paderborner Klöster Besitzungen hatten, die sie an die Bürgerschaft verpachteten.

Ein Halbmeier hatte für gewöhnlich 30 Morgen, ein Viertelmeier fünfzehn Morgen Grundbesitz; jedoch gab es auch einige größere Landbesitzer. Vom Schloss selbst wurden rund 250 Morgen bewirtschaftet. Der gesamte Raum Neuhaus ging bis weit in die Senne. Aufgrund der Grenzziehung nach dem Schnadgangsprotokoll von 1787 kann man eine Wirtschaftsfläche von etwa 35 Quadratkilometern (= 3500 Hektar) annehmen.

Wer in Neuhaus das Bürgerrecht erlangen wollte, musste drei Reichstaler Bürgergeld bezahlen. Die alten Bürgerbücher sind leider verloren gegangen, jedoch fand ich Auszüge eines solchen Buches in einer Akte des Landesarchivs Nordrhein-Westfalen; aber auch in den jährlichen Ämterrechnungen des Amtes Neuhaus gibt es Vermerke über den Zuzug von Neubürgern.

Die innerstädtische Bauerschaftsverfassung spielte auch bei der Ratswahl eine entscheidende Rolle. Der Rat bestand aus sechs Mitgliedern, von denen je drei aus der Mühlen- und aus der Elser Bauerschaft stammen mussten (zwei Halbmeier, zwei Viertelmeier, zwei Eigenhäuser); es gab zwei Bürgermeister, von denen je einer als der »Regierende« bezeichnet wurde. Zwei Ratsmitglieder hatten die Funktion von Schöffen, die übrigen beiden waren als »Hudeherren« für die Angelegenheiten der Gemarkung zuständig. Die Wahl wurde jährlich am Dienstag nach dem Dreikönigsfest abgehalten. Als Rathaus diente die Knabenschule; dort befand sich ein eigens angelegter Ratssaal.

## Die wirtschaftliche Grundlage des alten Neuhaus

Außer der Landwirtschaft haben die Mühlen immer eine große Bedeutung gehabt. Die bischöfliche Mahlmühle im Ort hat in früheren Jahrhunderten eine enorme Kapazität gehabt. Die viergängige Thunemühle sowie einige Öl- und Buckemühlen kamen dazu. Daneben gab es zahlreiche Schuhmacher, die eine eigene Bruderschaft, »Zum heiligen Ulrich«, gegründet hatten.

Nach dem Dreißigjährigen Krieg bildete das Militär einen wesentlichen wirtschaftlichen Faktor. Bereits für 1672 sind uns Quartierlisten der fürstbischöflichen Gardereiter und Grenadiere überliefert. Diese Soldaten rekrutierten sich zum Teil aus der Bürgerschaft selbst (»wohnt bei sich selber«) oder stammten aus anderen Orten des Hochstiftes und wurden bei der Neuhäuser Bürgerschaft einquartiert.

## Die kirchlichen Verhältnisse

Wegen eines Brandes des Ortsarchivs 1569 wissen wir nicht viel über die Pfarrei Neuhaus in alter Zeit.

Die auf dem Gelände des Haupthofes entstandene bischöfliche Eigenkirche (Gründung vermutlich durch Bischof Meinwerk) war dem heiligen Ulrich geweiht. Aus einer Urkunde vom 7. 1. 1437 erfahren wir, dass Neuhaus zu diesem Zeitpunkt Pfarrei war. Die Nennung der Pfarrer und Küster setzte mit den Ämterrechnungen des Amtes Neuhaus 1531 ein. Außer der Minderstadt Neuhaus gehörten noch die Bauerschaften Thune und Altensenne zum Kirchspiel Neuhaus. Die Einzelgehöfte entlang der Thune auf Neuhäuser Gebiet waren erst im Rahmen der inneren Kolonisation des Fürstbistums Paderborn nach dem Dreißigjährigen Krieg entstanden.

In alten Stichen ist uns das Aussehen des Turmes der alten Ulrichskirche überliefert. Ein Stich in der Topographia Westphaliae von Matthias Merian aus dem Jahr 1647 vermittelt eine, wenn auch wohl nicht ganz präzise gestaltete Gesamtansicht des Gotteshauses.

Fürstbischof Dietrich Adolph von der Recke (reg. 1650–1661) plante den Bau eines Franziskanerklosters neben der alten Kirche; diesen Plan konnte er allerdings wegen seines Todes nicht mehr ausführen. Die erhaltenen archivischen Quellen zu diesem Vorhaben vermitteln recht genaue Pläne und Beschreibungen der mittelalterlichen Ulrichskirche. Sein Nachfolger, Ferdinand von Fürstenberg, ließ die alte Kirche bis auf den Turm abbrechen und in den Jahren 1665–1668 die noch jetzt vorhandene gotisierende Saalkirche bauen, wobei als neue Kirchenpatrone das heilige Kaiserpaar Heinrich und Kunigunde eingeführt wurden; St. Ulrich blieb Nebenpatron. Die wertvolle einheitliche Barockausstattung macht die Neuhäuser Residenz-und Stadtpfarrkirche zu einem der bedeutendsten Gotteshäuser im Hochstift Paderborn.

## Das Amt Neuhaus

Dieses entstand aus der alten Villikationsverfassung (villicus = Amtmann). Aufgrund der spätmittelalterlichen Ämterverfassung im Fürstbistum Paderborn wurde Neuhaus Amtsort für den »Unterwaldischen Distrikt des Fürstbistums«.

Es wurde unterschieden zwischen:

1. dem Rentamt Neuhaus,
2. dem Küchenamt Neuhaus und
3. dem Oberamt Neuhaus (Drostei).

Einige Namen von Amtmännern sind uns bereits aus den Jahren 1343 und 1374 bekannt. In späterer Zeit waren auch die bischöflichen Behörden (Hofkammer, Kanzlei) teilweise in Neuhaus ansässig.

Mit der Säkularisation der Jahre 1802/03 kam es in der kleinen Residenzstadt Neuhaus zu erheblichen Veränderungen. Die fürstbischöfliche Hofhaltung – ein entscheidender Wirtschaftsfaktor für den Ort – entfiel künftig.

In der Folgezeit wurden von den zuständigen preußischen Behörden Versuche zu einer wirtschaftlichen Belebung des Ortes unternommen. Jedoch scheiterten sowohl die Einrichtung einer Tuchfabrik (1806) als auch die angestrebte Lippeschifffahrt (1831). Die seit 1820 (bis 1945) im Schlossbereich untergebrachten preußischen Regimenter sorgten schon eher für eine Belebung des Ortes.

Ein preußischer Beamter beschrieb das Kirchspiel Neuhaus im Jahre 1803 folgendermaßen:

»Das Kirchspiel Neuhaus enthält:
  a) den Flecken Neuhaus,
  b) die Bauerschaft Thune,
  c) die Bauerschaft Altensenne.

Der Flecken Neuhaus liegt 1. Stunde westwärts von der Stadt Paderborn am Zusammenfluss der Pader, Lippe und Alme, von welcher der Ort eingeschlossen wird, hat 128 Wohnhäuser, gepflasterte Straßen, eine schöne steinerne Brücke, unter welcher die Pader und Lippe sich vereinigen und ist von den paderbörnischen Orten noch am besten gebaut. Er ist deshalb und wegen seiner angenehmen Lage der *vorzüglichste Promenade Ort für die Haupt-Städter* (gemeint sind hiermit die Paderborner).«

Mit der Errichtung des Truppenübungsplatzes Senne seit 1891 kam es zu einem Anstieg der Bevölkerungszahl, da das Lager (Sennelager) auf Neuhäuser Gebiet errichtet wurde und sich somit im Bereich der alten Bauerschaft Thune ein neuer Ortsteil entwickelte.

Hatte die Bevölkerungszahl in fürstbischöflicher Zeit stets ziemlich konstant 1500 betragen, so stieg sie bis zum Ersten Weltkrieg auf 4000. In den letzten Kriegstagen des Jahres 1945 wäre Neuhaus fast zerstört worden, da einige Truppenteile unter dem Kommando eines jungen SS-Offiziers den Ort zur Festung erklären wollten.

Im Jahre 1957 feierte die Gemeinde das 700-jährige Bestehen des Schlosses mit einer glanzvollen Festwoche. Anlässlich dieses Jubiläums änderte die Gemeinde ihren Namen in »Schloß Neuhaus«. Die Einwohnerzahl überschritt die 10 000er-Grenze. 1975 wurde im Rahmen der Gebietsreform das große Amt Neuhaus aufgelöst. Schloß Neuhaus wurde Bestandteil der Stadt Paderborn, obwohl es über alle Einrichtungen eines Nebenzentrums verfügte. Die Stadt Paderborn ist allerdings bemüht, das Eigenleben der Ortsteile zu fördern. Die Einwohnerzahl ist auf über 25 000 angewachsen.

Die sehr erfolgreich durchgeführte Landesgartenschau 1994 mit ihren zahlreichen Veranstaltungen, Museen und Galerien hat das Erscheinungsbild des Ortes äußerst positiv beeinflusst, so dass Schloß Neuhaus mit Recht wieder der »Promenade-Ort« für die Paderborner geworden ist.

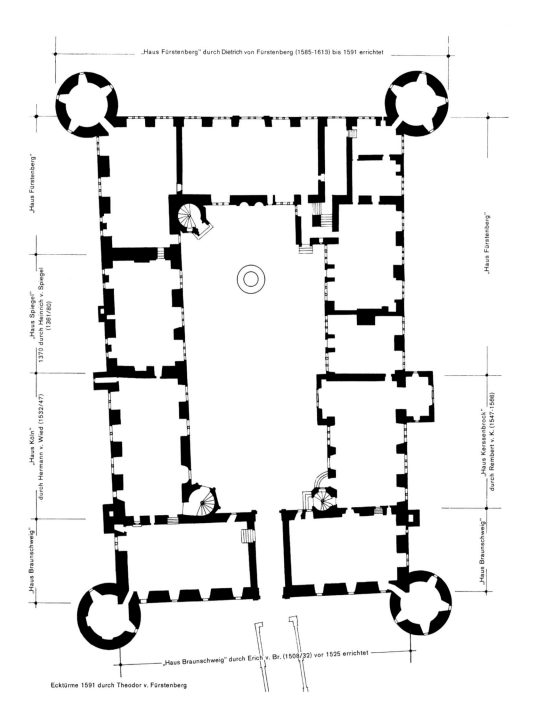

„Haus Fürstenberg" durch Dietrich von Fürstenberg (1585-1613) bis 1591 errichtet

„Haus Fürstenberg"

„Haus Fürstenberg"

„Haus Spiegel"
1370 durch Heinrich v. Spiegel (1361/80)

„Haus Köln"
durch Hermann v. Wied (1532/47)

„Haus Kerssenbrock"
durch Rembert v. K. (1547-1568)

„Haus Braunschweig"

„Haus Braunschweig"

„Haus Braunschweig" durch Erich v. Br. (1508/32) vor 1525 errichtet

Ecktürme 1591 durch Theodor v. Fürstenberg

# Das Schloss – Baugeschichte und Baugestalt

## Neuhaus wird bischöfliche Residenz

Die ersten Paderborner Bischöfe lebten unter den Domherren im Domkloster in einer *Vita Communis* (Lebensgemeinschaft). Danach, seit 1002, besaß der Paderborner Bischof ein eigenes Domizil. Meinwerk baute südwestlich des Domes einen neuen Bischofspalast, der aber durch einen Brand zum größten Teil vernichtet wurde. Darüber hinaus ist ein Bischofshaus nördlich des Domes überliefert, das im 14. Jahrhundert aufgegeben wurde. Ab 1275 diente Neuhaus den Paderborner Bischöfen zunächst als Ausweichresidenz, bevor der bischöfliche Wohnsitz in Paderborn ganz aufgegeben wurde und Neuhaus diese Funktion übernahm. Von 1222 an kam es zwischen dem Bischof und der Bürgerschaft der ökonomisch erstarkenden Landeshauptstadt immer öfter zu gewalttätigen Konflikten. Ähnliche emanzipatorische bürgerliche Bewegungen und die daraus resultierenden Unruhen sind beispielsweise auch überliefert für die westfälischen Domstädte Münster und Minden. Die Paderborner Bürger nahmen die offenbar befestigte Burg Neuhaus 1281 oder 1286 ein und zerstörten sie. Für 1290 ist ein Wiederaufbau unter Otto III. von Rietberg (1277–1308) bezeugt und Besuche durch Bischof Konrad von Osnabrück und Simon von Rietberg, jeweils mit großem Gefolge, was eine gewisse Bedeutung der Burg voraussetzt. 1327 versuchten die Paderborner Bürger erneut erfolglos die Burg zu stürmen.

5. Schematischer Grundriss des Schlosses zur Zeit des Bischofs Dietrich von Fürstenberg mit den älteren Bauphasen des Schlosses, um 1591.

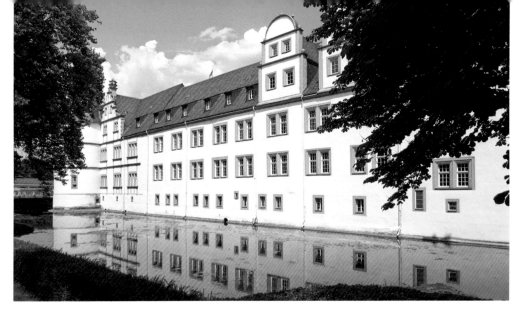

6. Die Westseite mit dem Haus Spiegel links der Mitte lässt nicht mehr den alten Wohnturm von einst erkennen, so sehr ist der Bau im Laufe der Zeit den sich anschließenden Häusern angepasst (»regularisiert«) worden.

## Haus Spiegel

Neuhaus entstand nicht nach einem einheitlichen Plan, es wuchs im Laufe von mehreren Bauabschnitten zur jetzigen Vierflügelanlage. Die einzelnen Bauabschnitte tragen jeweils Namen des regierenden Fürstbischofs (s. Abb. 5). Den ältesten Bauteil bildet das »Haus Spiegel«. Unter Bischof Heinrich von Spiegel (reg. 1361–1380) wurde der Wohnsitz endgültig als Hauptresidenz nach Neuhaus verlegt (Abb. 6). Um 1370 entstand ein massiver dreigeschossiger gotischer Wohnturm, der die Zeiten überdauerte und später in die Vierflügelanlage integriert wurde, die er mit seinem dritten Geschoß überragte, bis dieses bei einem Umbau 1881/82 angeglichen wurde. Dieses *Haus Spiegel* – vergleichbar mit den erhaltenen Burgen Beverungen und Lichtenau – mit seinen mutmaßlichen Nebengebäuden, war soweit als Burg bewehrt, dass ein weiterer Ansturm der Paderborner Bürger scheiterte.

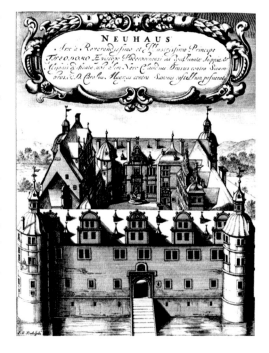

7. Auf dem Stich von Rudolphi, Monumenta Paderbornensia, 1672, ist das Haus Spiegel als Wohnturm zu sehen.

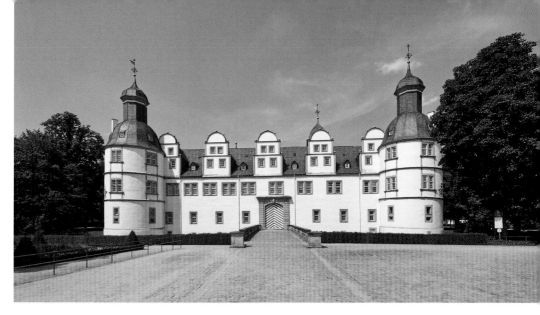

8. Südseite, Haus Braunschweig.

## Haus Braunschweig

Da das »Hohe Haus Spiegel« den Bedürf-
nissen fürstlicher Hofhaltung immer weniger
genügte, ließ Fürstbischof Erich von Braun-
schweig-Grubenhagen (reg. 1508–1532) durch
den schwäbischen Baumeister Jörg Unkair
(* vor 1500 in Lustnau bei Tübingen; † 1553 in
Detmold) 1524–1526 das *Haus Braunschweig*
errichten, das nach Größe, Bauweise und Aus-
stattung bereits alle Attribute eines Schlosses
erfüllte (Abb. 8). Bis dahin besaß die Anlage die
Struktur einer mittelalterlichen Burg. Mit dem
»Haus Braunschweig« tritt hier erstmals die Idee
der repräsentativen regelmäßigen Vierflügel-
anlage der Renaissance in Erscheinung. Der
Westflügel, mit dem Konzept des wehrhaften
Wohnturms des *Hauses Spiegel* gekennzeichnet
und vielleicht mit einem Torbau in Ecklage
versehen, blieb bis dahin unverändert. Durch
die rechtwinklige Ausrichtung auf das Haus
Spiegel und durch die Platzierung des poly-
gonalen Treppenturms machte Unkair deutlich,
dass mit dem Haus eine Mehrflügelanlage kon-
zipiert war. Die heutigen Fassaden sind stark
überarbeitet. Die ursprüngliche Südfassade

von 1525 war zweigeschossig und durch un-
regelmäßig verteilte Fenster gegliedert, die mit
spätgotischem Stabwerk eingefasst waren. Über
dem Eingang befand sich nach dem Chronisten
Johannes Grothaus (1601–1699) ehemals das
Wappen des Bauherrn Erich von Braunschweig-
Grubenhagen mit der Inschrift »Anno 1525 von
Gottes Gnaden Erich Bischof von Osnabrug
Herzog zu Brunswick.« Schloss Neuhaus wurde
1622 vom »Tollen Christian« von Braunschweig
eingenommen und geplündert. Die Wappen
und die Inschrift am Flügel Erichs von Braun-
schweig sollen aber das Schloss vor der Zer-
störung bewahrt haben.

Bauhistorisch bedeutend sind die fünf
großen, regelmäßig verteilten Zwerchhäuser in
der Dachzone, wodurch die Südseite ihren be-
sonderen Charakter erhält. Hier verwendete
Jörg Unkair erstmals die bei der letzten Res-
taurierung (1984) wieder hergestellten Halb-
kreisaufsätze, die sogenannten »Welschen Ge-
wels« (Abb. 8).

Zwerchhausgiebel waren in Mitteldeutsch-
land bereits seit dem 15. Jahrhundert bekannt

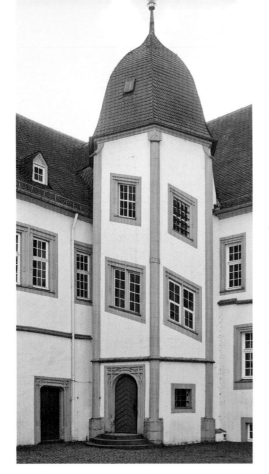

9. Das Baumeisterzeichen von Jörg Unkair und die Jahreszahl 1526 befinden sich am mittleren Wulst des südwestlichen Turms. Der älteste Turm des Schlosses wurde von Unkair zusammen mit dem Haus Braunschweig errichtet.

und verbreitet. Neu sind jedoch die Giebelabschlüsse durch Halbkreisaufsätze (»Radgiebel«). Sie wurden seinerzeit bereits »welsche Gewels« genannt – man wusste also, dass ihr Ursprung jenseits der Alpen lag. Tatsächlich erscheint dieses Stilelement in Venedig ab 1480 in verschiedenen Variationen.

Dieses stilistische Element, das aber noch keineswegs als durchkonstruierte Renaissance zu bezeichnen ist, hat der spätmittelalterliche Baumeister des Hauses Jörg Unkair eingeführt. Nachweislich war dieser zunächst als Steinmetz tätig am Kloster Bebenhausen/Tübingen und am Münster zu Überlingen/Bodensee. Dann jedoch muss er in das Einflussgebiet der Halleschen

Frührenaissance gelangt sein (heute ein Teil von Sachsen-Anhalt). Er wird den frühgotischen Dom zu Halle gesehen haben, der bei einem Umbau 1520/24 einen Kranz von hohen, halbkreisförmig abgeschlossenen Zwerchgiebeln erhielt, verziert mit vergoldeten Kugeln: wohl das erste Vorkommen dieser Giebelform in der deutschen Baukunst (bei den Kugeln handelte es sich sogar um eine kreative Leistung, da in Venetien diese Schmuckform nicht vorkam). Der »Sprung« der Giebelform von Venedig nach Halle beruhte auf der engen Beziehung, die der Bauherr, Kardinal Albrecht von Brandenburg, zu Oberitalien hatte. Von dort direkt dürfte deswegen auch die moderne Schlosskonzeption einer Vierflügelanlage gekommen sein. Vorbild war also der italienische Palazzo, allerdings ohne die den Innenhof umlaufenden offenen Portiken (Arkaden), die in Süddeutschland und Österreich, also in wärmeren Regionen, Nachahmungen fanden. Nachweislich hat Unkair am Bau der Schlösser zu Mansfeld und Heldrungen (Sachsen-Anhalt) mitgearbeitet. Gerade dort wurden ab 1511 bzw. 1512 Vierflügelanlagen verwirklicht. Hier bereits gab es auch – neben welschen Giebeln – Standerker, die Unkair zwar noch nicht in Neuhaus, dann jedoch an seinem zweiten Schlossbau, dem Schloss Schelenburg/Osnabrück, besonders aber am fünften, seinem letzten Schlossbau, dem Schloss zu Detmold verwirklicht hat – Vorläufer der dann in der Weserrenaissance so beliebten »Ausluchten«. Der Wechsel Unkairs nach Neuhaus war sicherlich dem Umstand zu verdanken, dass der Bauherr des Hauses Braunschweig, Fürstbischof Erich von Braunschweig-Grubenhagen (1478–1532), der Schwager des Grafen Gebhard VII. von Mansfeld war, für eine moderne Palastanlage einen erfahrenen Baumeister suchte, der sie ihm bauen konnte.

Im Gegensatz zur südlichen Eingangsseite hat die Hoffassade starke Veränderungen erfahren. Das Zwerchhaus mit »Welschem Gewel« wurde erst 1993 rekonstruiert, die Portaleinfassung stammt von 1733. Dagegen gehören die Stabwerkfenster des Obergeschosses zum ursprünglichen Bestand. Im Erdgeschoss befinden sich

östlich zwei nicht mehr ursprüngliche Fenstereinfassungen ohne Stabwerk; westlich der Durchfahrt ist jetzt ein fein gearbeitetes Stabwerkportal eingebaut, dass sich aber ursprünglich im Südwesttreppenturm befand (Abb. 9). Dieser polygonale Treppenturm mit Wulstecken und mit einer aufwändigen Wendeltreppenkonstruktion besaß ursprünglich zwei Eingangsportale, ansonsten ist er in seiner Originalbausubstanz erhalten geblieben. Der Treppenturm war das beherrschende Motiv des Mitteltrakts zum Hof der Residenz. Er verlieh dem Bauherrn den sichtbaren Anspruch als Macht- und Repräsentationssymbol. Unkair konstruierte den Turm mit polygonalem Grundriss. Dem Verlauf der Wendeltreppe folgen die schräg sitzenden Fenster (Abb. 10). Sie weisen die gleichen Stabwerkeinfassungen auf wie am sonstigen Haus Braunschweig. Unkair schuf übrigens ähnliche Treppentürme im Schloss Petershagen und in Detmold. Besonders bemerkenswert ist das große Meisterzeichen mit der Jahreszahl 1526 von Jörg Unkair, das sich an der mittleren Lisene befindet. Es ist ein schönes Beispiel für das Selbstbewusstsein eines Werkmeisters am Übergang des Spätmittelalters zur Neuzeit. Neben diesem Meisterzeichen lassen sich noch 25 weitere Steinmetzzeichen finden, die bei der baugeschichtlichen Einordnung auch des übrigen Gebäudes eine große Rolle spielen.

Da der südöstliche Treppenturm nach neuerer Erkenntnis zum Haus Kerssenbrock gehört, das um 1548 errichtet wurde, haben noch lange nach 1525 letzte Stilelemente der Spätgotik Verwendung gefunden, als mit den welschen Giebeln bereits Vorboten der Frührenaissance Einzug gehalten hatten. Bemerkenswert ist die Umrahmung des Treppenturmportals des Hauses Braunschweig, wie auch der links daneben in der Hauswand befindlichen Tür. Es handelt sich um gerades und gebogenes Stabwerk, das sich im oberen Bereich wechselseitig durchdringt (Abb. 9). Unten enden die Stäbe in Schmuckröllchen mit unterschiedlicher Verzierung (ähnliches gilt für die Einfassung der Fenster des Hauses Braunschweig).

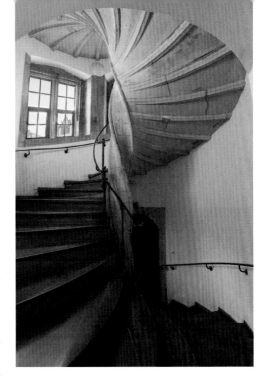

10. Wendeltreppe im polygonalen Treppenturm des Hauses Braunschweig.

Die Stirn- und Giebelseiten des Hauses Braunschweig erfuhren bei späteren Um- und Anbauten Veränderungen. Die Stirnseiten besaßen je einen zweistufigen Giebel mit einem großen und zwei seitlichen kleineren Halbkreisaufsätzen. Schon beim Anbau der Außeneckürme im Jahre 1591 wurden jeweils die südlichen kleineren Halbkreisaufsätze durch die Ecktürme geschnitten. In diesem Zustand wurden die Stirngiebel bei der letzten Restaurierung wieder rekonstruiert, nachdem sie im 19. Jahrhundert gänzlich beseitigt worden waren. Die Giebel sind von der zweigeschossigen Fassade durch ein schmales Gesims getrennt, das an der Westfassade noch original erhalten ist, während das entsprechende Gesims auf der Ostseite leider dem Traufgesims des anschließenden Hauses Kerssenbrock angeglichen wurde, das nicht dem Originalbefund entspricht.

Im rechten östlichen Untergeschoss des Hauses Braunschweig entstand zwischen 1524 und 1526 ein zweischiffiger, über Säulen gewölb-

ter Hallenraum, der sogenannte *Remter*, in dem heute die Ausstellung zur Baugeschichte untergebracht ist (Abb. 12).

Durch den Einbau von flachen Gewölbekappen in der Säulenhalle im Jahre 1591 verringerte sich die Raumhöhe im Speisesaal, wodurch die Säulenbasen verschwanden. Die Putzkante von 1591 konnte auf der Wandfläche nachgewiesen werden. Baumaßnahmen des 18. Jahrhunderts haben diesen Raum noch einmal in der Höhe reduziert, wodurch der Raum um etwa 70 cm niedriger wurde. Alle im Raum befindlichen Säulen aus Sandstein, die noch originale Bemalung der Säulenmarmorierung aufweisen, wurden bereits beim Anbau der Ecktürme 1591 um ca. 40 × 50 cm angeschüttet.

Ein interessanter Malereibefund ergab sich während der Restaurierung auf einer Putzschicht von 1591 mit einem Malereifragment in der Südkappe der Halle: eine gemalte Wappendecke, in deren Mitte sich ursprünglich ein wohl plastisches Wappen befand. All dieses deutet darauf hin, dass es sich hier im späten 16. Jahrhundert um einen repräsentativen Raum gehandelt haben muss, der unter Dietrich von Fürstenberg entstand und möglicherweise der Sommerspeisesaal war, woraus sich der Begriff Remter ableiten lässt. Wie im östlichen Untergeschoss gab es auch im westlichen einen über Säulen gewölbten Hallenraum. Dieser wurde bei einer Entkernung des Gewölbes in der ersten Hälfte des 20. Jahrhunderts entfernt.

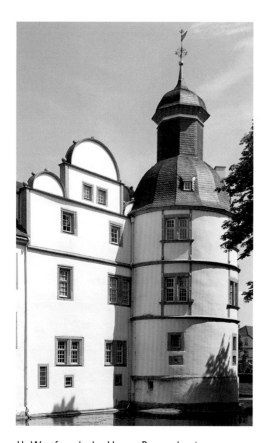

11. Westfassade des Hauses Braunschweig. Der Eckturm wurde 1591 angefügt.

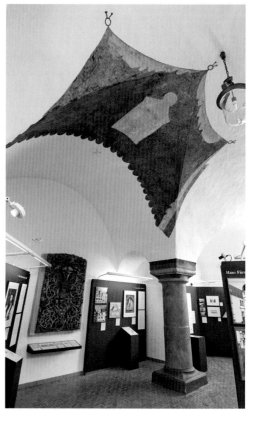

12. Remter, gemalte Wappendecke.

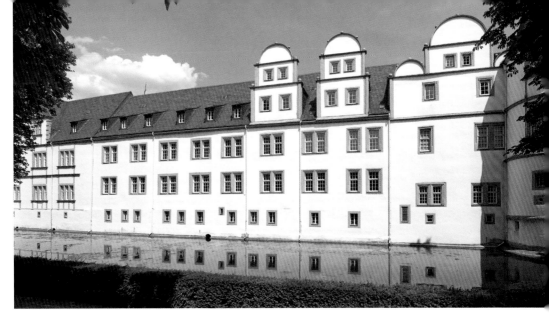

13. Haus Köln mit den beiden Giebeln rechts von der Bildmitte.

## Haus Köln

Nach dem plötzlichen Tod Erichs von Braunschweig wurde 1532 der Erzbischof von Köln, Hermann V. von Wied (1477–1552), zum Bischof von Paderborn ernannt. Zwischen 1534 und 1536 ließ er die Lücke zwischen dem Haus Spiegel und dem Haus Braunschweig mit dem *Haus Köln* schließen, zwar nicht mehr unter Bauleitung von Unkair, wahrscheinlich aber nach dessen Plänen (Abb. 13). Das Schloss hatte nun die Form eines großen L. Dieser Bauteil erfuhr bis heute kaum Veränderungen. Hier finden sich noch zwei originale »Welsche Gebels«, die als Vorlage für die Rekonstruktionen am *Haus Braunschweig* dienten. An der Westfassade fehlt lediglich der Aborterker. Die Fassade unterscheidet sich in Baudetails vom *Haus Braunschweig*, beispielsweise durch einfachere Fenstergewände, was auf einen Wechsel von Arbeitskräften schließen lässt.

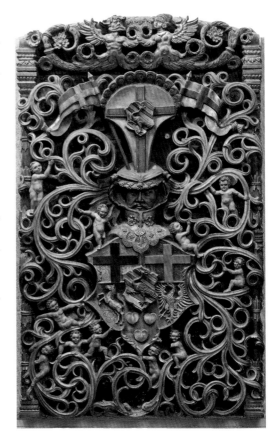

14. Wappenstein des Administrators Hermann von Wied, um 1540. Die obere Querfüllung mit Triton und Meerjungfrau. Der Wappenstein entstand zur Ferigstellung des Hauses Köln und war ursprünglich im Südwesttreppenturm angebracht. Er befindet sich in der Ausstellung zur Baugeschichte im Remter.

## Haus Kerssenbrock

1547 wurde der Paderborner Domherr Rembert von Kerssenbrock Fürstbischof. 1548 ließ Rembert von Kerssenbrock fast rechtwinklig zum Ostgiebel des Hauses Braunschweig einen Gebäudeflügel mit Treppenturm und zwei eingeschossigen Standerkern an der Gräfte- und Hofseite errichten, der die Küchen- und Speiseräume aufnahm (Abb. 15). Zahlreiche Küchenreste und Geschirr wurden zwischen 1982 und 1992 in der Gräfte gefunden und sind in der Sammlung Nachtmann im Historischen Museum im Marstall ausgestellt.

Auch dieser Bau dürfte noch nach Plänen von Unkair verwirklicht worden sein. Wahrscheinlich reichten die wirtschaftlichen und fortifikatorischen Beweggründe nicht für die Verwirklichung einer geschlossenen Vierflügelanlage, deren Vollendung erfuhr Schloss Neuhaus erst unter Bischof Dietrich von Fürstenberg.

Das Portal des südöstlichen Treppenturms (Abb. 16) wird umrahmt von spätgotischem »Ast- und Laubwerk«, das aus zwei Kochtöpfen entspringt und aus knorrigen, verschlungenen und blattlosen Ästen besteht. Dieses Bauornament wurde an Taufsteinen, Altären, Baldachinen, Chorgestühlen und an Portalen verwendet. Das Astwerk hatte sich vermutlich aus der Holzschnitzerarbeit entwickelt und wurde von den Steinmetzen übernommen. Ein berühmtes Beispiel ist die *Beschneidung Christi* aus Albrecht Dürers Holzschnittfolge *Das Leben der Maria* (um 1510/11).

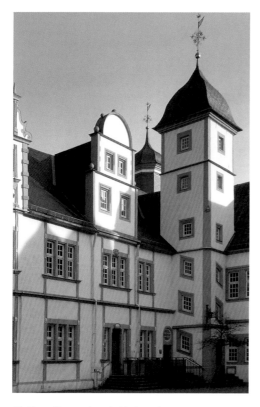

15. Haus Kerssenbrock, Hofansicht.

16. Astwerkportal am Südosttreppenturm, um 1528.

In humanistischen Kreisen verkehrende Künstler nahmen auf eine damals kursierende Theorie vom Ursprung der Architektur Bezug. Denn in Anlehnung an Vitruvs Schilderung hölzerner Urbauten und Textstellen bei Tacitus und anderen Autoren über germanische Holzbauten, hatte sich in humanistischen Kreisen die Vorstellung eingebürgert, auch steinerne Architektur der antiken Vorzeit sei in ihrem Ornament solchen rohen hölzerneren Bauten nachgebildet gewesen. Immer wieder wurde deshalb sogenanntes Astwerk, dessen Ursprung in der realen Architektur des 15. Jahrhunderts liegt, mit entsprechenden Bedeutungen aufgeladen. In Mansfeld wurde bereits 1519 die Sakramentsnische der Schlosskirche mit Astwerk eingefasst und in Stadthagen, im Südflügel des Schlosses, ist dieses Motiv im Erdgeschoss, ähnlich wie in Neuhaus mit Kochtöpfen dargestellt. Man kann zwischen Mansfeld und Neuhaus beziehungsweise Stadthagen direkte Verbindungen vermuten. Denn in Stadthagen und Neuhaus agierte der Baumeister Jörg Unkair, der in Neuhaus das Haus Braunschweig als freistehendes Gebäude durchgeführt hatte, und dieser Baumeister hatte auch gute Beziehungen nach Mansfeld. Außerdem ließ er 1545 einen Steinhauer und vier Gesellen aus Mansfeld holen für den Schlossbau von Petershagen an der Weser. Dieses Astwerkmotiv ist ein Beispiel dafür, dass gebaute Architektur bereits im beginnenden 16. Jahrhundert auf Druckmedien wie Holzschnitte oder Kupferstiche Bezug nahm. Nur selten sind zeichnerische Entwürfe erhalten, und die gotische Formtradition wurde allmählich aufgegeben.

Der rechteckige Treppenturm wurde später unter Bischof Dietrich von Fürstenberg um zwei Geschosse erhöht, wodurch ein Ausblick über den Dachfirst des Hauses Kerssenbrock hinweg in den nahen »Wilhelmsberg« (seinerzeit ein künstlich geschaffener Weinberg) ermöglicht wurde. 1566 floh Fürstbischof Rembert von Kerssenbrock vor der in Paderborn ausgebrochenen Pest auf die bischöfliche Burg Dringenberg, wo er 1568 starb.

## Haus Fürstenberg

Nach drei wenig bedeutenden Fürstbischöfen wurde 1585 der 1546 geborene Dietrich IV. von Fürstenberg (inschriftlich meist als Theodor bezeichnet) zum Bischof von Paderborn ernannt (Abb. 17). Er war eindeutig der bedeutendste Schlossbauherr. Sein Reichtum ermöglichte ihm, ohne Rückgriff auf Steuereinnahmen zu bauen. Der Ausbau wurde sofort nach Amtsantritt 1589 in Angriff genommen. Direkt nach seiner Ernennung beauftragte er wahrscheinlich den Baumeister H. Hentze (laut Baumeisterzeichen am Ostgiebel des Hauses Fürstenberg), den Ausbau der Vierflügelanlage fortzusetzen, die – einschließlich der Errichtung der vier mächtigen Außenecktürme – 1591 vollendet werden konnte. Bis 1597 erfolgt die bauplastische Ausschmückung insbesondere der Neubauten. Dietrich ließ den fehlenden Nordflügel errichten und durch Zwischenbauten an die bestehenden Flügel im Westen

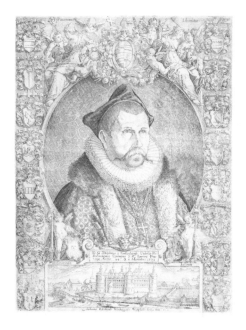

17. Dietrich von Fürstenberg, Kupferstich von Anton Eisenhoit, 1592.

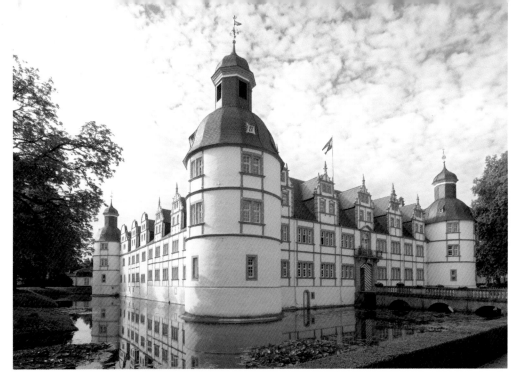

18. Schlossansicht von Nordost.

und Osten anbinden. Die nur ansatzweise bastionäre Ausgestaltung der Turmeckgeschosse konnte dem Beschuss durch Kanonen nicht mehr widerstehen, reichte aber als Schutz vor der Bürgerwehr der rebellierenden Hauptstadt Paderborn. Die Symmetrie von Neuhaus wird nicht nur durch die erwähnten vier Außenecktürme, sondern auch durch zwei weitere Treppentürme im Hof, wiederum rechteckig beziehungsweise polygonal und damit korrespondierend mit den zwei vorhandenen Hoftürmen, sowie durch fünf Zwerchgiebel an der Nordseite betont. Sie entsprechen also denen der Südseite der Zahl nach, jetzt aber nicht mehr als veraltet wirkende »Welsche Giebel«, sondern als geschweifte Giebel. Zwerchhäuser mit Giebelschweifen finden sich in Ansätzen bereits bei den Schlössern in Bückeburg und Detmold und kamen erstmals im Bereich der »Weserrenaissance« am Westgiebel des Schlosses in Hannoversch Münden (um 1562) vor. Vergleiche mit den Detailformen haben ergeben, dass mit den Halbkreisgiebeln auch der engere gestalterisch-handwerkliche Zusammenhang

mit der Architektur im Weserraum verabschiedet wurde. Besonders der in ganz Nord- und Westdeutschland vorherrschende Rückgriff auf die Bauornamentik der grafischen Vorlagen von Jan Vredeman de Vries (Abb. 19) machen die künstlerischen Differenzen und jeweiligen Beziehungen deutlich. Durch Akten wird auch neuerdings belegt, dass aus dem (protestantischen) Bielefeld Werkleute beschäftigt wurden, die Einflüsse der »Lipperenaissance« nach Paderborn und Schloß Neuhaus brachten. Dadurch soll im Umkreis der Landeshauptstadt eine eigene Bauschule begründet worden sein, die aber Anfänge und Blüte durch die Bautätigkeit unter Dietrich von Fürstenberg infolge des Dreißigjährigen Krieges nicht überlebte.

Der Errichtung des Hauses Fürstenberg 1589–1597 durch den Baumeister H. Hentze als Abschluss der Vierflügelanlage (mit gleichzeitigem Anbau der vier Ecktürme) ging eine die Weserrenaissance entscheidend prägende Wende voraus, nämlich – zwischen 1560 und 1575 – die Abkehr von einer Spätgotik-Frührenaissance-Baukunst mitteldeutscher Prägung

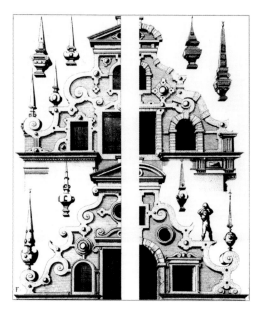

19. Jan Vredemann de Vries: *Dorica-Jonica*.

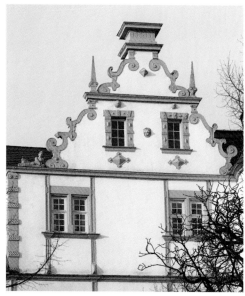

20. Haus Fürstenberg, Ostgiebel.

(in der Weserrenaissance zurückzuführen auf Unkair) und die Hinwendung zu einer niederländisch geprägten manieristischen. Man blieb zwar bei den Zwillingsfenstern, Zwerchhäusern und Treppentürmen Unkairs, hinzu kamen jedoch neumodische Schweifgiebel niederländischen Stils, Roll- und Beschlagwerk, Löwenköpfe und Pilaster. Während die Lombardei und Venetien seit etwa 1520 Anreger für die der »welschen Manier« nacheifernden Deutschen waren, kommt der klassische toskanisch-römische Stil der Hochrenaissance erst über die Niederlande ab 1560 nach Deutschland (»Florisstil«).

Die Elemente dieses neuen Stils sind insbesondere Bestandteil der Zwerchhausgiebel des Hauses Fürstenberg, von denen der Hofgiebel über der nördlichen Durchfahrt der mit Abstand schmuckreichste ist, kontrastreich und elegant ausgestaltet (s. Abb. 29). Dieser Giebel wurde ausschließlich von dem modernen, am Haus Fürstenberg tätigen Steinmetz ausgeführt. Der – unbekannte – Künstler ist benannt nach seinem im Schloss befindlichen besterhaltenen

Werk als »Meister des Aktaionkamins« (vgl. Abb. 23).

Neben diesem Meister ist noch ein dem Namen nach ebenfalls unbekannter Bildhauer tätig, der noch immer der älteren, von Sachsen kommenden Richtung anhängt. Deutlich macht dies ein Vergleich zwischen der flachen Wappentafel auf der Brüstung des unteren Hofgiebelgeschosses und der unter dieser Tafel befindlichen Inschriftentafel, deren Umrahmung meisterlich mit Rollwerk ausgeführt ist.

Über den Tafeln steht in einer Nische eine antik gewandete Frauengestalt (Abb. 22), eine Allegorie auf den Neid (lat.: *invidia*). Durch ihr Haar schlängelt sich eine Schlange, mit der rechten Hand führt sie das Herz, das der Neid zerfrisst, zum Munde, zu ihren Füßen sitzt ein Hündchen, das auf anderen Darstellungen der Allegorie kläfft, im linken Arm hält sie einen Bienenkorb (dem Künstler ist hier allerdings die Umsetzung aus der Vorlage missglückt, da er nur ein nicht näher definierbares Gefäß abbildet). Diese Allegorie entspricht dem Wahlspruch Dietrichs von Fürstenberg: »Jetzt viel

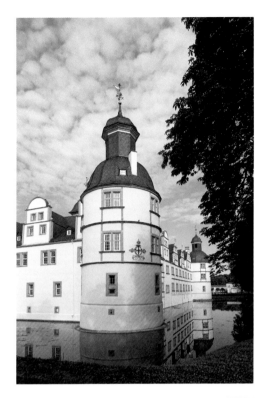

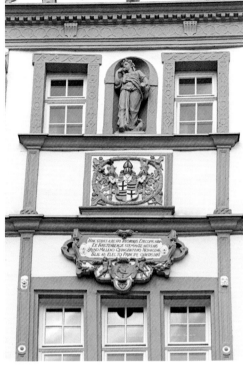

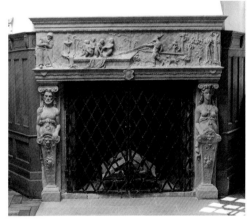

21. Südost-Eckturm, mit Wappenkartusche und Baujahr 1591.

22. Hofgiebel, Haus Fürstenberg, Invidia, darunter das fürstbischöfliche Wappen und Inschrift: HANC STRUIT AERE SUO THEODORUS EPISCOPUS AULAM EX FURSTENBERGIS STEMMATE NATUS AVIS ANNO MILLENO QUINGENTENO NONAGENO TALIS AB ELECTO PRINCIPE QUINTUS ERAT. Die deutsche Übersetzung lautet: »Diesen Palast baute mit eigenen Mitteln Bischof Dietrich aus dem (Adels-) Geschlecht der Fürstenberger im Jahre 1590.« Bei den früheren Bauphasen mussten die Stände die Baukosten tragen.

23. Renaissancekamin des »Meister des Aktaionkamins« im Marschalltafelzimmer (siehe Beschreibung der Innenräume).

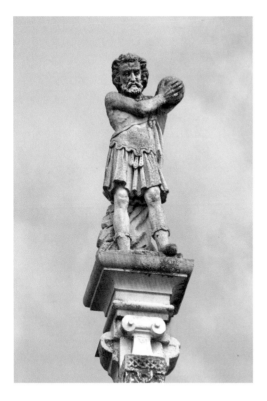

24. Mann auf der Giebelspitze der Tordurchfahrt, Haus Fürstenberg.

25. Giebelkrieger, östlicher Giebel des Hauses Fürstenberg.

Ding' beschnarcht der Neid – so preisen wird die künft'ge Zeit«.

Auf der Giebelspitze steht ein Mann (Abb. 24), ebenfalls in antiker Kleidung, mit den Händen über der linken Schulter eine Kugel haltend wie zum Wurf: Er ist ein »Giebelkrieger« mit Wächterfunktion, wie er ähnlich auf beziehungsweise an Giebeln der Renaissance häufig erscheint, so auch noch – liegend – am östlichen Giebel des Hauses Fürstenberg, einen Dolch aus der Scheide ziehend (Abb. 25). Das Wirken von zwei ganz unterschiedlichen Künstlern wird besonders deutlich an den Portalen der beiden nördlichen Treppentürme.

Unschwer lässt sich das Portal am nordöstlichen Treppenturm als »klassisch« definieren: Es ist ausgewogen, harmonisch und »dezent«. Es trägt die Handschrift des niederländisch geprägten Künstlers, seine Provenienz unterstreichend mit einem auf dem konvexen Unter-

grund des Gebälks verlaufenden Ornament, dem »Vlämischen Wulst«. Über dem Gebälk befindet sich in einer großen Rollwerk-Medaillonumrahmung die Darstellung der (sitzenden) Lucretia, sich mit einem Dolch den Freitod gebend (Abb. 5 und 26). In den Zwickeln über dem Rundbogen sind Victorien eingefügt, Sieg und Frieden gleichzeitig kündend. Rundbogen, Säulenschäfte und -postamente tragen die in der Weserrenaissance so beliebten Kerbschnitt-Bossensteine. Auf den Postamentfeldern sind große Löwenmasken, zum Teil mit einem Ring im Maul, zum Teil mit merkwürdigen, seitlich herunterhängenden Lappen, stets jedoch mit einem markanten Wulst über der Nasenwurzel, der den Masken einen besonders drohenden Ausdruck verleiht.

Ganz anders ist dieser Wulst bei den Löwenköpfen des Nordwest-Treppenturmes ausgebil-

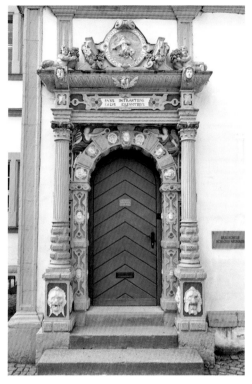

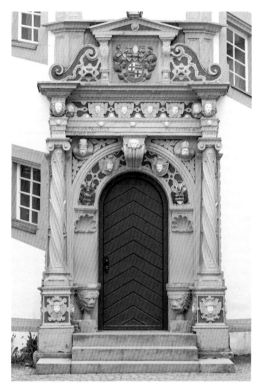

26. Nordost-Treppenturm, Gästeportal, Inschrift:
PAX INTRANTIBUS SALUS EXEVENTIBUS
(dt.: »Friede den Eintretenden, Heil den Hinaus-
gehenden«); darüber LUCRETIA NOBILIS CASTATIS
EXEMPLUM (dt.: »Die edle berühmte Lucretia – Der
Keuschheit Vorbild«). Die Darstellung wendet sich an
die Gäste und soll heißen: Wenn ihr euch nicht nach
den Tugenden wendet, so ist das wie beim letzten
König Roms der Anfang vom Ende der Fürstenherr-
schaft.

27. Portal Nordwest-Treppenturm.

28. Kopfmaske am Haus Fürstenberg neben dem
Nordwest-Treppenturm.

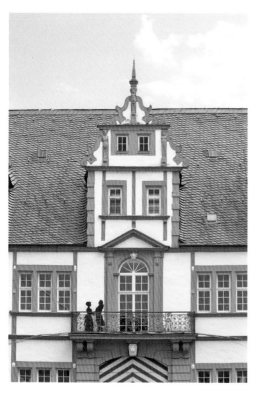

29. Nordseite, Mittelgiebel.

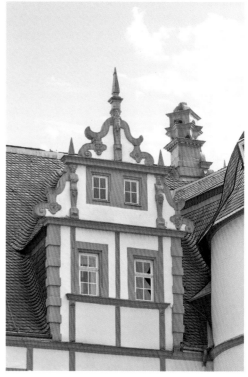

30. Nordseite, Zwerchgiebel rechts außen.

det, auf den Konsolen der beiden Sitznischen und unter den Konsolen der beiden Frauenfiguren, die sich hinter den beiden gedrehten Säulen verstecken. Das Aussehen der Köpfe geht ins Groteske. Man spürt die andere Stilauffassung des Künstlers, der nicht davor zurückschreckt, die tragende Funktion einer Konsole in ihr Gegenteil zu verkehren, nämlich in die einer Rutsche – dies unterhalb der erwähnten Figuren, der Allegorien auf die Herrschertugenden Barmherzigkeit und Gerechtigkeit.

Über dem Gebälk erscheint in der Ädikula das Wappen Dietrichs von Fürstenberg mit den Insignien seiner geistlichen und weltlichen Macht (Abb. 27). Im Portalbogen sind die Köpfe seiner Eltern abgebildet mit ihren Wappen. Aus den Zwickeln stoßen Wächterbüsten hervor. Die beiden Sitznischen sind typische Elemente des »sächsischen« Stils. Im Ganzen

weist das Portal überreichen Schmuck auf und wirkt überladen. Es ist ein Beispiel für den *horror vacui* (Angst vor der Leere), ein auffälliges Merkmal der deutschen Architektur des 16. Jahrhunderts.

Links von diesem Portal am Fenstersturz eine gut sichtbare Kopfmaske – wir können bereits ausmachen, dass diese mit ihrer brillenartigen Augenumrandung vom sächsisch geprägten Künstler geschaffen wurde. Sie ist eine der 156 Masken, die als Teil der Fensterstürze auf deren Schnittpunkten mit den senkrecht verlaufenden Lisenen sitzen (Abb. 28). Diese Masken sind überwiegend vom »sächsischen« Bildhauer ausgeführt. Am Haus Kerssenbrock wurden sie von einem dritten Künstler, wohl von Ambrosius von Oelde gestaltet. Eine Kartusche mit Jahreszahl lässt vermuten, dass sie erst nach 1685 gefertigt worden sind.

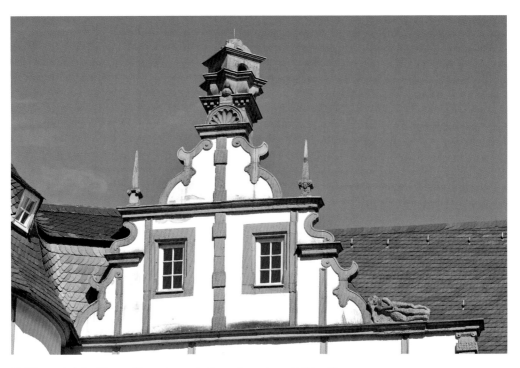

31. Westgiebel des Hauses Fürstenberg mit Darstellung eines »Wilden Mannes«.

Das Rasterwerk von Lisenen und Gesimsen ist besonders eindrucksvoll auf der Gartenseite des Nordflügels, landläufig auch »die Schokoladenseite« des Schlosses genannt. Sofort fällt hier die schöne Reihung der neun Fensterachsen und der darüber befindlichen fünf mit Schweifwerk eingefassten Zwerchhausgiebel ins Auge. Harmonisch eingefügt wurde über der Durchfahrt ein Balkon mit schmiedeeisernem barockem Bandelwerk und klassisch ausgeführtem Portal aus dem Jahr 1730.

Bei näherem Hinsehen erkennt man, dass die Ausgestaltung der Zwerchhausgiebel zum Teil beträchtliche Unterschiede aufweist. Dies wird besonders deutlich an dem Zwerchgiebel rechts neben dem Mittelgiebel, der mit drei Gesimsen untergliedert ist, im letzten Giebelfeld ein Rundfenster und darüber einen den Obelisk tragenden Muschelabschluss aufweist.

Dagegen ähneln sich der Mittelgiebel und der des Zwerchhauses rechts außen. Insbesondere

letzterer war deswegen Vorbild für die Rekonstruktion der Zwerchhausgiebel auf dem östlichen Verbindungsstück des Hauses Fürstenberg, soweit diese zerstört waren. Allerdings fehlt dort der figürliche Schmuck, den ihre beiden Vorbilder hier aufweisen: Die drei Pilaster in den beiden Obergeschossen tragen je drei Hermen, unter ihnen eine weibliche (Karyatide). Am Giebel rechts außen sind drei Masken zu erkennen, unter anderem eine »apotropäische«, mit herausgestreckter Zunge die Dämonen abwehrend.

Gerade hier oben, weithin sichtbar, könnten die Hermen die Bedeutung haben, die ihnen vereinzelt beigemessen wird, nämlich Gefesselte, Gefangene darzustellen als Warnung für jeden potenziellen Aggressor. Die beiden linken Giebel weisen eine noch größere Ähnlichkeit auf, auch bei ihnen kann man jedoch (minimale) Unterschiede feststellen. Deutlich wird hier, dass die deutsche Renaissance eine strenge Symmetrie vielfach ablehnte, sie lieber in ihren

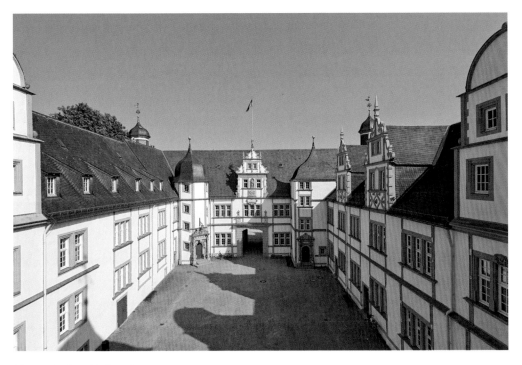

32. Innenhof mit Hoffassade.

Einzelteilen auflockerte und so einen malerischen Effekt erzeugte.

Auf der Spitze des Westgiebels steht ein sorgfältig kleinteilig gearbeiteter Kamin, auf dessen Spitze ursprünglich noch ein Reiher abgebildet war als Symbol für den Wasserreichtum am Schloss. Auf dem Pendant des Ostgiebels stand ein Schwan.

Rechts am Fuße des Giebels liegt ein Mann mit einem dünnen langen Bart (Abb. 31). Mit ihm verbindet sich die einzige Sage des Schlosses: Ein von der Jagd glücklos zurückgekehrter Junker soll durch die Häme seiner Jagdgenossen dazu verleitet worden sein, einen gerade auf dem Dache befindlichen Dachdecker »abzuschießen«, um so noch seine Zielkunst unter Beweis zu stellen. Der Handwerker, tödlich getroffen, rollte bis zum Dachrand; der Junker konnte der Sage nach fliehen, wurde später jedoch gefasst, verurteilt und auf der nahen Wewelsburg hingerichtet.

Tatsächlich handelt es sich hier um die Darstellung eines »Wilden Mannes«, vollständig behaart und mit einem mächtigen Stab; diese Sagengestalt ist in der Spätgotik/Renaissance eine beliebte Allegorie auf die Urkräfte der Natur.

Zum Bildprogramm der Hoffassade gehörte neben den Prachtportalen auch der bis 1730 vorhandene Neptunbrunnen (Abb. 33). Dieser stand bezeichnender Weise nicht in der Mitte des Innenhofes, sondern war deutlich vor die Fassade des Nordflügels gestellt. Betrat nun der Besucher den Innenhof des Schlosses, so fiel der Blick zwangsläufig auf den Nordflügel, von dessen reich verziertem Zwerchhaus der Betrachter noch heute angezogen wird.

Der Brunnen, der vom »Meister des Aktaionkamins« geschaffen wurde, stand also vor der Fassade des Nordflügels und gehörte zum Ensemble dieser Schauseite, die den Abschluss des Renaissanceschlosses bildet. Der Brunnen bestimmt den geographischen Ort: Die mytho-

33. Ursprünglicher Standort des Neptunbrunnens, Ausschnittsvergrößerung aus: Rudolphi, Schloss Neuhaus, Monumenta Paderbornensia, 1672.

34. Die Ausschnittvergrößerung aus J. C. Pyrach, Chronik des Hochstifts Paderborn, 1737, zeigt die Durchfahrt nach dem Durchbruch des Hauses Fürstenberg und Entfernen des Brunnens.

logischen Darstellungen am Brunnenbecken (nach Ovids Metamorphosen) beziehen sich wie der Meeresgott selbst auf das Element Wasser, das den Zusammenfluss von Pader, Alme und Lippe charakterisiert. Darüber hinaus wurde ein künstlerisch gestalteter Zierbrunnen im Kontext fürstbischöflicher Selbstdarstellung als Symbol des Überflusses (*Abundantia*) und des Reichtums verstanden, der dem Bistum Paderborn durch die Fürstenherrschaft zufloss.

Diese Art von Tugendbrunnen diente der allegorischen Überhöhung des guten Regiments, die im ikonographischen Programm direkt auf die Fürstenherrschaft Bezug nahmen. Mit dem übrigen bauplastischen Programm der Nordfassade in Neuhaus, wie der Lucretia (Vorbild der Keuschheit) und den Familienporträts, Wappen und Inschriften, war die hinter dem Neptunbrunnen liegende Hoffassade auf den Bauherrn bezogen.

## Schloss Neuhaus 1618–1658

Zu einer Weiterentwicklung kam es beim Neuhäuser Schlossbau in den nächsten Jahrzehnten nicht. Der Dreißigjährige Krieg schränkte das Bauwesen ein und es bestand sogar die Gefahr, dass das Schloss vernichtet werden sollte. Unter diesen Umständen konnte nach dem Westfälischen Frieden Fürstbischof Ferdinand I. von Bayern, der 1618 Dietrich folgte und bis 1650 lebte, nicht viel bewirken. Sein Nachfolger Dietrich Adolf von der Recke (1650–1661) übernahm die Wiederherstellungsarbeiten in den Residenzen, so auch in Neuhaus. Das Schloss erhielt neues Inventar. Gegen den Protest der Ritterschaft setzte er die Regulierung der Gräfte durch. Die Begradigung der Gräfte konnte 1658 unter Leitung des Ingenieurs Damian Niedecker durchgeführt werden. Der »Neue Wall« mit zwei Hornbastionen zur Lippe (nach Osten) hin, wie Johannes Grothaus S. J. in seinem Manuskript *Quae ad historiam urbis templi parochalis et castri Neuhusii* (vor 1700) skizziert, dürfte im Zuge der Regulierung der Gräfte entstanden sein. Dabei wurde auch der Schlossgarten in eine rechteckige Form gebracht. Dietrich Adolf ließ schließlich einen neuen Marstall errichten, der später ersetzt und beseitigt wurde.

## Neuhaus als Zentrum der Gelehrsamkeit

Besonders Fürstbischof Ferdinand von Fürstenberg (reg. 1661–1683) beseitigte maßgeblich die Folgen des Dreißigjährigen Krieges im Hochstift Paderborn. Außenpolitisch folgte er dem Grundsatz der bewaffneten Neutralität, neigte aber immer deutlicher der französischen Position zu. Er bezeichnete sich als Autor historischer Werke, als Dichter lateinischer Lyrik sowie als Korrespondent mit den bedeutenden Gelehrten seiner Zeit aus. Daneben trat er auch als Mäzen hervor und ließ insbesondere zahlreiche Kirchenbauten errichten oder erneuern.

Er gilt als einer der herausragendsten Vertreter des barocken Katholizismus. Er machte Neuhaus zu einem Zentrum der Gelehrsamkeit und korrespondierte von hier aus mit Gelehrten in ganz Europa. Belegt sind Briefwechsel und Treffen in der Neuhäuser Residenz mit dem Universalgelehrten Gottfried Wilhelm Leibniz. Mit Ferdinand lässt sich der fürstbischöfliche Bildungs- und Repräsentationsanspruch konkretisieren und gibt detailliert Einblicke in das höfische Leben dieser Zeit. Ferdinand leitete sein Bistum von Neuhaus aus, residierte nur gelegentlich auch in Münster, Sassenberg und Coesfeld. Sein fast ständiger Aufenthaltsort zwischen seiner Bischofswahl 1661 und seinem Tode 1683 war aber Neuhaus. Wir können heute ein wenig die damalige Situation anhand der schriftlichen Quellen Ferdinands rekonstruieren, denn der kulturell vielseitig interessierte und gebildete Bischof hinterließ eine wahrscheinlich nahezu komplette Fürsten- bzw. Bischofskorrespondenz, inklusive Abrechnungen, die beste Einblicke auch in die Ausgestaltung der Residenz Neuhaus geben.

Nach einer Rechnung vom 14. Juli 1670 reparierte der Bildhauer Theodor Gröninger den Kamin im großen Saal und führte weitere Reparaturen für 6 Rtl. aus. 1672 wurde die Schlosskapelle innerhalb von sieben Tagen für 29 Rtl. und 32 Groschen umgebaut, und zwar von den Maurern Benedict, Christoffel, Georg, Hansjürgen, Hanß, Urban und einem Handlanger. 1677 riss man den alten Altar in der Kapelle ab. 1676 wurde durch Zimmermeister Martin Aschoff der Obristen-Kornboden überarbeitet, ferner Treppen und Fenster renoviert. 1677 verpflichtete man per Vertrag den Steinmetzmeister Peter Nestarcke, die »forderste pforte« der Residenz aus Neuhäuser Sandstein herzustellen. Das Wappen und die Inschrift soll jedoch der Bildhauer Meister Johann Echterhoff verfertigt haben, der auch an den Portalen der Paderborner Busdorfkirche und der Neuhäuser Kirche mitwirkte. Es könnte sich um das Südportal des Schlosses handeln, das später durch die Umbaumaßnahmen unter

Clemens August von Bayern (1700–1761) wieder verschwand und heute als Durchgang fungiert. Diese Baumaßnahme war ihm offenbar so wichtig, dass er dafür ein Modell herstellen ließ, um als fürstbischöflicher Auftraggeber seine Vorstellungen künstlerisch und bauhandwerklich umsetzen zu lassen.

Die Aktivität Ferdinands von Fürstenberg als bischöflicher Auftraggeber von Kunstwerken ist für die zweite Hälfte des 17. Jahrhunderts beispielhaft. Er ließ in seiner 22-jährigen Amtszeit als Fürstbischof allein im Bistum Paderborn 24 Kirchen, Klöster und Kapellen errichten. Hinzu kommen zahlreiche kleinere und größere Bau- und Umbaumaßnahmen. Auf diese Weise stellte er sich als Bauherr auch in eine Familientradition und übertraf sie in jeder Beziehung. Vorbild für ihn war sein großer Mentor Papst Alexander VII. Das programmatische Anliegen Ferdinands waren nicht die Profanbauten, sondern die Sakralbauten. Auch die Ausstattung des Paderborner Domes hätte eine völlig andere Entwicklung genommen, wenn Ferdinand nicht die Barockisierung zu Ende geführt hätte. Sein Hauptanliegen als Bauherr und Auftraggeber war zwar die Restaurierung und Ausstattung von Kirchen-, Kloster- und Kapellenbauten, daneben ließ er sich aber auch die Umgestaltung der Schlossanlage von Neuhaus angelegen sein. Außerdem verstand Ferdinand es, mit der Barockisierung des Schlossinterieurs seine fürstbischöfliche Präsenz am Residenzort Neuhaus nicht nur symbolisch darzustellen, es sollte mit dem Residenzschloss auch die Stabilität seines landesherrlichen Systems demonstriert werden. Da das Schloss glücklicherweise während des Dreißigjährigen Kriegs nur wenig Schaden genommen hatte und noch in einem verhältnismäßig guten Bauzustand war, brauchte Ferdinand eigentlich nur die Räume seines Großonkels Dietrich und seines Amtsvorgängers Dietrich Adolf von der Recke zu modernisieren und konnte sie nach seinem Geschmack einrichten, wobei auch viele Ausstattungsstücke seiner Vorgänger weiterhin verwendet wurden

(zum Beispiel Öfen, Kamine, Stoffe, Gardinen, Teppiche und Kissen mit Wappen der Vorgänger). Besonders durch die Errichtung einer Gemäldegalerie mit Bildnissen seiner Vorfahren, Päpste und Kaiser, mit denen er dienstliche Kontakte pflegte, waren die Porträts Ausdruck der dynastischen Kontinuität. Kein anderer Paderborner Bischof ließ sich häufiger porträtieren als Ferdinand. Besonders durch den Wiener Maler Carl Ferdinand Fabritius ließ Ferdinand zwischen 1664 und 1667 mit 63 Gemälden seine Residenz Schloss Neuhaus ausgestalten (Abb. 35). Die Fabritius-Gemälde entstammen dem Bemühen Ferdinands von Fürstenberg, sämtliche Städte, Flecken, Burgen und Amtssitze des Stifts am Regierungssitz in Neuhaus zu repräsentieren. Das heißt, dass Ferdinand mit diesen Veduten eine Territorialisierung, Sicherung und den Ausbau der landesherrlichen Gewalt im Schloss ausdrückte. Diese Gemälde wurden nach der Säkularisation in das damalige Universitätshaus, die heutige Theologische Fakultät, gebracht; 41 von ihnen sind noch erhalten und konnten in den letzten Jahren restauriert werden.

Ebenso verhielt es sich mit der Demonstration der herrschaftlichen Präsenz mit der noch von Dietrich von Fürstenberg angelegten Renaissancegartenanlage und den Wirtschaftsgebäuden, die ein Ensemble bildeten und im deutlichen Kontrast zu den kleinstädtischen Gebäuden des Residenzortes Neuhaus standen. Ferdinand ließ es sich nicht nehmen, dem Residenzstädtchen Neuhaus den ersten barocken Kirchenbau des Fürstbistums zu stiften. Damit setzte er im Hinblick auf die Förderung des Residenzortes die Tradition seiner Vorgänger fort.

Dabei und bei den zahlreichen anderen Bauten erhielten eine ganze Anzahl Künstler Aufträge. Damit dürfte dies wohl als die größte »Arbeitsbeschaffungsmaßnahme« nach dem Dreißigjährigen Krieg in den Fürstbistümern Paderborn und Münster gewesen sein. Zur Bewertung dieser mäzenatenhaften Bauleistung ist festzustellen, dass Ferdinands Bau- und Kunstprogramm janusköpfig erscheint, wobei

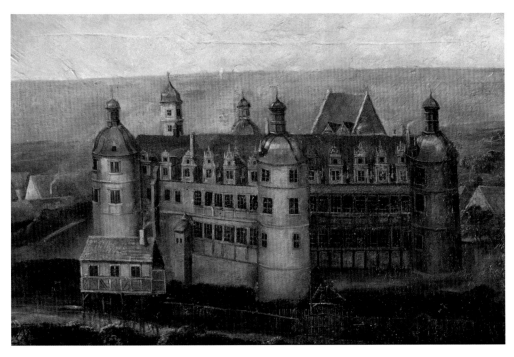

35. Carl Ferdinand Fabritius, Ausschnitt aus: »RESIDENTZ Schloß Newhaus«, 1683/84.

die Richtschnur seines Kunstwollens der Respekt war vor dem Traditionellen, verbunden mit den innovativen gestalterischen Möglichkeiten seiner Zeit und seiner Vermögenslage. Dieses ist demnach eine kapriziöse stilistische Charakteristik, die als »Fürstenberger Barock« in die Kunstgeschichte einging. Zum Selbstverständnis absolutistischer Herrscher gehörte die Repräsentation durch Bauwerke und die Förderung von Wissenschaft und Künsten, d.h. Fürstenberg machte keine Ausnahme. Da er über größere finanzielle Mittel verfügte, konnte er mehr als seine Vorgänger und Nachbarn in die Selbstdarstellung investieren.

## Die »Regularisierung« der Schlossfassade

Im Jahre 1685 wurde unter Fürstbischof Hermann Werner Freiherr Wolff-Metternich (1625–1704) das Haus Kerssenbrock »regularisiert«, der Standerker im Hof entfernt, das »Rasterwerk« des Hauses Fürstenberg aus Gesimsen und Lisenen und aufgesetzten Masken übernommen. Es wird angenommen, dass der Kapuzinerarchitekt Ambrosius von Oelde die Fassadengestaltung so perfekt angeglichen hat, dass nur wenige Details die spätere Entstehung im Jahre 1685 verraten.

## »Monsieur de Cinq Églises« barockisiert das Schloss

Nach Hermann Werner Freiherr Wolff-Metternich und Franz Arnold von Wolff-Metternich zur Gracht (1704–1718), folgte auf dem Bischofsstuhl 1719 der erst 1700 geborene Wittelsbacher Clemens August von Bayern. Im selben Jahr wurde Clemens August zum Bischof von Münster gewählt, 1723 zum Erzbischof von Köln und damit zum Kurfürsten, 1724 zum Administrator des Bistums Hildesheim, 1728 zum Administrator des Bistums Osnabrück, nachdem er 1725 die Priester- und 1727 die Bischofsweihe erhalten hatte. Spöttisch und bewundernd nannte man ihn »Monsieur de Cinq Églises«, Herr der fünf Kirchen (Bistümer). Er war einer der wichtigsten geistlichen Reichsfürsten seiner Zeit. Außenpolitisch wechselte er häufig seine Bündnispartner. Innenpolitisch blieben Reformen weitgehend aus. Der Nachwelt in Erinnerung geblieben ist er als prunkliebender Rokoko-

fürst, der eine prachtvolle Hofhaltung betrieb und zahlreiche Schlösser bauen beziehungsweise umbauen ließ, so auch Schloss Neuhaus. Als leidenschaftlicher Jäger schätzte Clemens August das Schloss Neuhaus wegen der Nähe zur wildreichen Senne. Deswegen ließ er ab 1729 den großen Marstall beim Schloss durch seinen Baumeister Franz Christoph Nagel (* 12. März 1699 in Rietberg; † 7. August 1764 in Paderborn) erbauen. Derselbe Baumeister errichtete 1733 die Hauptwache vor der südlichen Schlossbrücke und entwarf einen Barockgarten im Anschluss an die Nordseite des Schlosses, der vor 1736 durch den Wiener Gartenkünstler Hatzel verwirklicht wurde.

Im Innern des Schlosses gab Clemens August vor allem dem Haus Braunschweig einschließlich der Räume der beiden südlichen Ecktürme neuen Glanz. So wurde aus dem Obergeschoss des südöstlichen Eckturms mit dem bedeutenden Aktaionkamin und den nicht minder bedeutenden Renaissancefresken das Marschall-Tafelzimmer, es schlossen sich an das »Porzellainen«-Schenk-Zimmer, das fürstliche Speisezimmer (in Verkennung seiner ursprünglichen Ausstattung später und bis heute »Spiegelsaal« genannt), das große und das kleine Audienzzimmer, das fürstliche Schlafzimmer mit Garderoben und schließlich im südwestlichen Turm das Kabinettzimmer mit dem 1976 bei Restaurierungen entdeckten Deckengemälde, das eine Apotheose Clemens Augusts darstellt, der im Zentrum als Apoll, als Gott der Dichtkunst, erscheint. Die Darstellung eines Fürstbischofs in Gestalt eines antiken, fast nackten Gottes entbehrt nicht der Pikanterie, sie galt wohl mehr dem Fürst als dem Bischof. 1733 schenkte Clemens August den vom »Meister des Aktaionkamins« geschaffenen Neptunbrunnen, Symbol für den Wasserreichtum am Schloss, aus dem Schlossinnenhof dem Domkapitel in Paderborn. Er wurde auf dem Großen Domplatz, heute Marktplatz, mit neuer Neptunfigur wieder aufgebaut. Während des Zweiten Weltkriegs wurde der Brunnen leider zerstört.

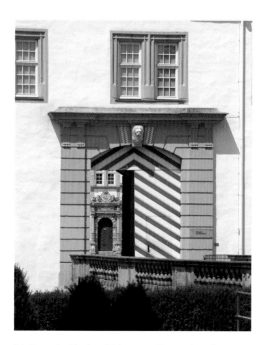

36. Barocke Tordurchfahrt mit »Bayrischem Löwen« oberhalb des Portals, 1730.

# Zur Schlossausstattung

Lediglich im Obergeschoss des Hauses Braunschweig geben noch einige Räume einen gewissen Eindruck der ehemaligen barocken Innenausstattung. Dieser Gebäudeteil bildet die Hauptraumfolge, das *Piano nobile* des Schlosses, das Fürstbischof Clemens August von seinem Paderborner Hofbaumeister Franz Christoph Nagel um 1747/48 neu gestalten ließ. Anhand der verbliebenen Fragmente und der schriftlichen Überlieferung des Schlossinventars von 1763 kann eine Vorstellung von Aussehen, Ausstattung und Nutzung dieser Beletage gewonnen werden, dabei wird auch die bislang kaum gewürdigte Bedeutung des Hofarchitekten Nagel als durchaus begabter Innenarchitekt deutlich, der diesen Schlosstrakt dekorierte.

Die übrigen Räume wurden durch die militärische Nutzung und durch die Einrichtung zur Realschule leider so umgestaltet, dass dort bis heute noch keine verwertbaren Spuren der ursprünglichen Ausstattung gefunden werden konnten.

Mit Vollendung zur Vierflügelanlage durch Dietrich von Fürstenberg, um 1591, befanden sich die Fürstenzimmer im Ostflügel des Hauses Fürstenberg, eingefügt zwischen dem Nordflügel und dem Haus Kerssenbrock von 1548. Die Beletage im Obergeschoss dieses Ostflügels und der große Saal im Nordflügel wurden durch den nordöstlichen Treppenturm erreicht, der als einziger der vier Treppentürme ein repräsentatives, geradläufiges Treppenhaus aufweist und von einem hofseitigen Flur (Galerie) erschlossen wird. Das fürstliche Appartement bildeten vier Zimmer: Vorzimmer, Schlafzimmer, Kabinett und Garderobe. Im Nordflügel des Hauses Fürstenberg stand ein weiteres repräsentatives, großes Vorzimmer und das Lippe Rondell (im Nordostturm) für das Fürstenappartement und den Großen Saal zur Verfügung. Die glanzvollste Epoche erlebten diese Räume zur Zeit des Fürstbischofs Ferdinand von Fürstenberg, der die wichtigsten Zimmer neu ausstatten ließ.

## Umbauten unter Hermann Werner und Franz Arnold von Wolff-Metternich

Aber schon die Nachfolger Ferdinands, Hermann Werner und Franz Arnold von Wolff-Metternich, ließen sich im Haus Kerssenbrock, das im Ostflügel zwischen dem Haus Fürstenberg und dem Haus Braunschweig liegt und ursprünglich die Speiseräume enthielt, neue Fürstenzimmer einrichten. Zunächst begann Hermann Werner von Wolff-Metternich 1685

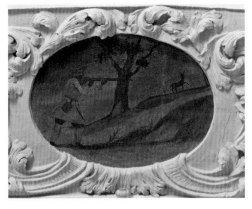

37. Erstes Obergeschoss Ostflügel, Jagddarstellung, um 1706.

mit der Umgestaltung der Fassaden, die den Renaissancefassaden des Hauses Fürstenberg angeglichen wurden. Franz Arnold ließ schließlich 1706 die Innenräume neu stuckieren. Die nach diesen Fürstbischöfen benannten Metternichschen Zimmer waren über die hofseitige Galerie zugänglich und enthielten die übliche Raumfolge bestehend aus Vorzimmer, Schlafzimmer und Kabinett. Im ehemaligen Vorzimmer und Schlafzimmer dieses Appartements (heute Treppenhaus und Kaffeeküche) ist in den Fensterlaibungen noch das stuckierte Metternich'sche Wappen und die Jahreszahl 1706 erhalten. Die Speiseräume schlossen sich südlich im Haus Braunschweig bis zum Marschallstafelzimmer im Südostturm an. Die Küche befand sich zur Barockzeit im Erdgeschoss des Hauses Braunschweig (heute Remter genannt) und im Südostturm, welcher daher auch Küchenturm genannt wurde. Die Speisen konnten dann ohne weite Wege über den südöstlichen Treppenturm direkt von der Küche im Erdgeschoss in die Speiseräume des Obergeschosses gebracht werden.

## Die Neugestaltung des Marschalltafelzimmers im Jahre 1720

Die Metternichschen Zimmer dienten dann sehr wahrscheinlich auch dem 1719 gewählten Wittelsbacher Prinzen Clemens August, der allerdings erst am 20. April 1720 in Schloß Neuhaus eintraf, als Fürstenzimmer. Am 24. April fand im Schlossgarten das von J. C. Schlaun entworfene Begrüßungsfeuerwerk für Clemens August statt.

Noch im selben Jahr begann Clemens August mit der Renovierung der Fürstenzimmer, wozu neben den drei Metternichschen Zimmern auch die zwei Räume im Haus Braunschweig bis zum Marschalltafelzimmer gehörten (Abb. 39). Für die Ausmalung der Zimmer wurde Johann Martin Pictorius aus Münster gewonnen, welcher am 15. Dezember 1720 in Neuhaus starb und in der Pfarrkirche begraben wurde. Die Eintragung im Sterberegister lautet in Übersetzung: »Herr Johann Martin Pictorius, ein ausgezeichneter Maler,

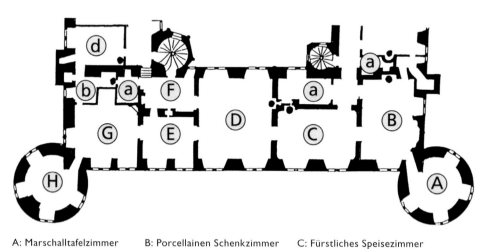

A: Marschalltafelzimmer  B: Porcellainen Schenkzimmer  C: Fürstliches Speisezimmer
D: Großes Audienzzimmer  E: Kleines Audienzzimmer  F: Vestibül
G: Fürstliches Schlafzimmer  H: Fürstliches Kabinett
a: Heizräume  b: Kleines Zimmer vor der Garderobe (Abort)  d: Garderobe

38. Grundriss, Südflügel (Haus Braunschweig, Hauptgeschoss).

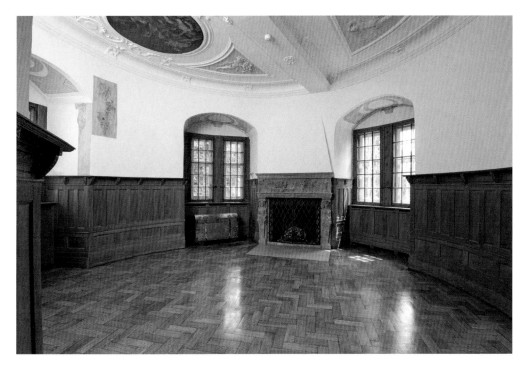

39. Marschalltafelzimmer, erbaut unter Dietrich von Fürstenberg, mit Aktaionkamin, 1591 (Szenen, wie Aktaion auf der Jagd die Göttin Diana beim Bad überrascht, woraufhin sie ihn in einen Hirsch verwandelt und er von seinen eigenen Hunden zerfleischt wird). Renaissance-Malereifragmente einer Scheinarchitektur in der Fensternische und Stuckdecke von 1720.

aus Münster stammend, unverheiratet, 48 Jahre alt.«

Von Pictorius haben sich im Marschalltafelzimmer zwei Medaillons erhalten, die in die Stuckdecke eingelassen sind (Abb. 40). In dem einen Medaillon symbolisieren zwei Frauen die Tugenden Liebe (Caritas mit dem Pelikan) und die Treue (Fides mit Hund und Schlüssel). Das zweite zeigt eine weibliche Gestalt mit Füllhorn, womit wohl der Überfluss (Abundantia) gemeint ist, welcher dem Land durch die gute Regierung des Fürsten zufließt. Die Puttenfüllungen der zeitgleichen Stuckdecke symbolisieren die vier Elemente: Feuer (Putto mit Fackel), Wasser (Putto mit Wasserkübel), Luft (Putto mit Adler) und Erde (Putto mit Früchten). Für die Wandflächen und

Fenster sind im Inventar von 1763 »Tapeten von blau gedrückten Leynwand« sowie »8 Stück gelbe fenster Cortinen von Soye« ausgewiesen. Die ungewöhnliche Komplementärfarbigkeit von Wandbespannung und Fenstervorhängen deutet darauf hin, dass diese noch von 1720 stammen. Die später (um 1747/48) ausgestatteten Räume weisen immer eine gleiche Farbigkeit von Wandbespannung und Vorhängen auf. Für die Entwürfe kann nur Johann Conrad Schlaun in Frage kommen, der J. M. Pictorius auch schon vorher in der Pfarrkirche zu Rheder (1717) und in der Kapuzinerkirche zu Brakel (1718) beschäftigt hatte und dann auch Schloss Nordkirchen zum »Westfälischen Versailles« umgestaltete. Die Entwürfe von Schlaun für derartige Dekorationen für Schloss

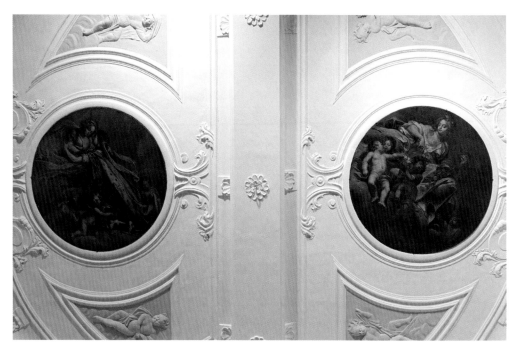

40. Stuckdecke im Marschalltafelzimmer mit Gemälden von Johann Martin Pictorius, 1720, Gemälde links »Caritas« (mit dem Pelikan) und »Fides« (mit Hund und Schlüssel); rechts »Abundantia« (mit Füllhorn).

Nordkirchen sind noch erhalten und geben gute Vorstellung von derartigen Plänen. Wie Schlaun die übrigen Fürstenzimmer in Neuhaus neu ausstatten ließ, bleibt ungeklärt.

## Die Verlegung der Fürstenzimmer in das Haus Braunschweig um 1747/48

In Neuhaus wird ab 1726/27 anstelle Schlauns ein bislang fast unbekannter Architekt tätig, der Hofkammerrat und Paderborner Hofbaumeister Franz Christoph Nagel, der fast zeitgleich mit Schlaun (bis 1715) das Theodorianum in Paderborn besuchte. Unter seiner Leitung und nach seinen Entwürfen wurden in den folgenden Jahren bis zum 900-jährigen Libori-Jubiläum im Jahre 1736 der partielle Umbau des Schlosses (neue Durchfahrten im Nord- und Südflügel), der Neubau wichtiger Nebengebäu-

de (Marstall, Wache) und die Neugestaltung des Barockgartens durchgeführt.

Die Innenräume des Schlosses scheinen dagegen in dieser Zeit kaum verändert worden zu sein. Fürstbischof Clemens August begnügte sich zunächst noch mit den 1720 renovierten Fürstenzimmern im Ostflügel. Seit den 40er-Jahren des 18. Jahrhunderts standen dem Kölner Kurfürsten in seiner Hauptresidenz in Schloss Augustusburg in Brühl aber auch in zahlreichen weiteren Schlössern, wie beispielsweise dem Jagdschloss Clemenswerth, weitaus glanzvollere Appartements zur Verfügung, so dass nun auch die Fürstenzimmer in Neuhaus den hohen Ansprüchen des Kurfürsten nicht mehr genügten. Für barockes Hof- und Empfangszeremoniell erwiesen sich insbesondere zwei Punkte des Neuhäuser Fürstenappartements als besonders nachteilig: Einmal fehlte die Enfilade, oder auch Raumflucht genannt, ein barockes Architekturmittel, das

aus einer Aneinanderreihung von Räumen zu einer Zimmerflucht besteht, wobei die Türöffnungen exakt gegenüber liegen. Die barocken Architekturtheoretiker empfahlen sogar, die Enfilade über Fenster in den Außenraum hinaus fortzuführen oder wenigstens mittels entsprechend angebrachter Spiegel künstlich zu verlängern.

Und dann bestand die Hauptraumfolge eines Schlosses aus einer systematischen Reihenfolge von zwei Vorzimmern, Audienzsaal, Schlafzimmer, Kabinett und Garderobe. In Neuhaus lag aber gerade der Audienzsaal in der Mitte des Hauses Braunschweig (Südflügel), also recht weit entfernt von den Fürstenzimmern im Ostflügel. Was lag also näher, als die neue Hauptraumfolge ebenfalls in das Haus Braunschweig zu verlegen. Tatsächlich wurde nun das gesamte Obergeschoss des Hauses Braunschweig wiederum nach den Entwürfen und unter der Bauleitung Nagels zur neuen Hauptraumfolge umgestaltet:

Nagel beließ den Grundriss (Abb. 38) des großen Audienzsaales (D), der in der Mitte des Hauses Braunschweig die gesamte Gebäudebreite einnimmt. Ebenso blieb die Grundstruktur der sich östlich anschließenden Räume (das alte und das neue Speisezimmer sowie das Marschalltafelzimmer) unverändert. Die beiden doppelflügeligen Türen in der Mitte der Schmalseiten des neuen Speisezimmers nutzte Nagel zur Anlage der Enfilade, die nun über die gesamte Länge des Hauses Braunschweig ausgebaut wurde. Westlich des großen Audienzsaales waren für die Einrichtung des kleinen Audienzsaales (E) und des neuen fürstlichen Schlafzimmers (G) einige bislang nicht erkannte Eingriffe sowohl in die innere Raumstruktur als auch an der Außenfassade des Schlosses notwendig. Beide Räume erhielten zunächst je ein zusätzliches Zwillingsfenster, die in die Südfassade des Hauses Braunschweig eingebaut werden mussten, und die auch im Inneren an den Fensterlaibungen erkennbar sind. Denn nur diese weisen eine schlichte Holzverkleidung auf, während alle übrigen Fensterlaibungen noch die Stuckierung aus der Zeit um 1706 enthalten.

Die äußeren Sandsteinfassungen mit fein ausgearbeitetem Stabwerk sind den übrigen Renaissancefenstern von Baumeister Jörg Unkair aus der Zeit um 1525 so perfekt nachempfunden, dass nur das Fehlen jeglicher Steinmetzzeichen und die etwas andersartige Ornamentierung der kleinen Schmuckröllchen auf ihre späte Entstehungszeit hinweisen. Aber nur so gelang es Nagel die innere Raumstruktur zu verändern, ohne gleichzeitig die gesamte Außenfassade überarbeiten zu müssen. Die beiden zusätzlichen Fenster wirkten sich schließlich auch auf den Gesamteindruck der Südfassade des Schlosses vorteilhaft aus, da die Fensterverteilung nun regelmäßiger erscheint als vorher. Weil sich die ursprünglichen, unregelmäßig verteilten Renaissancefenster auf die innere Raumstruktur beziehen, lässt sich somit auch der ursprüngliche Grundriss im Obergeschoss des Hauses Braunschweig vor der Neugestaltung recht genau rekonstruieren, wobei allerdings die Anordnung der Türen nicht zu ermitteln ist.

Nagel ließ diese Räume westlich des Audienzsaales so umbauen, dass ein kleines Audienzzimmer mit zwei Fenstern (E) und ein großes fürstlichen Schlafzimmer (G) entstanden. Letzteres wurde nun durch drei Fenster von zwei Seiten belichtet. In einer Nische der Nordwand befand sich das Bett des Kurfürsten. Daneben lagen ein kleiner Raum mit dem Abort (b) und dahinter die Garderobe (d), die schon im Haus Köln existierte, worin sich auch die Schlosskapelle mit dem Oratorium und die Sakristei befanden. Das Rundzimmer (H) im südwestlichen Eckturm wurde nun als fürstliches Kabinett eingerichtet.

Der abschließende Gesamtüberblick auf den von Nagel entworfenen Grundriss im Obergeschoss des Hauses Braunschweig lässt einerseits die neu entstandene Enfilade mit fünf Räumen erkennen, anderseits die von sieben auf neun vermehrte Anzahl der Fenster in der Südwand, die deshalb erforderlich war, damit dazwischen nur noch schmale Wandpfeiler übrig blieben. Dabei orientierte sich Nagel an

französischen Ausstattungsregeln, nämlich Konsoltische mit Trumeauspiegel anzubringen, um die Enfilade durch sämtliche Räume perspektivisch zu begleiteten.

## Das Porcellainen Schenkzimmer

In dem Inventar von 1763 findet sich eine genaue Auflistung der Einrichtung des Porcellainen Schenkzimmers (B), wovon nur noch die triumphbogenartig gegliederte Buffetnische aus gelbgrauem und hellblauem Stuckmarmor erhalten ist. Diese liegt genau in der Achse der Enfilade, deren Anfang und Ende sie in der Ostwand des Hauses Braunschweig bildet. Nagel benutzte hier als Vorlage ein Buffet für einen Speisesaal aus d'Avilers *Cour d'Architecture*. In der Mitte befand sich ursprünglich der nicht erhaltene »Schenktisch, so von marmornen gips«. Seit dem 19. Jahrhundert

steht hier ein barocker Marmorkamin, der ursprünglich zum kleinen Audienzzimmer oder zum fürstlichen Schlafzimmer gehörte. In der heute leeren, weißen Wandfläche darüber war der »in der wand festgehafteter spiegel, wofür ein verguldetes gegitter« angebracht. In den seitlichen Stuckmarmornischen waren auf den beiden Konsolen »2. große porcellainere Spühlkümpe mit zwei Auffsätzen« aufgestellt. Die glanz- und mattvergoldeten Puttenreliefs in den Wandfeldern über den Nischen weisen auf Wein (Putto mit Weinfass, Weinreben und Kelch) und Wasser (Putto mit Wasser speiendem Meerungeheuer) und somit auf die Bestimmung des Raumes als Anrichte neben dem Speisezimmer hin (Abb. 41).

Für die Neugestaltung der Fürstenzimmer ließ Clemens August mangels örtlicher Stuckateure eigens einen »Mann namens Andreas Vogel« aus Bamberg kommen, der auch im Osnabrücker Dom tätig war. Dieser schuf

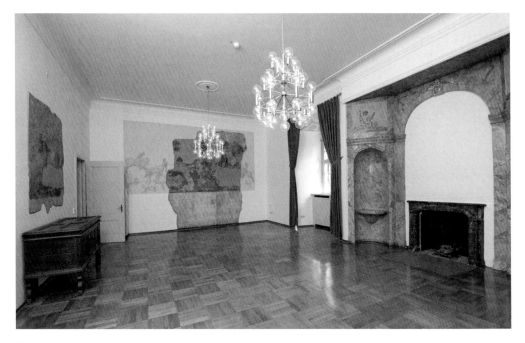

41. Porcellainen Schenkzimmer.

außer der Buffetwand auch die Stuckmarmor-einfassungen im Speisezimmer (C) und im Audienzsaal (D). Die Vergolder- und Fass-malerarbeiten in den neuen Fürstenzimmern des Neuhäuser Schlosses kann man ziemlich sicher Johann Thomas Kaubeck aus Böhmen zuweisen. Vogel und Kaubeck müssen die Ar-beiten im Residenzschloss schon im Frühjahr 1748 abgeschlossen haben, da sich die Umge-staltung der Fürstenzimmer des Schlosses recht exakt in die Zeit um 1747/48 datieren lässt.

Aber kehren wir zum Porcellainen Schenk-zimmer (B) zurück. Die Bezeichnung »Porcel-lainen« leitet sich nämlich von den weiß-blauen Fliesen her, welche die Wände des Raumes ursprünglich gänzlich bedeckten und so eine bewusst kühle Atmosphäre be-wirkten. Von den Fliesen fanden sich bei der Restaurierung von 1976 allerdings nur noch sehr geringe Fragmente im Wandputz, die jetzt im »Remter« zusammen mit Funden aus

der Gräfte ausgestellt sind. Das Porcellainen Schenkzimmer muss offensichtlich auch als weiteres Speisezimmer genutzt worden sein, das der Kurfürst besonders an warmen Sommer-tagen nutzen konnte. Im Schloss Augustusburg zu Brühl stand ihm ein vollständiges Sommer-appartement zur Verfügung. Auch dort ist der Sommerspeisesaal vollständig mit weiß-blauen Fliesen verkleidet. Ähnlich muss man sich auch das Porcellainen Schenkzimmer in Schloß Neu-haus vorstellen. Das anschließende Marschall-tafelzimmer (A) im Südostturm wurde dagegen offensichtlich nicht mehr als Speisezimmer genutzt. Die im Inventar erwähnten »2 Spiel-Tische« zeigen, dass der Raum eher für das abendliche Spielvergnügen gebraucht wurde. Als Beleuchtung des Porcellainen Schenkzim-mers sind »4. Wand Leuchter mit doppelten gläsernen armen« und »2 höltzerne Lustres« ausgewiesen.

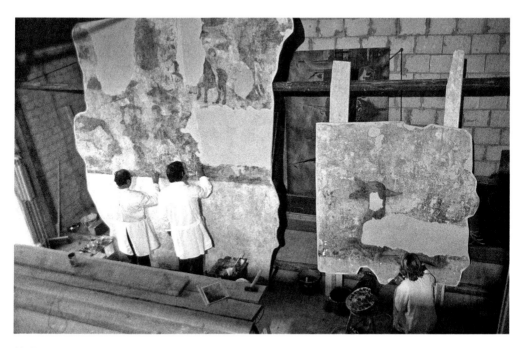

42. Restaurierungsarbeiten 1975 der Firma A. Ochsenfarth unter der Leitung von G. Drescher (in der Mitte). Die an zwei Wänden des Speisezimmers entdeckten fragmentarischen Renaissancewandbilder aus der Erbauungszeit des Hauses Braunschweig, Fertigstellung um 1526, zeigen eine Hirschjagd, nach einem Holzschnitt von Lucas Cranach d. Ä.

## Das fürstliche Speisezimmer

Das fürstliche Speisezimmer (C) ist der einzige Raum des Schlosses, der nach den Restaurierungen von 1976 und 1997 wieder in seiner ursprünglichen Form und Farbigkeit erscheint (Abb. 43). Es fehlen lediglich die barocke Deckenstuckierung und die im Inventar beschriebene Möblierung. Anstelle der kühlen Wandfliesen im Porcellainen Schenkzimmer sind hier die Wandflächen mit einer wärmeren Holzverkleidung (Boiserie) versehen, die jedoch durch eine identische weiß-blaue Farbigkeit mit reicher Glanz- und Mattvergoldung der Rahmen und Ornamente wiederum auf das Porcellainen Schenkzimmer abgestimmt ist. Auch die aus dem Inventar ersichtliche übereinstimmende blaue Farbigkeit der Gardinen und Stuhlbezüge unterstreicht die enge Zusammengehörigkeit beider Zimmer. Die vom Renaissancegebäude vorgegebene recht ungünstige asymmetrische Aufteilung der Türöffnungen und Fenster wird

von Nagel geschickt durch zwei Kunstgriffe überspielt: Zum einem platziert er in der Mitte der Innenwand das lebensgroße Porträt des Kurfürsten mit reich geschnitztem und vergoldetem Zierrahmen, das sich gegenüber in einem ebenso reich eingerahmten Trumeauspiegel zwischen den beiden Fenstern widerspiegelt und somit das Zentrum des Speisezimmers beherrscht. Zum anderen ist die Ofennische so platziert und mit rundem Abschluss gestaltet, dass sie deutlich Bezug nimmt zu den Türen und auf diese Weise eine symmetrische Anordnung der Türen vortäuscht. Die Verbindung der Ofennische mit den drei Türen wird auch durch die oberhalb derselben angebrachten vier Maskarons betont (Abb. 44): Ceres (mit Blumen, Wein, Gartengeräte), Neptun (mit Fischnetz, Schilf, Dreizack, Spaten), Venus (mit Trompeten, Blättern) und Vulkan (mit Kanonen), symbolisieren die vier Elemente Erde, Wasser, Luft und Feuer. Die Feuerallegorie über dem Ofen ist im Gegensatz zu den drei übrigen aus Holz

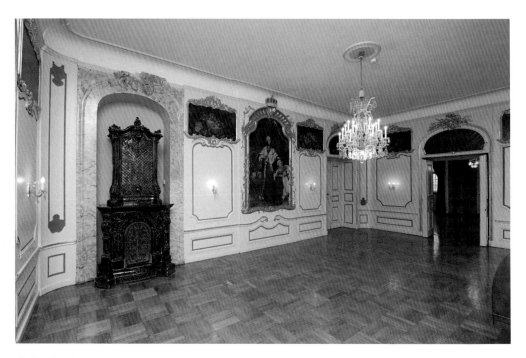

43. Das fürstliche Speisezimmer nach Osten (Zustand 2013).

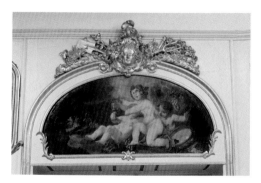

44. Fürstliches Speisezimmer, Supraporte mit Maskaron: »Ceres als Allegorie der Erde«, J. Ph. Pütt, um 1747.

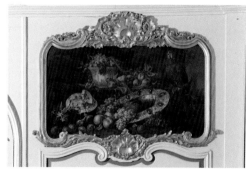

45. Fürstliches Speisezimmer, Obststillleben.

geschnitzten Supraporten aus Stuck gefertigt. Dieser Materialunterschied blieb ursprünglich jedoch unsichtbar, da alle vier Allegorien gänzlich vergoldet waren. In der Ofennische steht seit dem 19. Jahrhundert anstelle des im Inventar beschriebenen »blau porcellaineren Ofens« ein brauner Kachelofen, der sich jetzt leider überhaupt nicht mehr in das rekonstruierte barocke Fassungssystem einfügt.

Die übrigen gleichartig gestalteten sechs Wandfelder enthalten in den hohen Füllungen die nach dem Inventar rekonstruierten »6 paar wand leuchter arme«. Darüber befinden sich sechs querformatige Obststillleben in reich geschnitzten und vergoldeten Rahmen (Abb. 45). Zusammen mit den musizierenden und Wein trinkenden Putten in den halbrunden Rahmen über den drei Türen bilden sie die im Inventar erwähnten »9 Stück schildereyen«. Hiervon sind jedoch nur sechs Supraporten erhalten; die fehlenden drei sind jetzt als blaugrüne Fläche angedeutet.

Bei der Aufzählung der Möblierung im Inventar von 1763 fehlte wiederum wie im Porcellainen Schenkzimmer ein langer Tisch, der genau in der Achse der Enfilade stand und an dessen Längsseiten je sechs der erwähnten »12 stühle mit blauem plüsch« Platz fanden. Der kurfürstliche »sessel mit blauen feinen sammet, und goldenen borten nebst einem polster eben

so« muss dann an der Schmalseite des Tisches neben dem Ofen, also genau in der Mittelachse, gestanden haben. Diese von Nagel perfekt arrangierte Inszenierung von Wandausstattung und Möblierung muss dem Kurfürsten sicher gut gefallen haben, war er doch bei einem Gastmahl gleichsam viermal anwesend: Einmal als reale Person im Sessel, die sich in der Buffetnische des Porcellainen Schenkzimmers widerspiegelte und zum anderen als Gemälde, das sich in der gegenüberliegenden Fensterwand widerspiegelte.

Für die Einzelformen der Dekoration vor allem für die Mascarons konnte wiederum die Verwendung französischer Musterbücher, insbesondere Blondels *Maisons de Plaisance* nachgewiesen werden, die Nagel aber nie sklavisch genau kopiert, sondern frei variiert hat. Die Stuckmarmoreinfassung der Ofennische konnte Johann Andreas Vogel aus Bamberg zugewiesen werden. An dem Mascaron der Ofennische lassen sich zudem Fragmente von Stuckrocaillen erkennen, die Vogel schuf, wie auch die leider nicht mehr erhaltene Stuckdecke. An der Ornamentik des Holzschnitzwerkes erkennt man deutlich die Handschrift Johann Philipp Pütts (1700 – nach 1768). Auch die Blatt- und Blütenornamente, sowie die etwas »hilflos« wirkende Rocaille sind typische Erzeugnisse der Werkstatt Pütts. Dazu gehören auch die vier

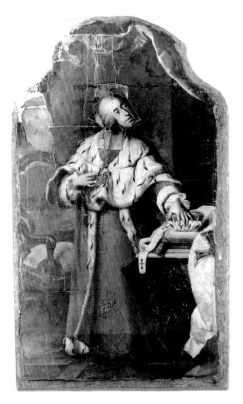 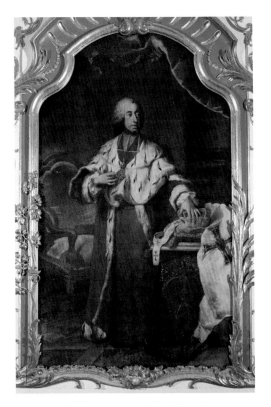

46. Gemälde des Fürstbischofs Clemens August
(nach Desmarées) mit den Beschädigungen der
Besatzungszeit.

47. Das 1975/77 restaurierte Gemälde ist heute
wieder an seinem ursprünglichen Platz im »fürst-
bischöflichen Speisezimmer« angebracht.

großen Spiegelrahmen, die um 1881/82 unter A.
Güldenpfennig in das Speisezimmer eingebaut
wurden, weshalb der Raum auch den bis heute
gebräuchlichen Namen »Spiegelsaal« erhielt.
Ursprünglich befanden sie sich wahrscheinlich
in den übrigen neuen Fürstenzimmern von
1747/48, wo laut Inventar jeweils Trumeau-
spiegel mit Konsoltischen vorhanden waren.
Die hier zu sehenden, von Blumengirlanden
umwundenen Palmwedel verwendete Pütt 1761
in nahezu identischer Form an einem Altar-
retabel in der Dreifaltigkeitskapelle des Pa-
derborner Domes. Auch die dort befindlichen
Rocaille-Formen sind durchaus mit denen des
Speisezimmers in Schloß Neuhaus vergleichbar.
    Die Raumfassung stammt von dem Hofver-
golder Kaubeck. Die originale Vergoldung kann

man jedoch lediglich am Porträtrahmen des
Kurfürsten bewundern, da das übrige Holzwerk
1881/82 abgelaugt wurde und die barocke Farb-
fassung des Speisezimmers 1976 anhand gerin-
ger Reste rekonstruiert werden musste.
    So bleibt noch der Maler der Supraporten
und des kurfürstlichen Portraits zu ermitteln:
Die von Johann Anton Koppers (1707–1762)
aus Münster gemalten Supraporten in Schloss
Clemenswerth, Schloss Lembeck und im Erb-
drostenhof in Münster ähneln deutlich denen
in Schloss Neuhaus, so dass man auch diese
recht sicher Koppers zuweisen kann. Die frü-
here Zuschreibung des kurfürstlichen Porträts
an den Kölner Hofmaler George Desmarées
(1697–1776) entbehrt jedoch jeder Grundlage
(Abb. 46 und 47). Vielmehr benutzte Koppers

ein Gemälde von Desmarées, nämlich »Clemens August als Erzbischof und Kurfürst von Köln mit den Pagen von Weichs« in Schloss Augustusburg, das um 1746 entstand, als Vorlage. Die seitenverkehrte Wiedergabe im Schloss Neuhaus lässt darauf schließen, dass Koppers nach einem Kupferstich des Gemäldes von Desmarées arbeitete, den er allerdings frei abwandelte, so steht beispielsweise der rote Sessel ohne den Pagen nun etwas zwecklos im Hintergrund.

## Das große Audienzzimmer

Das große Audienzzimmer (D) war schon immer der wichtigste und damit der aufwändigste Raum im Zentrum des Hauses Braunschweig, der die gesamte Gebäudebreite einnahm und durch vier Zwillingsfenster vom Licht durchflutet war. Heute ist die ursprüngliche Raumgröße nicht mehr erkennbar, da alle westlich gelegenen Zimmer zu einem großen Saal vereint sind (Abb. 48). Ein Blick auf den ursprünglichen Grundriss (Abb. 38) zeigt, dass Nagel auch hier die Ofennische mit dem »weiß porcellainen ofen, so vergoldet« in Bezug zu den drei Türen setzte. Mit dem großen Audienzzimmer begann das eigentlich vier Räume umfassende fürstliche Appartement. Diese präsentierten sich nun im Gegensatz zu den beiden bisherigen Speiseräumen, die in den Wittelsbacher Farben weiß und blau gehalten waren, im kurfürstlichen rot. Die im Inventar von 1763 nachweisbare rote Farbigkeit bezieht sich auf die Wandbespannungen, Stuhlbezüge und Fenstervorhänge sämtlicher Fürstenzimmer. Auch der den Audienzsaal beherrschende Thronsessel mit »Baldagin« war mit »rothen sammet, und mit reichen goldenen borten« bezogen, ebenso die »12 seßelon«, welche vor dem Thronsessel aufgestellt waren und auf dem

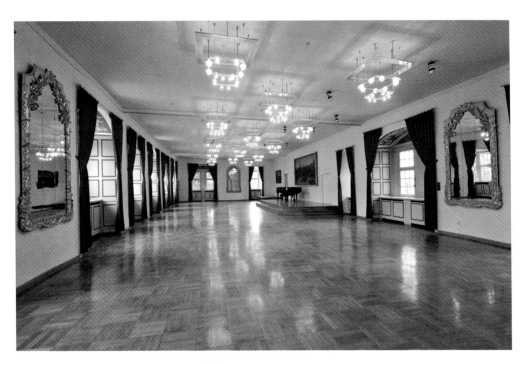

48. Gesamtansicht Audienzsaal, Zustand 2013.

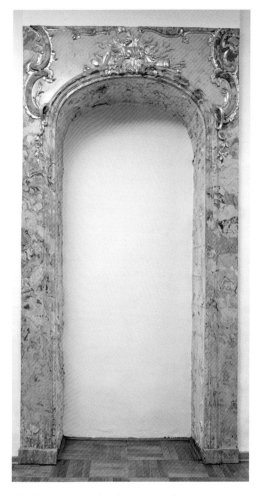

49. Ofennische mit Stuckmarmoreinfassung von
J. A. Vogel, um 1747/48.

die mit »6. Stück hautelice Tapeten« bespannt waren. Von der prunkvollen Ausstattung des großen Audienzzimmers blieb nur die Ofennische erhalten mit reliefierten Kacheln und Rocailleornamenten, außen ist sie wiederum mit gelb-rotem Stuckmarmor von Johann Andreas Vogel eingefasst (Abb. 49). Über der Ofennische befindet sich wie im Speisezimmer eine vergoldete Feuerallegorie, die Nagel nahezu wörtlich aus Blondels *Maisons de Plaisance* entnommen hat. Die Embleme der übrigen drei Elemente müssen ehemals an den Rahmen der »3. Schilderayen über den thüren« (Supraporten) angebracht gewesen sein. Die Feuerallegorie wird zudem noch von vergoldeten Rocailleornamenten eingefasst, die heute jedoch abrupt an der neuen Decke enden. Ursprünglich müssen sie sich als vergoldete Stuckierung an der leider nicht mehr erhaltenen Decke fortgesetzt haben. Die hier erkennbare reiche Verwendung von Blattvergoldungen an der wandfesten Ausstattung sowie von »goldenen borten« an der textilen Ausstattung lässt die ehedem überaus prächtige rot-goldene Gesamtwirkung des großen Audienzzimmers nur erahnen. Die noch erhaltene Stuckierung der vier Fensternischen aus der Zeit um 1706 wurde um 1747/48 in einer Farbgebung mit Weiß, Rot und Goldocker genau auf die Farbigkeit des Raumes abgestimmt. Die Akanthusornamente dieser Fensternischen enthalten in der Mitte jeweils ein Emblem der vier Jahreszeiten: Blume für den Frühling, Kornähren für den Sommer, Bäume mit wenig Blättern und Jagdhorn für den Herbst (Abb. 50) und blattlose Bäume für den Winter.

Für die Beleuchtung des großen Audienzzimmers sind im Inventar von 1763 lediglich »2 paar blaker armen am spiegel« erwähnt. Zur ursprünglichen Ausstattung eines so wichtigen Raumes müssen zumindest ein großer Lüster und wahrscheinlich weitere Wandleuchter gehört haben, die vermutlich in den Wirren des Siebenjährigen Krieges zerstört wurden. Auf Kriegsschäden weist beispielsweise auch das »durchgeborstene« Marmorblatt auf dem Kon-

die Audienz Suchenden Platz nehmen durften. Der Thronsessel stand vor der nördlichen Fensterwand. Genau gegenüber befand sich entlang der Enfilade der obligatorische Trumeauspiegel mit Konsoltisch (»1. Großer Langer spiegel mit vergoldetem rahmen, darunter 1. Vergoldeter spiegeltisch mit einem marmornen blatt, so durchgeborsten«).

An den Seitenwänden (Ost- und Westwand) blieben zwischen den drei Türen und der Ofennische noch sechs freie Wandflächen,

50. Allegorie des Herbstes.

## Das kleine Audienzzimmer

Außer den beiden Fensternischen ist heute vom kleinen Audienzzimmer (E) nichts mehr erhalten. Der Blick auf den ursprünglichen Grundriss und die im Inventar beschriebene Ausstattung mit drei Kommoden zeigt den weitaus intimeren Charakter des kleinen Audienzzimmers gegenüber dem großen. Das kleine Audienzzimmer muss eher als Vorzimmer und zusätzliches Kabinett dem fürstlichen Schlafzimmer zugeordnet werden. Die enge Verbindung mit dem Schlafzimmer (G) und dem Kabinett im Südwestturm (H) wird auch in der gleichen Bespannung und am Kamin deutlich. Denn nur diese drei Fürstenzimmer besitzen einen Kamin. Über dem Kamin hing ein »brustbild« des Kurfürsten und gegenüber wiederum der übliche Trumeauspiegel mit Konsoltisch. Mit den »2 von mouchellon formierten thüren« ist eine Geheimtür westlich des Kamins gemeint, die man auch als Tapetentür bezeichnet, da sie mit der Tapete (hier in der Wandbespannung) überzogen und so kaum erkennbar war. Durch die Tapetentür im kleinen Audienzzimmer konnten das Dienstpersonal oder weniger offizielle Gäste schnell und ungesehen direkt in das dahinterliegende Vestibül und den Treppenturm gelangen. Im Gegensatz zu den beiden offiziellen Türen, die auch hier Supraporten (»2. Mahlereien über die thüren) aufwiesen, fehlten solche natürlich über der Tapetentür. Zur Beleuchtung des Raumes sind im Inventar »2. Gläserne Leuchter armen« aufgeführt. Es fehlt aber wiederum ein entsprechender gläserner Lüster.

soltisch des großen Audienzzimmers hin. Der fehlende Lüster und die Wandleuchter wurden von dem nachfolgenden Fürstbischof Wilhelm Anton von der Asseburg (1763–1782) durch einen silbernen Kronleuchter mit zwölf Armen und sechs silberne Blaker mit je zwei Armen ersetzt (Inventar von 1783–1789).

Die im Inventar von 1763 erwähnten »4. Spieltische« deuten darauf hin, dass das große Audienzzimmer auch als Grand Salon genutzt wurde. Wie der große Saal im Haus Fürstenberg so lag auch das große Audienzzimmer im Haus Braunschweig in der Mitte des Gebäudeflügels. Nach den französischen Distributionsregeln hatte der Grand Salon zusammen mit dem Vestibül (F) in der Mitte des Gebäudes zu liegen. Vom Salon aus wurden rechts und links die Appartements, die entlang einer Enfilade angeordnet sind, betreten. Diese Anforderungen eines Grand Salons erfüllte auch der große Audienzsaal: Er war über den südwestlichen Treppenturm, der die Funktion des Haupttreppenhauses übernahm, und ein kleines Vestibül direkt zu erreichen. Vom großen Audienzzimmer wurden auch die seitlichen Räume entlang der Enfilade erschlossen. Auch der Kurfürst gelangte über das große Audienzzimmer in sein Appartement.

## Das fürstliche Schlafzimmer

Auch von dem fürstlichen Schlafzimmer (G) ist außer den drei Fensternischen nichts mehr erhalten. Der ursprüngliche Grundriss (Abb. 38) lässt in der Mitte der Nordwand die große Bettnische erkennen, die im Inventar ausführlich

beschrieben wird. Ihr gegenüber war wiederum ein Trumeauspiegel mit Konsoltisch angebracht. Ein weiterer »kleiner spiegel« hing über dem Kamin. Dieser wurde von Nagel recht geschickt in der Nordostecke des Raumes, genau diagonal gegenüber dem Eingang zum Kabinett im Südwestturm angeordnet. Der Zugang des fürstlichen Schlafzimmers war nur über das kleine Audienzzimmer möglich. Eine dritte Tür (wie alle übrigen mit Supraporten) führte in der Nordwand neben dem Bett in das »kleine Zimmer vor der garde-Robbe«, wo außen der Aborterker angebaut war. Die im Inventar beschriebene relativ reiche Möblierung weist auch »1. Schreibtisch« auf, woraus zu schließen ist, dass Clemens August das Schlafzimmer auch als Arbeitszimmer nutzte. »4 gläserne Leuchter arme« sowie »1 Zerbrochener Lustre von glaß« sorgten für eine ausreichende Beleuchtung des Schlafzimmers. Der Lüster war aber wohl auch im Siebenjährigen Krieg »zerbrochen«.

## Das fürstliche Kabinett

Bei der Restaurierung des Turmzimmers (1976) wurde ein Deckengemälde entdeckt (Abb. 51–56). Dargestellt ist eine allegorische Huldigung an Clemens August von Bayern: Der Fürstbischof als Sonnengott Apollo mit einer Lyra und Magnamitas (Großmut) im Löwenwagen befinden sich im Zentrum eines Wolkenhimmels, der das runde Turmzimmer illusionistisch nach oben öffnet. Diesem zentralen Motiv sind in der Deckenvoute weitere allegorische Gestalten zugeordnet, die ebenfalls auf Clemens August und seine Herrschaft bezogene Tugenden verkörpern: Concordia (Eintracht), Prudentia (Klugheit), Historia (Geschichte) und Justitia (Recht), Bellona (kriegerische Stärke) und Flora (römische Göttin der Blumen und der Jugend). Außerdem repräsentiert Apoll auch den Sieg des Tages über die Nacht, womit der ikonographische Be-

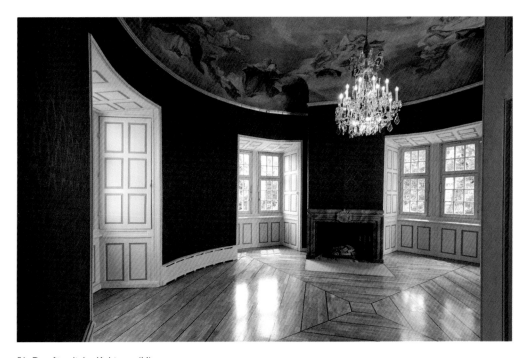

51. Das fürstliche Kabinett (H).

52. Rundes Kabinett im südwestlichen Eckturm. Zeichnerische Rekonstruktion einer der gemalten Fenster-
umrahmungen, die zur ursprünglichen Raumausstattung um 1591 gehört haben.

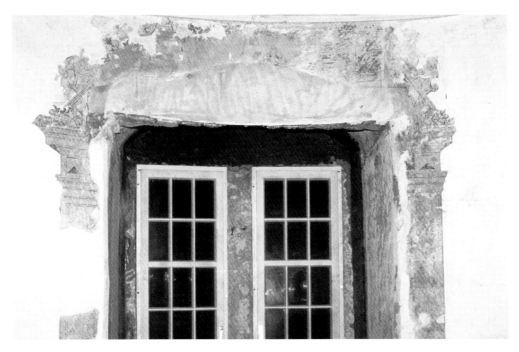

53. Die Architekturmalerei wurde in fragmentarischem Zustand aufgedeckt, heute durch Wandbespannung
verdeckt.

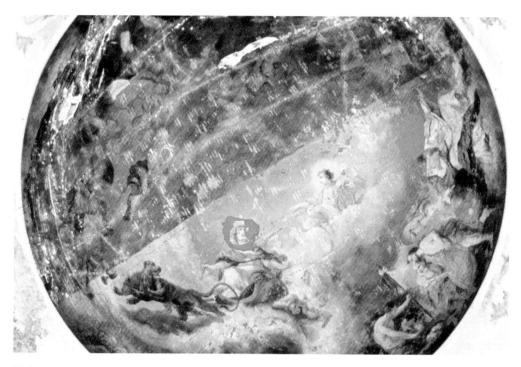

54. Deckengemälde, nach der Freilegung 1976; gefestigtes und zur Hälfte gereinigtes Deckengemälde.

zug zum fürstlichen Schlafzimmer hergestellt ist, mit dem das Kabinett als Arbeitszimmer verbunden war. [Und wie die Sonne (Apoll) über die Welt, so strahlt der Fürst lebensspendend über sein Land. Vgl. Darstellungen Ludwigs XIV.]

Über dem Kamin, genau gegenüber dem Eingang, hing sehr effektvoll ein Porträt des Kurfürsten Max Emanuel von Bayern, dem Vater Clemens Augusts. Ikonographisch war demnach das fürstliche Kabinett mit dem Porträt Max Emanuels und die allegorische Darstellung von Clemens August von Bayern eine Huldigung an das Haus Wittelsbach. Die nach dem Inventar von 1763 rekonstruierten Wandbespannungen mit rotem Damast wirken heute ohne die ursprüngliche Möblierung allzu anspruchslos. Der jetzige Kamin mit dem Wappen Clemens Augusts als Fürstbischof von Paderborn und Münster (datiert 1719) befand

sich ursprünglich im zweiten Obergeschoss des Südostturmes. Er wurde erst bei der letzten Restaurierung hier eingebaut. Entsprechend der Nutzung des Raumes als Arbeitszimmer war der aus Nussbaum gefertigte Schreibschrank (Scriban) mit verspiegelten Türen das wichtigste Möbelstück. Dieser muss vor dem Trumeau rechts (westlich) neben dem Kamin gestanden haben, so dass er mit dem Trumeauspiegel und Konsoltisch an der gegenüberliegenden Wand (links neben dem Kamin) korrespondierte. Eine solche Anordnung von Schreibschrank und Trumeauspiegel betonte nochmals das zentrale Kaminbild von Max Emanuel und spiegelte zudem den Kurfürsten Clemens August gleich beidseitig, wenn er denn am Schreibtisch arbeitete. Insofern besaß das Arbeitszimmer auch ein wenig vom Charakter eines Spiegelkabinetts. Dies verstärkte noch die Beleuchtung mit einem Glaslüster und »2.

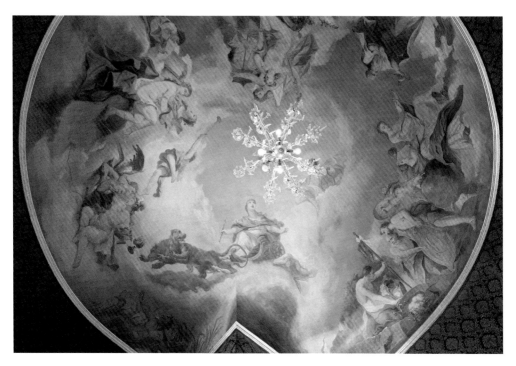

55. Zustand nach der Restaurierung, 2013. Das Gemälde stellt eine Huldigung für den Kurfürsten Clemens August dar.

Doppelte wandleuchter«, welche zu Seiten des Schreibschranks und des Trumeauspiegels angebracht gewesen sein müssen. Außer der rein repräsentativen Ausrichtung des Turmzimmers mit monumentalem Deckengemälde war die Ausstattung mit »kleinen mit rieth geflochtenen seßelon«, »Cannapee« und »uhr tisch« sowie »hündgens« und »blumentöpfe von Fayence« und »1 Kleine Statue von gibs« zugleich auch wohnlich und bequem.

Clemens August hatte auch gelegentlich das Bedürfnis, sich vom Hofleben zurückzuziehen, was durchaus dem Zeitgeist entsprach und bei Clemens August auch mit starken religiösen Ambitionen verbunden war. In fast allen seinen Bauten richtete er sich Räume zur Abgeschiedenheit und Andacht ein (Schloss Augustusburg in Brühl, Schloss Clemensruhe in Bonn Poppelsdorf). Das Kabinett lag nämlich in der Nähe der Schlosskapelle, die bereits seit Ferdinand von Fürstenberg nachgewiesen ist als Privatkapellen-/Oratoriums-Trakt.

56. Clemens August als Sonnengott Apollo.

# Das Schloss nach der Säkularisation

## Schloss Neuhaus als preußische Garnison

Zu einer relativ großen Garnison wuchs Neuhaus nach der Säkularisierung (1802/03) mit dem Einzug des preußischen Militärs. Das war ein gravierender Einschnitt in die Baugeschichte des gesamten Schlossareals. Die fürstbischöfliche Residenz Neuhaus hörte damit nach gut 500 Jahren auf zu existieren. Infolge der Zerstörungen, Plünderungen und Ausverkäufe eigneten sich das Schlossareal und der Marstall mit einigen Nebenanlagen nur noch als Wirtschaftsgebäude für Lagerung und Fabrikation. So dienten von 1806 bis 1819 der Marstall und angrenzende Nebengebäude als Tuchfabrik. Versuche, das Gebäude nach der Säkularisierung anderweitig wirtschaftlich zu nutzen, waren fehlgeschlagen. Die seit 1820 (bis 1945) im Schlossbereich untergebrachten preußischen Regimenter sorgten schon eher für eine Belebung des Ortes.

Der gesamte Kasernenkomplex entwickelte sich im Verlauf des 19. Jahrhunderts zu drei Kasernen mit Nebengebäuden, Exerzier- und Reitplätzen (Abb. 58):

Kaserne I   = Marstall,
Kaserne II  = Schloss,
Kaserne III = Neubauten im Bereich des
              Barockgartens.

Nach einer Umbauphase erfolgte in der Marstallkaserne die erste Belegung mit einer Eskadron des 4. Kürassier-Regiments im Herbst 1820. Zwei Jahre später begann der Umbau des Schlosses zur Kaserne II. In den Jahren 1824/25 erfolgte durch die Anlage einer »bedeckten Reitbahn« (Abb. 58) und des Baus des »langen Stalls« eine Erweiterung der Kaserne I. Das Stallgebäude wurde 1985 abgerissen. Die Reithalle wurde 1994 zur Städtischen Galerie umgebaut

In den Nebengebäuden des Marstalls wurde das Proviantamt mit Magazingebäuden und Werkstätten eingerichtet. Von diesen Gebäuden existiert nur noch der in den 1870er-Jahren als Rauhfutterscheune errichtete »Block 27«, der heute als Museumswerkstatt und Depot genutzt wird. 1851 bezog das 8. Husarenregiment (1. Westfälisches Husarenregiment) seine neuen Standorte in Neuhaus, Paderborn und Lippstadt. Die Schlossinsel mit dem Schloss und dem Marstall wurden danach systematisch zur Kasernenanlage ausgebaut. Mit der dauerhaften Stationierung der 8. Husaren setzten umfang-

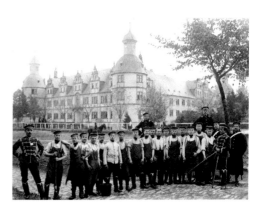

57. 4. Eskadron, Husaren-Regiment 8, vor dem Exerzierplatz; mit Mütze auf der Barriere Wachtmeister Wilhelm Alhäuser, von dem zahlreiche Objekte in der traditionsgeschichtlichen Sammlung erhalten sind. Herbst 1895.

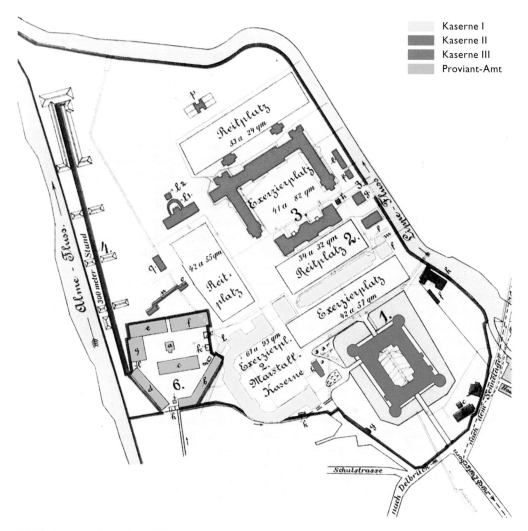

Kaserne I
Kaserne II
Kaserne III
Proviant-Amt

58. Die Kasernen in Neuhaus 1910.

reiche Um- und Neubauten für militärische Zwecke im Schlossgelände ein.

Im Bereich des Barockgartens entstand die Kaserne III mit einem Kompaniegebäude, einer großen Reitbahn mit Stallungen und Wagenschuppen. Das zweigeschossige Kompaniegebäude wurde in den 1930er-Jahren um ein Geschoss erhöht. Für die Rekonstruktion des Barockgarten-Parterres wurde es 1992 abgerissen. Die große Reitbahn mit den seitlichen Flügeln wurde zur Landesgartenschau 1994 zum Bürgerhaus und zur Stadtteilbibliothek umgebaut.

Entlang der Alme, im Bereich des »großen Kanals«, wurde eine 300 Meter lange Schießbahn angelegt. Die Reste des Kugelfangs dienten 1957 zu Anlage der Freilichtbühne.

Für die Verbesserung der hygienischen und medizinischen Verhältnisse konnte östlich des Schlosses mit einer »Trockenwiese« eine Garnisonswaschanstalt angelegt werden. Aber auch der Bau von Kegelbahnen durch einzelne Trup-

penteile war nicht nur Ausdruck sich wandelnder Freizeitbedürfnisse, sondern auch schon ein kleines Stück »Lebensqualität« der »einfachen Soldaten«.

Nach dem Ersten Weltkrieg (1914–1918) wurde das Kavallerie-Regiment Nr. 15 (15er Reiter) gebildet. Dieses führte die Garnisonstradition bis zum Zusammenbruch 1945 weiter.

Auf dem großen Reitplatz westlich der Kaserne III wurde in den 1930er-Jahren ein weiteres Kompaniegebäude, »Block 20« errichtet. Im Gebäude befinden sich heute Schulräume und

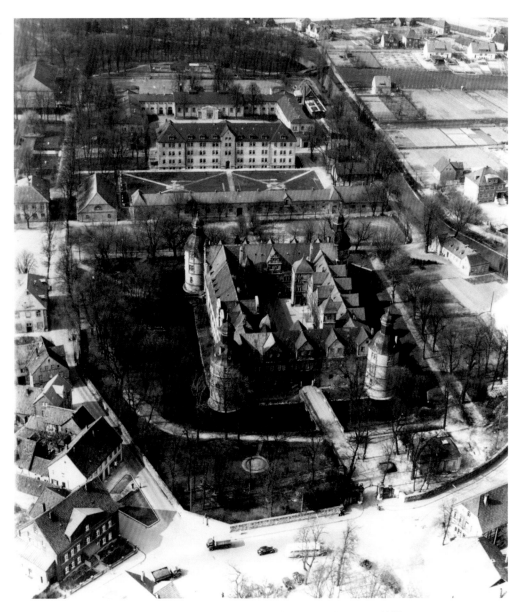

59. Blick von Süden auf das Schlossgelände vor Abbruch der Kasernenanlagen, um 1957.

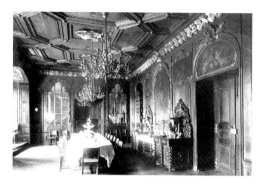

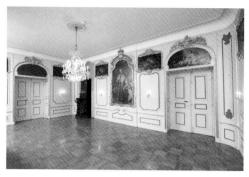

60. Das fürstbischöfliche Speisezimmer umfunktioniert als Offizierskasino der 8. Husaren, um 1890. Links, gegenüber von Fürstbischof Clemens August, hing das Porträt von Zar Nikolaus II. Ehrenoberst der 8. Husaren.

61. Der heutige Zustand.

die Kindertagesstätte des Gymnasiums Schloß Neuhaus.

Im weiteren Verlauf des 19. Jahrhunderts entwickelte sich die Garnison zu einem bedeutenden Faktor für Wirtschaft und Gesellschaft in Neuhaus. Restaurants, Gaststätten und Tanzlokale schossen wie Pilze aus dem Boden. Kleine Handwerksbetriebe und Landwirte erhielten Aufträge vom Militär und konnten daraufhin mehr Mitarbeiter anstellen. Die Straßenbahn als Nahverkehrsmittel wurde unter anderem für die Soldaten eingerichtet. Auch nach dem Zusammenbruch des Kaiserreiches 1918 blieb das Militär in Neuhaus bestimmend. Mit der Gründung des Reiterregiments 15 kam wiederum eine Kavallerieeinheit in die alte Garnison. Das Regiment blieb, mit kriegsbedingter Unterbrechung, bis 1945.

## Das Offizierskasino in Neuhaus

Während des 19. Jahrhunderts entstand in der Kaserne III (Schlosskaserne) ein äußerst repräsentatives Offizierskasino im ersten Obergeschoss des Südflügels (Haus Braunschweig), das der Paderborner Dombaumeister Arnold Güldenpfennig (1830–1908) entwarf

und 1881/82 ausführen ließ. Hier waren die ersten Traditionssammlungen untergebracht. Güldenpfennig war auch mit den Umbauarbeiten am Schloss Neuhaus befasst (Abb. 62). Der Südflügel des Schlosses wurde im Stil der Neorenaissance zum Offizierskasino umgestaltet (Abb. 60). Die jungen Offiziere ließen sich von dem Steinheimer Tischlermeister Anton Spilker (1838–1893) eigene Stühle mit überhöhter Lehne, in die das jeweilige Familienwappen eingeschnitzt war, als Statussymbol anfertigen.

Auf Grund von Restaurierungsmaßnahmen wurde die Ausstattung des Offizierskasinos 1974/75 entfernt. Im Erdgeschoss des südöstlichen Treppenturms ist das Offizierskasino zum Teil rekonstruiert worden mit entsprechenden Großfotos, Holzvertäfelungen, Möbeln und Objekten der 8. Husaren, außerdem befindet sich im Remter eine detaillierte Dokumentation zu den Restaurierungsarbeiten und zur Funktion der Räumlichkeiten.

Die Neuhäuser Husaren und die nachfolgenden Kavallerieeinheiten übten nicht nur das militärische Reiten, sondern waren auch sportlich sehr aktiv. Die Kavallerieeinheiten im Neuhäuser Schloss übernahmen besonders nach 1920 neben einer militärischen auch

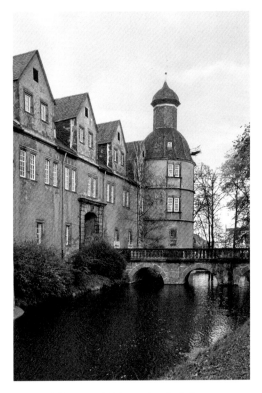

62. Das Schloss um 1960, mit den Giebeln von Güldenpfennig.

63. Ernst Friedrich von Liphart, Porträt Zar Nikolaus II. in Neuhaus in der Uniform der 8. Husaren. Das Bild hing von ca. 1890 bis 1974 im ehemaligen Offizierskasino in Schloss Neuhaus.

eine sportliche Funktion ein. Sie förderten die Springausbildung der Pferde nicht nur für Parforcejagden, sondern auch den Reitsport, der schnell immer mehr Freunde fand.

## Reit- oder Parforcejagden

Die Durchführung von Reitjagden hatte bei den preußischen Husaren eine lange Tradition. Seitdem Offiziere der 8. Husaren in Neuhaus 1852 eine Parforcejagd-Gesellschaft gegründet hatten, gehörten auch im Paderborner Land diese Jagden hinter der Hundemeute zu den gesellschaftlichen Ereignissen des Jahres. Die

Bedeutung dieser Jagden für das militärische Geländereiten betonte die Reitvorschrift vom 29.6.1912 und verlangte: »Neben dem Reitunterricht in der Bahn ist das Geländereiten in jeder Weise, namentlich durch Jagdreiten, zu fördern. Alljährlich nach den Manövern sind bei den Regimentern Jagden zu reiten, an denen das gesamte Offizierskorps unter seinem Kommandeur teilzunehmen hat.« Auch die letzte deutsche militärische Reitvorschrift vom 18.8.1937 schätzte den Wert der Reitjagden für die Reitausbildung hoch ein: »Die Teilnahme an den im Herbst zu veranstaltenden Reitjagden ist für alle pferdeberechtigten Offiziere Dienst«, und war damit verbindlich.

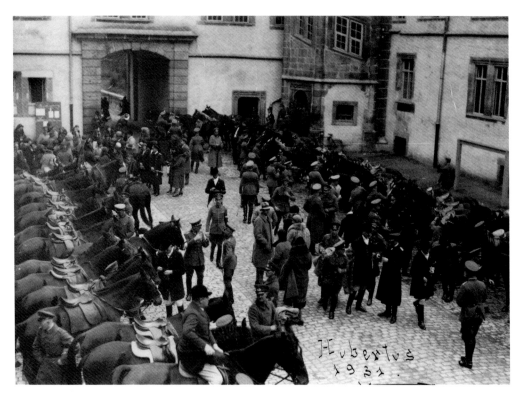

64. Hubertusjagd, 1931, Reiterregiment 15 im Schlossinnenhof. Am Südwesttreppenturm sind noch Spuren eines ursprünglich dort befindlichen Portals zu erkennen, das neben dem Treppenturm in die Nordwand des Hauses Braunschweig versetzt wurde. Damit wurde eine für J. Unkair typische Treppenturm-Portale-Situation vernichtet, wie er sie auch in Petershagen, Stadthagen etc. geschaffen hatte (siehe Abb. 9).

Sowohl im Reiter- als auch im Kavallerie-Regiment 15 wurden alljährlich diese Jagden vom Neuhäuser Schloss ausreitend, durchgeführt. Bis zum Kriegsende 1945 unterhielten die Paderborner Reiter im Kasernenbereich eine Hundemeute mit bis zu vierzehn Koppeln. Am 7. November 1942 wurde die letzte dieser von der Garnison ausgerichteten Jagden in der Senne geritten. Die Jagdhunde waren so sehr geschätzt, dass man ihnen sogar einen Hundefriedhof anlegte, eine nicht nur hier gepflegte Tradition.

65. Hundegrabstein.

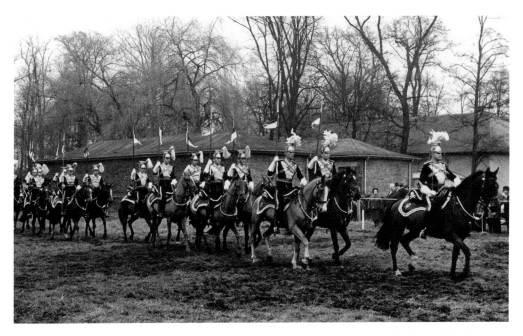

66. Die Briten in Neuhaus: Britische 17/21 Lancers, Kavallerieregiment hinter der Reithalle ca. 1960/62. Das Regiment wurde 1993 nach dem Ende des Kalten Krieges aufgelöst und in das Queen's Royal Lancers über-führt, Chefin (Ehrenoberst) ist seit 1947 Prinzessin Elizabeth, die heutige britische Königin Elizabeth II.

## Das Schloss unter britischer Militärverwaltung – Die Horrocks-Baracks

Nach der Kapitulation des Deutschen Reiches übernahm die britische Armee im Wesent-lichen die Kasernenanlagen der Wehrmacht, wie sie seit der Säkularisation durch die Kaval-lerie genutzt und ausgebaut worden waren. Das Kasernengelände wurde im Kernbestand beibehalten, aber nun in Blocks (Gebäude) organisiert. Niemand hätte 1945 geglaubt und vorausgesehen, dass sich zwischen Siegern und Kriegsgefangenen eine Beziehung ent-wickeln und deutsche Dienstgruppen der GCLO (German Civil Labour Organisation, bzw. Civil Labour Organisation) das Erleb-nis eines ausgeglichenen und langen Berufs-lebens ermöglichen würde. Die Angehörigen der Dienstgruppen im Schloss wurden ein Teil der Neuhäuser Bevölkerung und stellten eine

nicht unbedeutende wirtschaftliche, soziale und gesellschaftliche Komponente dar. Die deutsche Dienstgruppe der 211 Mobile Civilian Artisan Group Royal Engineers wurde be-sonders geschätzt, da sie als Einheit und Kasernenverwaltung sehr dazu beigetragen hat, Schützenfeste, Freilichtbühnen-, Sport- und andere Veranstaltungen im Schlossbereich zu ermöglichen und große Unterstützung bei der bereits legendären 700-Jahrfeier 1957 leistete.

Viele Männer und Frauen fanden hier in der Nachkriegszeit ihren ersten Arbeitsplatz bei den Dienstgruppen oder im NAAFI Families Shop, dem Versorgungszentrum der britischen Familien in den »Horrocks Barracks«, wie die Schlosskaserne seit 1945 hieß (Abb. 67). Zahl-reiche Bauwerke sind heute nicht mehr vor-handen, sie wurden im Rahmen der Umge-staltung für die Landesgartenschau und bei der Einrichtung und den Umbauten von Schul-räumen im Lauf der Zeit entfernt.

67. Lageplan der Horrocks Barracks.

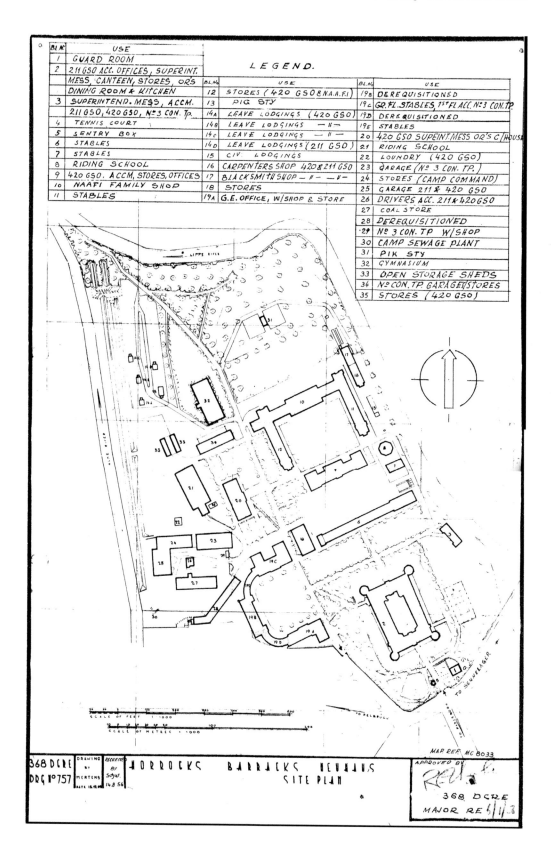

| BLN | USE |
|---|---|
| 1 | GUARD ROOM |
| 2 | 211 GSO ACC. OFFICES, SUPERINT. MESS, CANTEEN, STORES, OR'S DINING ROOM & KITCHEN |
| 3 | SUPERINTEND. MESS, ACCM. 211 GSO, 420 GSO, № 3 CON. TP. |
| 4 | TENNIS COURT |
| 5 | SENTRY BOX |
| 6 | STABLES |
| 7 | STABLES |
| 8 | RIDING SCHOOL |
| 9 | 420 GSO. ACCM, STORES, OFFICES |
| 10 | NAAFI FAMILY SHOP |
| 11 | STABLES |

LEGEND.

| BLN | USE |
|---|---|
| 12 | STORES (420 GSO & N.A.A.F.I) |
| 13 | PIG STY |
| 14A | LEAVE LODGINGS (420 GSO) |
| 14B | LEAVE LODGINGS — " — |
| 14C | LEAVE LODGINGS — " — |
| 14D | LEAVE LODGINGS (211 GSO) |
| 15 | CIV LODGINGS |
| 16 | CARPENTERS SHOP 420 & 211 GSO |
| 17 | BLACKSMITH SHOP — " — — " — |
| 18 | STORES |
| 19A | G.E. OFFICE, W/SHOP & STORE |

| BLN | USE |
|---|---|
| 19B | DEREQUISITIONED |
| 19C | GR. FL. STABLES, 1ST FL ACC. № 3 CON.TP |
| 19D | DEREQUISITIONED |
| 19E | STABLES |
| 20 | 420 GSO SUPEINT. MESS OR'S C/HOUSE |
| 21 | RIDING SCHOOL |
| 22 | LOUNDRY (420 GSO) |
| 23 | GARAGE (№ 3 CON. TP.) |
| 24 | STORES (CAMP COMMAND) |
| 25 | GARAGE 211 & 420 GSO |
| 26 | DRIVERS ACC. 211 & 420 GSO |
| 27 | COAL STORE |
| 28 | DEREQUISITIONED |
| 29 | № 3 CON. TP W/SHOP |
| 30 | CAMP SEWAGE PLANT |
| 31 | PIK STY |
| 32 | GYMNASIUM |
| 33 | OPEN STORAGE SHEDS |
| 34 | № CON. TP. GARAGE/STORES |
| 35 | STORES (420 GSO) |

SCALE OF FEET : 1 : 1000

SCALE OF METRES : 1000

MAP REF. MC 8033

| 368 DCRE | DRAWING BY MERTENS | RECHECKED BY SCHW. | HORROCKS BARRACKS NEUHAUS SITE PLAN | APPROVED BY |
|---|---|---|---|---|
| DRG № 757 | DATE | 14.8.56 | | 368 DCRE MAJOR RE |

# Die Schlossgärten

Die heutige Gestalt des Schlossumfelds ist das Ergebnis umfangreicher baulicher Maßnahmen anlässlich der Landesgartenschau des Jahres 1994.

Nach dem Erwerb des Schlossareals durch die Gemeinde Neuhaus im Jahr 1964 wurden hier verschiedene Schulgebäude errichtet. Durch den Landeswettbewerb für die Gartenschau 1994 war die denkmalpflegerische Aufarbeitung des Schlossgartens in den Mittelpunkt gerückt und für die Landesregierung die entscheidende Voraussetzung zur Vergabe der Landesgartenschau nach Paderborn. Damit wurde die gartendenkmalpflegerische Rekonstruktion des Barockgartens vom Schloss Neuhaus zum zentralen, standortspezifischen Hauptthema der Landesgartenschau. Aufgrund der Errichtung verschiedener Gebäude im Schlossgelände im 19. und 20. Jahrhundert konnte der Garten allerdings nur in Teilbereichen rekonstruiert werden.

Die Grundstrukturen des barocken Gartens, die wiederherstellbar waren, wurden streng nach authentischen Grundlagen gebaut, es durften keine historisierenden Maßnahmen vorgenommen werden. Zu den authentisch rekonstruierten Bereichen zählen die Gräfte, die umlaufenden Lindenalleen und das Parterre à l'angloise.

Heute spiegelt das Schlossumfeld die unterschiedliche Nutzung des Areals im Verlauf der Geschichte wider. Die Grundstrukturen gehen auf die Neuanlage des Barockgartens nach den Plänen des Paderborner Hofbaumeisters Franz Christoph Nagel zum 900-jährigen Libori-Jubiläum im Jahr 1736 zurück (Abb. 72).

Während der fürstbischöflichen Zeiten blieben diese Strukturen erhalten und wurden im letzten Viertel des 18. Jahrhunderts um eine Hochwaldzone ergänzt. Mehrere sternförmig angelegte Wegesysteme verbanden ein Lusthaus, die Meinolphuskapelle, das Fasanenwärterhaus sowie ein Fasanen- und ein Hühnerhaus.

Durch die Errichtung der preußischen Garnison Neuhaus nach 1820 kam es zu gravierenden Veränderungen im Schlossgelände. Verschiedene Gebäude, die der militärischen Nutzung dienten, entstanden im 19. und 20. Jahrhundert auf dem Gelände des ehemaligen Barockgartens.

Wer sich mit der Geschichte des Neuhäuser Schlossgartens beschäftigt, denkt meist nur an den prächtigen Barockgarten, welchen Kurfürst Clemens August im 18. Jahrhundert anlegen ließ. Man übersieht dabei leicht, dass schon 200 Jahre vor Clemens August ein Schlossgarten vorhanden war. Zwei bekannte Ansichten und ein Grundrissplan der Residenz Neuhaus lassen neben dem Schloss auch diese Gartenanlagen deutlich erkennen.

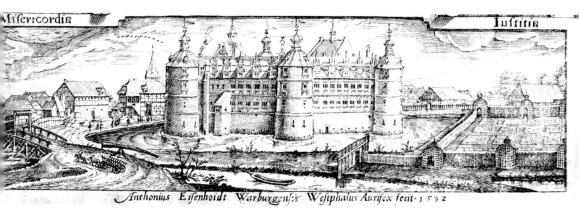

68. Anton Eisenhoit, Theodor von Fürstenberg, Kupferstich, 1592 (Ausschnitt aus Abb. 17). Vedute mit der Ansicht der fürstbischöflichen Residenz am unteren Rand. Zu sehen ist das Schloss mit seinem Garten von Norden.

## Der Schlossgarten zur Zeit des Fürstbischofs Dietrich von Fürstenberg (1585–1618)

Die älteste bekannte Ansicht des Schlosses finden wir im Eisenhoit-Stich von 1592. Die Vedute am unteren Rand mit der Ansicht der fürstbischöflichen Residenz zeigt das Schloss mit seinem Garten von Norden (Abb. 68).

Auf der rechten Seite ist ein quadratischer Ziergarten zu erkennen, wie ein mittelalterlicher hortus conclusus von einem hohen Staketzaun umgeben, in welchem sechs bienenkorbartige Pavillons eingelassen sind. Der Innenraum wird durch ein strenges Schachbrettraster aus 4 × 4 Ornamentbeeten ausgefüllt. Auffällig ist die Beziehungslosigkeit des Ziergartens zum Schloss. Der Garten läuft noch nicht parallel zur Nordfassade des Schlosses, sondern parallel zum Verlauf der Lippe. Dies erklärt sich aus der damals noch unregelmäßigen Form der Schlossgräfte.

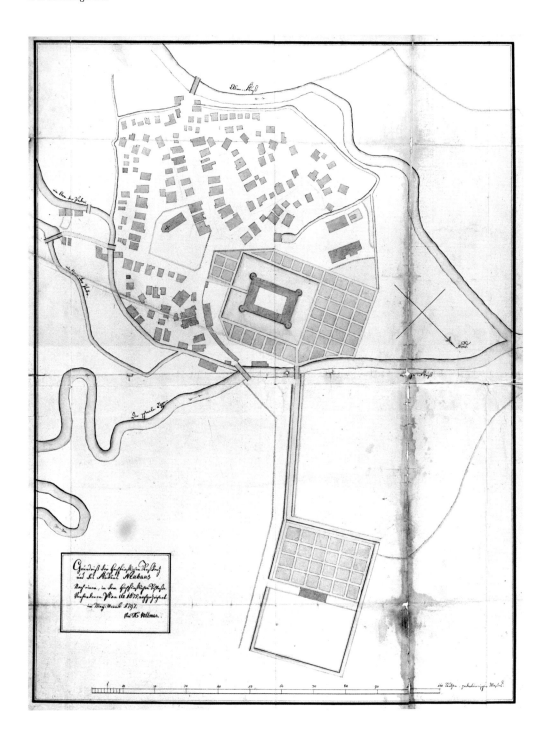

69. Grundriß der hochfürstlichen Residenz und des Fleckens Neuhaus Nach einem, in dem hochfürstlichen Schloße vorhandenen Plan de 1675, nachgezeichnet im May=Monat 1797. Von F. C. Vollmar.

## Der Schlossgarten zur Zeit der Fürstbischöfe Dietrich Adolf von der Recke und Ferdinand von Fürstenberg (1650–1683)

Nach den Wirren des Dreißigjährigen Krieges beginnt Bischof Dietrich Adolf von der Recke mit der Barockisierung des Paderborner Domes und seiner Residenz in Neuhaus. Im Jahre 1658 wird die Schlossgräfte durch den Ingenieur Damian Nidecker parallel zu den Außenfronten des Schlosses in eine rechteckige Form gebracht. Der Jesuit Johannes Grothaus (1601–1669, Chronist zur Zeit Ferdinands von Fürstenberg) schreibt hierzu: »Er [Dietrich Adolf von der Recke] hat einen größeren Pferdestall mit einem Kornspeicher, kleinere Pferdeställe und Werkstätten erbaut, den Garten und die schrecklich verwahrlosten Burggräben in die jetzige viereckige Form gebracht und das für die Aufbewahrung der Früchte im Winter und für das Gartengerät notwendige Paulinische Haus erstellen lassen.«

Dietrich Adolf ließ aber neben wichtigen Ökonomiegebäuden auch eine Art Orangerie errichten. Wo sich diese jedoch befand, erfahren wir leider nicht.

Der Ausbau des Gartens wird unter dem nachfolgenden Bischof Ferdinand von Fürstenberg fortgesetzt. Das Ergebnis ist in einem Grundrissplan des Schlosses und des Ortes von 1675 (Abb. 69) zu erkennen. Hier wird erstmals die Lage des Schlosses zum Ort Neuhaus und zu den umgebenden Flüssen Pader, Lippe und Alme deutlich. Die Schlossgräfte weist ent-

sprechend dem Schloss eine rechteckige Form auf, worauf auch der Garten ausgerichtet ist. Die große längsrechteckige Form wird auch für die Binnengliederung des Gartens übernommen, so dass ein strenges Raster entsteht.

Dieses setzt sich auch als schmaler Streifen auf der Ost- und Westseite des Schlosses fort, wodurch der Ziergarten auf der Nordseite angenehmer zu erreichen ist. Selbst vor der Eingangsseite befindet sich nun ein quadratischer Ziergarten. Auch die Ökonomiegebäude auf der Südostseite und im Westen des Schlosses sind auf dem Grundrissplan von 1675 gut zu erkennen. Eine Zugbrücke über die Lippe an der Nordostecke des Schlosses führt zum etwas weiter entfernt liegenden Küchengarten.

Aus dem Plan lässt sich jedoch nicht entnehmen, wie der Bereich jenseits des Ziergartens bis zum Zusammenfluss von Lippe und Alme gestaltet war.

Hier hilft uns der schon zuvor zitierte Johannes Grothaus weiter: »Denn den Obstgarten am Zusammenfluß von Lippe und Alme trennte er (Ferdinand von Fürstenberg) von dem gestalteten Schloßgarten durch einen Graben ab, der von der Pader abgeleitet wurde.« Mit dem Graben ist der sogenannte Ringgraben gemeint, welcher den Ort Neuhaus statt einer Stadtmauer umgab. Der Verlauf dieses Ringgrabens ist auf dem Grundrissplan von 1675 zu erkennen.

## Der Schlossgarten zur Zeit der Fürstbischöfe Hermann Werner und Franz Arnold von Wolff-Metternich zur Gracht (1683–1718)

Selbst bei flüchtiger Betrachtung der internationalen Gartenentwicklung, besonders in Frankreich zur Zeit Ludwigs XIV., musste Ende des 17. Jahrhunderts das monotone Rastersystem des Neuhäuser Schlossgartens ohne jegliche Akzentuierung als völlig veraltet empfunden werden. Es verwundert daher nicht, dass es dann unter den beiden Metternichs auf dem Paderborner Bischofssitz zu einer Weiterentwicklung des Schlossgartens kommt.

Das Ergebnis lässt sich aus der Federzeichnung Johann Conrad Schlauns ableiten, welche dieser im Jahre 1719 als Dedikation für Clemens August (Abb. 4) anfertigte.

Der Garten ist in der Zeichnung des noch jungen Schlaun sehr detailliert wiedergegeben (Abb. 70). Die Struktur des Gartens entspricht der auf dem *Grundriß der hochfürstlichen Residenz und des Fleckens Neuhaus* aus dem Jahre 1675 (Abb. 69).

Den Mittelpunkt des Gartens bildete nun ein Rondell, dessen Mitte ein Beet mit einem Taxuskegel einnimmt. Von dem Mittelrondell ging ein breites Wegekreuz aus, welches den Garten in vier große Kompartimente teilte. Diese waren in sich wiederum durch schmale Wegekreuze in je vier Zierbeete gegliedert. Die Zierbeete waren offensichtlich von Buchsbaum eingefasst und an den Ecken durch Taxuspyramiden betont. Auch die Ausfüllung der einzelnen Parterre-Felder lässt sich in Schlauns Zeichnung gut erkennen. So waren die vier Kompartimente, welche das Mittelrondell umgeben, eindeutig als Broderie-

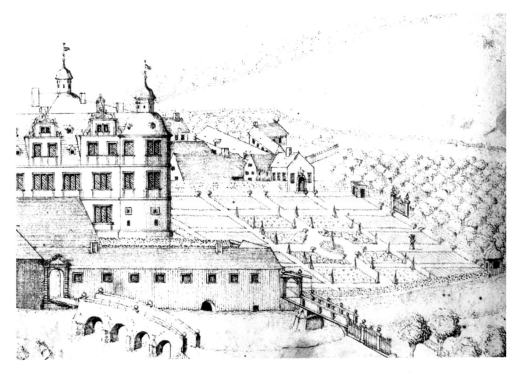

70. Ausschnitt aus der Zeichnung von Johann Conrad Schlaun, Ansicht des Gartens von Osten.

parterres gestaltet, wohingegen die vier nächstfolgenden mit Blumen geziert erscheinen. Alle übrigen Felder waren schlicht mit Rasen ausgefüllt. Durch diese Art der Parterregestaltung wurde wiederum die Gartenmitte im Bereich des Rondells besonders betont.

Die Ost- und Westseite des Gartenparterres wurde durch je zwei breite parallel laufende Wege eingefasst, welche sich an der Ost- und Westseite der Schlossgräfte fortsetzten. Beide Seitenwege waren durch kleine Querwege miteinander verbunden, die den Raum zwischen

den Wegen in Felder unterteilten. An der Nordostecke des Gartens wurde der Verlauf der Wege durch den ungünstigen Lippeverlauf abgeschnitten.

In der nördlichen Gartenmauer war ein aufwändig mit Pylonen gestaltetes Tor eingelassen, durch das man in den Obstgarten und zum Zusammenfluss von Lippe und Alme gelangte. An den Gartenecken sind zwei Pavillons zu sehen.

Im Hintergrund des Gartens sind verschiedene Ökonomiegebäude zu erkennen.

## Der Schlossgarten zur Zeit des Kurfürsten Clemens August von Bayern (1719–1761)

Die Wahl des Wittelsbachers Clemens August von Bayern als neuer Fürstbischof von Paderborn im Jahre 1719 bildete auch eine Zäsur in der Entwicklung des Neuhäuser Schlossgartens.

Die von Clemens August begonnene und von seinem Nachfolger Wilhelm Anton von der Asseburg fortgesetzte Gartenplanung war so umfassend und grundlegend neu, dass man sie, gemessen an den bisherigen eher bescheidenen Verhältnissen, geradezu als gigantisch bezeichnen muss.

Am 24. April 1720 fand im Neuhäuser Schlossgarten das von Schlaun entworfene Begrüßungsfeuerwerk für den neuen Fürstbischof Clemens August von Bayern statt. Dies war gleichzeitig auch das Requiem für den alten Schlossgarten. Denn schon zwei Jahre später begann Clemens August mit der Umgestaltung des Gartens. Als erstes wurde der sogenannte Ringgraben, welcher im Norden den Ziergarten vom Obstgarten trennte (Abb. 69) und dann in die Lippe floss, direkt in die westliche Schlossgräfte geleitet. In den aus Sandstein gehauenen Einlaufstein an der Schlossgräfte war das fürstliche Monogramm »CA« mit dem Kurhut und die Jahreszahl 1722 eingeschnitten. Der Einlaufstein, der als Grundstein für die Umgestaltung des Schlossumfeldes gelten kann, wurde in den 1930er-Jahren in ein Postenhäuschen gegenüber

der Hauptwache eingebaut (Abb. 71), welches um 1960 abgerissen worden ist. Der Einlaufstein ist seitdem verschollen.

71. Postenhäuschen, Bogensturz mit Datum, ursprünglich vom Ringgrabeneinlauf in die Gräfte.

Die Verlegung des Ringgrabens zeigt zudem, dass bereits ein neuer Marstall westlich des Gartens geplant wurde, dem der alte Ringgrabenverlauf im Wege war.

1723 wird Clemens August auch zum Kurfürsten von Köln gewählt, wodurch sich sein Interesse schlagartig von Neuhaus zur neuen Residenz in Brühl verlagerte. Schlaun wurde zum Wiederaufbau der Augustusburg nach Brühl berufen. In Neuhaus ruhte zunächst die weitere Umgestaltung des Schlossgartens. Erst ab 1726/27 wurde anstelle Schlauns ein bislang fast unbekannter Architekt, nämlich der Hofkammerrat und Paderborner Hofbaumeister Franz Christoph Nagel, tätig. Unter seiner Leitung und nach seinen Entwürfen wurde in den folgenden Jahren nun endlich die Neugestaltung des Gartens, der Neubau wichtiger Nebengebäude (Marstall, Hauptwache) sowie der partielle Umbau des Schlosses durchgeführt.

Die Zeit drängte nun zur raschen Verwirklichung der Umbaupläne von Schloss und Garten. Im Jahre 1736 sollte sich die Übertragung der Gebeine des heiligen Liborius von Le Mans nach Paderborn zum 900. Male jähren. Für dieses Jubiläum musste die Neuhäuser Residenz höchsten repräsentativen Ansprüchen genügen und natürlich auch der Selbstdarstellung des Kurfürsten dienen. Nicht zufällig erscheint denn auch die bekannte Vogelschauansicht von Franz Christoph Nagel in der Festschrift zum Libori-Jubiläum.

Der *Prospect des Hoch=Fürstlich Paderbornischen Residenz Schlosses sambt dem … neuerbauten Marstall und angelegten Lust=- Garten* aus der Libori-Festschrift (Abb. 72) ist am linken unteren Rand bezeichnet mit: »F. C. Nagel R.mi et S.mi Colon. Achit. inv. et del.« Aufgelöst: Franz Christoph Nagel Reverendissimi et Serenissimi Electoris Coloniensis Architectus inventit et delineavit. Übersetzt: Fr. Chr. Nagel des hochehrwürdigen und erlauchtesten Kölner Kurfürsten Baumeister, hat's entworfen und gezeichnet. Daraus geht eindeutig hervor, dass Franz Christoph Nagel der Architekt des Gartens ist.

Am rechten unteren Bildrand steht »I.A. Pfeffel sculps.« (sculpsit = er hat geschnitten, gestochen). Demnach war es also Johann Andreas Pfeffel, welcher die zeichnerische Vorlage von Nagel für die Festschrift in Kupfer gestochen hat, so dass sie vervielfältigt werden konnte. Johann Andreas Pfeffel (der Ältere, 1674–1748), der an der Akademie in Wien ausgebildete kaiserliche Hofkupferstecher aus Augsburg, war einer der bekanntesten Kupferstecher und Verleger in der ersten Hälfte des 18. Jahrhunderts.

Die Bezeichnung *Prospect* deutet darauf hin, dass es sich bei der Abbildung eher um ein Wunschbild als um eine reale Darstellung des Gartens während des Libori-Fests 1736 handelt. Es stellt sich nun die Frage, welche Elemente des Gartens realisiert wurden.

Bei der folgenden Analyse der Gartenplanung Nagels muss zwangsläufig die *Beschreibung des neuhäusischen Schloß-Gartens* mit einfließen, welche sich ebenfalls in der Libori-Festschrift befindet und sich auf den eingehefteten Kupferstich von Nagel bezieht. Aus dieser Beschreibung lässt sich auch deutlich herauslesen, welche Gartenteile bis dahin fertiggestellt wurden.

Grundvoraussetzung für die Anlage des Gartens war die Schaffung einer ausreichenden Fläche durch die Änderung der Flussläufe von Alme und Lippe. Ihren ursprünglichen Verlauf hat Philipp Sauer in seinem Bestandsplan aus der Zeit um 1790 in gepunkteten Linien dargestellt (Abbildung siehe vordere Umschlagklappe). Bei der Bezeichnung »Allmefluß« und bei »h – die neue waßer Kunst« beginnend, treffen sich die Linien bei »T – der Tanne walt«. Die beiden Seitenwege, welche schon im alten Schlossgarten die Ost- und Westseite der Gräfte

72. »Prospect des Hoch=Fürstlich Paderbornischen Residenz Schlosses sambt dem … neuerbauten Marstall und angelegten Lust=Garten« des Hofbaumeisters Franz Christoph Nagel aus der Libori-Festschrift von 1736.

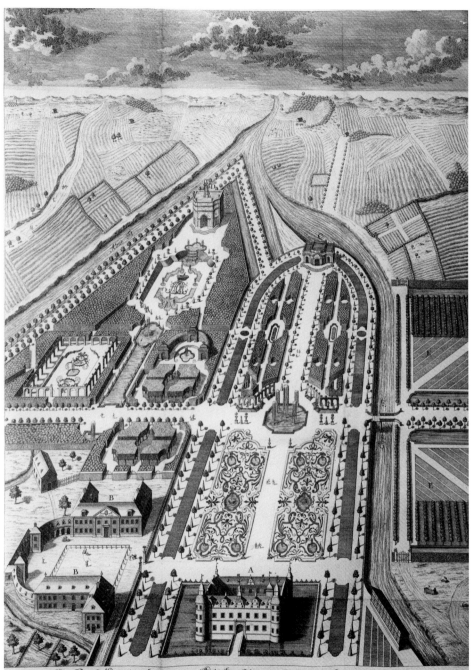

Prospect des Hoch-Fürstl. Paderbornischen Residenz-Schlosses Neuhauß, sambt denn von seiner Churl. Fürstl. Dhlt. von Cölln Clemente Augusto unsern Gdigsten Fürsten und Herrn neuer bauten Marstall, und angelegten Lust-Garten. A. Das Schloß. B. Der Marstall. C. Kleiner Lust-Palais. D. Wasser-Thurn. E. Anfang derer Obst- und Kuchel-Garten.

Vûe du Château et Residence de Neuhaus avec son Jardin de plaisance et ses Ecuries, Baties par S.A.S. E. de Cologne Eveque de Paderborn y. A. le Chateau. B. les Ecuries. C. Palais de plaisance. D. Reservoir des Eaux. E. Suite des potagers et des Vergers de deux Côtez.

71

und des Gartens einfassten, wurden zum Ausgangspunkt für Nagels Gartenplanung. Diese konnten nun nach Norden weitergeführt werden und am Ende bogenförmig ineinanderlaufen. Die Felderaufteilung zwischen diesen beiden Seitenwegen wurde zugunsten eines durchgehenden »Rasenläufers« aufgegeben. Die verbreiterten Seitenwege wurden jeweils in der Mitte mit Linden und Taxuskegeln bepflanzt, so dass eine offene Allee entstand.

In der barocken Gartenbeschreibung der Libori-Festschrift wird dies anschaulich geschildert: »Die beyden seithen Wege, welche sich am End ründen und in ein ander lauffen seynd über alle massen angenehm und geziert mit den immer grünen und sauber geschorenenen Tax- und anderen Bäumen, an den Seithen zeigen sie die blosse Erde, in der Mitte aber grüne Wahsen auf welchen das Gras in solcher Gleichheit gestützet wird, daß Manniger sich scheuen sollte, selbige zu betreten, in Meinung, daß es ein sammeter Teppig wäre.«

Nachdem nun die Umrisse des Hauptgartens hinter dem Schloss festgelegt waren, fügte Nagel eine breite Mittelachse ein, welche auch durch das Schloss hindurchgeführt wurde. Dazu musste 1730 im Nordflügel des Schlosses ein bisher nicht vorhandener Durchgang mit Brücke über die Gräfte geschaffen werden. Hierdurch wurde die Mittelachse zur dominierenden Hauptachse der Gesamtanlage, welche nicht nur Schloss und Garten verbindet, sondern »auch ausser des Gartens mit beyderseiths gepflanzeten Bäumen hinaus lauffet und die Ausicht so weit gestattet als ein Aug tragen kan.« Auf den Bau des mit C bezeichneten »Kleinen Lust Palais« (Palais de plaisance) wurde offensichtlich verzichtet. Die Gartenbeschreibung von 1736 nennt ihn nicht. Auch sämtliche späteren Bestandspläne lassen diesen nicht erkennen. Im Süden des Schlosses findet die Hauptachse eine Verlängerung im sogenannten Fürstenweg. Dieser wird jedoch erst 1751 angelegt und mit Kastanien bepflanzt, wodurch eine direkte Verbindung zwischen dem Residenzschloss und der Hauptstadt Paderborn

entsteht. Die Gartenplanung ist also nur ein Teilbereich einer typisch barocken Gesamtplanung, welche sich bis weit in die Landschaft erstreckt.

In der Gartenmitte setzte Nagel entsprechend der Hauptachse eine gleichbreite Querachse, welche den Hauptgarten mit einem weiteren Gartenteil im Westen und dem neu angelegten »weitsichtig grosse(n) Hochfürstl. Obst= und Küchen=Garten« im Osten verband.

Im Kreuzungspunkt beider Achsen befand sich ein großes Brunnenbecken mit fünf Fontänen: »Hierauf kommt man in die Mitte des Gartens zu der grossen Fontaine, und obschon diese sowohl als andere Brunnen noch würklich nicht springen, weil der mit D. bemerkte Wasser=Thurm noch nicht im Stande ist; So sieht man doch schon in der Anlage des weitläufigen Umkreises und grossen Wasser=Behälters sonderlich auch aus gegenwärtigem Kupfer, was es für ein Werk seyn werde.« Das Brunnenbecken der »grossen Fontaine« war also einschließlich der Kupferdüsen bis 1736 realisiert. Diese stark betonte Gartenmitte trennte die flachen Parterres, welche entsprechend den Regeln der klassischen französischen Gartenkunst den ersten Platz nächst dem Schloss einnahmen, von den Boskets im hinteren Teil des Gartens.

»Das Parterre wird gezieret mit denen an beyden Seithen in allerhand Figuren und krausen Zügen durch den Buchsbaum abgetheilten Felderen, in welchen die vielfärbige Erde die Kunst der Abtheilung zeigt, zu grösserer Ergetzlichkeit spielen in einem jedweden dieser gekrauseten und geschuckten Felderen fünff Springbrunnen:« Es handelte sich also eindeutig um Broderieparterres, genauer gesagt um ein »Parterre de broderie mêlée de massifs de gazon«. Nagel orientierte sich hier, wie auch bei vielen anderen Gartenteilen, an dem Lehrbuch *La Théorie et la Pratique du Jardinage* (Theorie und Praxis der Gartenkunst) von Antoine Joseph Dezallier d'Argenville, welches erstmals 1709 in Paris erschien, während des 18. Jahrhunderts mehrfach neu

aufgelegt wurde und für Gartenarchitekten unentbehrlich war.

Das Grundgerüst bildeten schmale, von Buchsbäumen eingefasste Rasenbänder, welche die ebenfalls von Rasen umgebenen Brunnen bandelwerksartig umspielten. Aus diesen wuchsen zartgliedrige, arabeskenartig wirkende Buchsornamente heraus. Der Grund des Parterres war wie die Wege mit weißem Sand ausgelegt. Die Flächen innerhalb der Buchsornamentik waren mit »vielfärbiger Erde« ausgefüllt. Die genaue Farbigkeit lässt sich aus dem Kupferstich natürlich nicht entnehmen. Die Farbverteilung dürfte Nagel aber wohl ebenfalls den Gestaltungsregeln Dezallier d'Argenvilles entnommen haben, denen auch das in Brühl rekonstruierte Broderieparterre entsprochen hat. Dort wurden die Rasenstreifen mit rotem Ziegelsplitt konturiert, wohingegen die filigranen Buchsbaumornamente mit schwarzem Material ausgefüllt waren. Das rotgrüne Kompositionsgerüst der Broderieparterre hob sich somit besser heraus, als dies der Stich Nagels zeigt.

Schließlich wurden beide Parterres jeweils mit einer von Buchsbaum eingefassten Blumenrabatte umgeben, welche sich nach Art eines Eselsrückens aufwölbten. Das von Nagel entworfene und vom Hofgärtner Carl Hatzel aus Wien angelegte Broderieparterre stand dem etwa gleichzeitig nach dem Plan des französischen Gartenarchitekten Dominique Girard angelegten Parterre in Schloss Augustusburg in nichts nach.

Entsprechend den beiden Parterres im vorderen Teil des Gartens fanden sich im hinteren Teil zwei Boskettzonen, wobei die je fünf Kabinette und Säle anstelle der Brunnen die Grundrisskomposition des Parterres wiederholten: »hiernächst wird der mittlere Weg beyderseits von Tax und anderen Bäumen begleitet; die Felder aber seynd wie zuvor durch den Buchsbaum, also jetzt durch grüne Hecken gar künstlich eingetheilet und haben an Platz (= anstelle) der fünff Fontainen fünff offene Plätze als so viele Lauben.« Einen Einblick in das höfische Leben der Zeit liefert uns ein Pokal aus

73. Pokal mit zwei höfischen Paaren in einem Park, Schlesien um 1750/60.

der Sammlung Nachtmann im Historischen Museum im Marstall (Abb. 73).

Als Übergang zwischen dem flachen Parterre und der Boskettzone setzte Nagel hinter die große Fontäne eine Schaufront aus begrünten Arkaden und lebenden Bänken: »oben her ist die Fontaine mit lebendigen grünen Bäncken umgeben, wobei unterschiedliche Statuen oder Bilder mit anderen Zierrahten zu sehen.«

Diese Treillagen sind auf dem später entstandenen Bestandsplan von Philipp Sauer auch als Grundriss wiedergegeben (Abbildung siehe vordere Umschlagklappe). Von den geplanten sechzehn Arkaden wurden danach nur vierzehn ausgeführt. Durch zwei führten Wege ins Boskett. Die verbleibenden zwölf Arkaden enthielten die Allegorien der zwölf Monate. Diese auf Sockeln stehenden Sandsteinbüsten lassen sich stilistisch eindeutig dem Paderborner Bildhauer Johann Theodor Axer (1700–1764) zuschreiben, welcher auch die Wappenarbeiten am Marstall (1729) und an der Wache (1732) ausführte.

Die Monatsallegorien mit ihren Postamenten wurden 1990 in einer Feldscheune des Schlosses Augustusburg in Brühl wiedergefunden. Sie kamen zur Landesgartenschau 1994 als Dauerleihgabe des Landes Nordrhein-Westfalen zurück in die alte Umgebung und stehen heute vor den Seitenflügeln des Bürgerhauses (Abb. 74). Eine restauratorische Untersuchung der Büsten ließ originale weiße Fassungsreste erkennen, was auf eine weiße Marmorierung oder Weiß-Gold-Fassung schließen lässt. Beide Fassungsvarianten hoben sich wirkungsvoll von den grünen Treillagen ab.

Auf dem *Grundriß der hochfürstlichen Residenz und des Fleckens Neuhaus* aus dem Jahre 1675 war östlich der Lippe bereits ein Küchengarten angelegt (Abb. 69). Vom alten Küchengarten bis an die Lippe plante Nagel eine Erweiterung »derer Obst= und Küchel Gärten.« Die

74. Fünf der zwölf Monatsallegorien, Februar bis Juni im Innenhof des Bürgerhauses.

Querachse wurde über eine neu angelegte Zugbrücke in den Küchengarten verlängert.

Verlässt man nun den Hauptgarten und wendet sich auf der Querachse nach links (Westen), so gelangt man in eine weitere Boskettzone. Hier waren von Nagel besonders aufwändige Raumgebilde geplant, von denen aber nur wenige verwirklicht wurden.

»Wendet man sich aber linker Hand zu den von Ihro Churfürstl. Durchl. auffgeführten prächtigen Marstall, so kommt man gleichfalls in einen neuen Garten, aber in einen solchen, in welcher die Freud selbsten scheinet ihre Wohnung zu haben: Gantze Wäldleine findet man darinnen, in welchen die Linden und andere angenehm belaubte Bäume unten so wohl, als oben mit ihren in einander geflochtenen Aesten müssen übereinkommen. Wie viele schattächtige Büsche und in selben Lust volle Spaziergänge? Was für Arcaden oder Bogen= Weiss gewachsene Lust=Häuser seynd nicht darin anzutreffen; und was wird es erst für eine Freude seyn, wann die Wasser=Künste wovon man den Abriß schon liegen sieht, verfertiget und das rechte Leben herein bringen werden.«

Mit den Linden, welche »unten so wohl, als oben mit ihren in einander geflochtenen Aesten müssen übereinkommen«, sind die beiden sogenannten Quinconces (bei Desallier d'Argenville: »Bosquets plantés en quinconces«) gemeint. Diese streng geschnittenen und gestutzten Bäume sind in je vier schattige Quartiere zusammengefasst und von Hecken umgeben. Diese Quinconces befinden sich zu beiden Seiten der Querachse.

Mit den »Arcaden oder Bogen=Weiss gewachsene(n) Lust=Häuser(n)« war das sogenannte Berceau gemeint, welches sich nördlich an die Quinconces anschloss. Bogenförmige begrünte Laubengänge mit drei Treillagen-Pavillons fassten einen vierpassförmigen Brunnen in der Mitte ein. Dieses Berceau ist auch auf dem späteren Sauer-Plan noch zu sehen.

Für das Zentrum des westlichen Boskettgartens war eine aufwändig gestaltete Wasserachse geplant, welche parallel zur Hauptachse auf den

Wasserturm als Point de vue zulaufen sollte. Diese begann unterhalb der Querachse mit einem Fontänenbecken und setzte sich oberhalb der Querachse als Wasserkanal fort. Als Höhepunkt dieser Achse plante Nagel unterhalb des Wasserturmes ein höchst bemerkenswertes Boulingrin. Unter einem Boulingrin versteht man üblicherweise ein vertieft gelegenes Rasenstück (von engl. bowling green), welches nach Dezallier d'Argenville auch durch prachtvolle Zierbeete aus Broderien ersetzt werden kann. Nagel übertraf aber selbst die prächtigsten Musterentwürfe für *Grand Boulingrins*, indem er entsprechend dem Wasserturm ein Wasserparterre entwarf. Das Wasser wurde von einem höher gelegenen Fontänenbecken über Kaskaden heruntergeführt. Im Boulingrin umgab ein kunstvoll geformter Wassergraben mit zahlreichen Fontänen das kurfürstliche, aus Broderien gebildete Monogramm mit dem Kurhut. Diese »Wasser=Künste« hätten erst das »rechte Leben« in den Garten gebracht. Aber ohne den Wasserturm war dies schon allein aus technischen Gründen nicht zu realisieren.

Westlich des kleinen Wasserkanals war innerhalb des Boskets noch ein weiteres besonders prachtvolles Raumgebilde vorgesehen, nämlich ein sogenanntes Cloître. Hier fassen Treillagen-Arkaden ein vertieft gelegenes Broderieparterre mit Mittelfontäne ein.

Die Gestaltung der Treillagen-Arkaden übernahm Nagel einem Musterentwurf von Dezallier d'Argenville. Auch dieses Cloître fehlt in der Beschreibung der Libori-Festschrift, da es offensichtlich nicht ausgeführt wurde.

Die Beschreibung des Neuhäuser Schlossgartens endet mit folgenden Worten: »In dem Hertzen nun dieses Lust=Gartens nemlich bey der grossen Fontaine waren das Kunst= und Feuerwerk zugerichtet, wodurch Ih. Churfürstl. Durchl. so viel des H. Libori Lob=sprechende Zungen in die Höhe geschicket; als Sie den Lufft erleuchtende Flammen und Funken haben abfliegen lassen.« Hier wird deutlich, dass der enorme Aufwand der Gartenanlage letztendlich nur diesem einen Anlass, nämlich dem

Feuerwerk am Ende der achttägigen Feierlichkeiten des Libori-Jubiläums, diente.

In der Libori-Festschrift ist außer Nagels Kupferstich auch eine Abbildung des Feuerwerks nach dem Entwurf und der Zeichnung von Johann Conrad Schlaun enthalten (Abb. 75). In diesem Kupferstich erkennt man die nördliche Gräftenbrücke und die kunstvoll geschnittene Heckeneinfassung der Gräfte.

Über die Gartengestaltung vor dem Schloss gibt uns Nagels *Prospect* keine Auskunft. Nach 1730 wurde auch die Eingangssituation wesentlich verbessert. 1732 wurde eine neue, repräsentative Hauptwache errichtet, 1733 der südliche Durchgang mit einer Eckquadereinfassung neu gestaltet und schließlich 1734 eine neue Brücke über die Gräfte gebaut. Zusammen mit dem schon vorhandenen kleinen Garten, Kabinetts-Garten genannt, genügte nun auch der Eingangsbereich des Schlosses den hohen Ansprüchen des Kurfürsten.

Kaum war das Libori-Feuerwerk von 1736 erloschen, erlosch anscheinend auch das Interesse des Kurfürsten am Neuhäuser Schlossgarten. Erst Anfang der 50er-Jahre begann eine neue Bauperiode. So erhält die Hauptraumfolge im Haus Braunschweig eine gänzlich neue Ausstattung. 1751 wurde die Fürstenallee nach Paderborn angelegt und mit Kastanien bepflanzt, 1752 der Zusammenfluss von Pader und Lippe weiter flussabwärts verlegt und eine neue steinerne Brücke über Pader und Lippe mit einem Pylonenpaar in der Brückenmitte errichtet.

Im Jahr 1754 wurde am Zusammenfluss von Pader und Lippe ein neues »Wasserwerk« errichtet. In einer Neuhäuser Chronik von 1797 wird Folgendes berichtet: »Durch eine Wasserkunst an der Pader mit vier Pumpen wird das Waßer in der Mitte des Gartens in einen achteckigen großen Baßin getrieben, in welchem es zu einer Höhe von 72 Fuß (paderbörnsch, 20,95 m, 1 Paderborner Fuß = 0,291 m) springt. Die Anlegung dieses Kunstwerkes, das 23 000 R[eichs]thaler gekostet hat geschah unter der Aufsicht des Herrn von Weitz, geheimen Raths des Herrn Landgrafen von Heßen Kaßel.« Lage

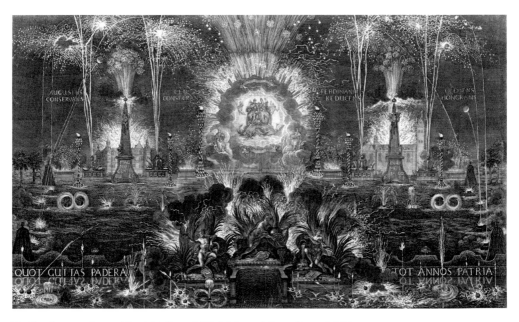

75. Das Feuerwerk zum Libori-Jubiläum 1736, Stich von Johann Conrad Schlaun.

76. Fürstbischof Clemens August wird das Feuerwerk vom Balkon oberhalb der Durchfahrt in den Garten beobachtet haben. Hier der Ausblick vom Balkon im Jahr 2013.

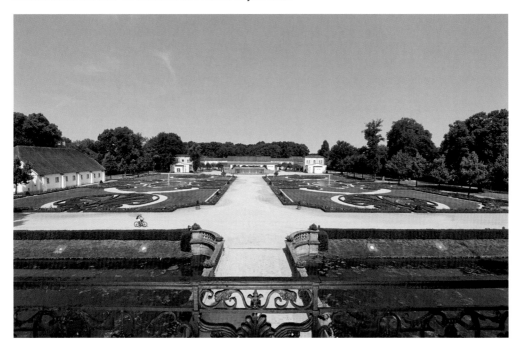

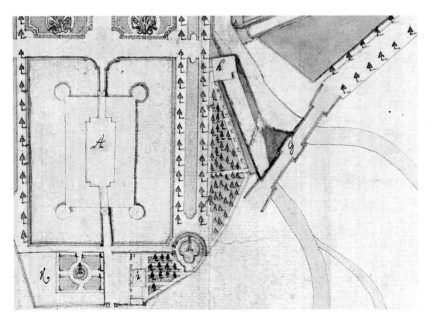

77. Ausschnitt aus dem Plan von Philipp Sauer um 1790. G bezeichnet »die steÿnerne Brück«,
h »die neue Waßer Kunst« und A »das Schloß«.

und Grundriss der neuen Wasserkunst kann man aus dem Bestandsplan von Philipp Sauer aus der Zeit um 1790 (Abb. 77) entnehmen. Das genaue Aussehen ist jedoch nicht bekannt.

Da sich Clemens August wegen des Siebenjährigen Krieges nach 1757 nicht mehr im Bistum Paderborn aufhielt, konnte er auch die große Fontäne im Neuhäuser Schlossgarten mit einer Höhe von 20,95 Metern nie »würklich springen« sehen.

Anstelle der neuen Wasserkunst ist auf Nagels Stich ein Teibhaus zu sehen.

## Die Umgestaltung des Schlossgartens zur Zeit des Fürstbischofs Wilhelm Anton von der Asseburg (1763–1782)

Nach dem Tode Clemens Augusts konnte der neue Fürstbischof Wilhelm Anton von der Asseburg wegen des Siebenjährigen Krieges erst nach einem zweijährigen Interregnum gewählt werden. In den drei letzten Kriegsjahren hatten der Ort und das Schloss Neuhaus unter ständig wechselnden Einquartierungen besonders stark zu leiden. Das Schlossinventar konnte auch erst nach Beendigung des Krieges im Jahre 1763 aufgestellt werden.

Hier werden allerdings die wahren, durch den Krieg entstandenen Schäden bewusst verschleiert. Dies betrifft auch den Zustand der Gartenanlagen: »In dem fürstl[ich]en neu angelegten Lust=garten, so durchgehendt im guten stande.« Weiter ist unter der Überschrift »Im Garten« zu lesen: »an Cannapees 26 Stück, welche aber durchs Wetter, auch wegen vorgewesenen Kriegs-Troublen fast alle zerbrochen, und ruiniert.«

Mit Wilhelm Anton war nach langer Zeit wieder ein Fürstbischof aus dem einheimischen Adel gewählt worden. Dieser hatte im Gegensatz zu seinem Vorgänger und zu seinen beiden Nachfolgern »nur« ein Bistum inne. Daher konnte er sich intensiver als jene um Neuhaus kümmern. Somit gab sich Wilhelm Anton auch im Garten nicht nur mit der Beseitigung der Kriegsschäden zufrieden.

Während der fast zwanzigjährigen Herrschaft dieses Fürstbischofs erhielt der Garten bis zur Zerstörung im 19. Jahrhundert seine letztgültige Gestalt. Mit der Umgestaltung des Weinbergs, welcher nun nach dem Namen des Bischofs Wilhelmsberg benannt wird, wurde der Schlossgarten sogar noch einmal um einen Tiergarten vergrößert.

Der Plan von Hofgärtner Philipp Sauer aus der Zeit um 1790 (Abbildung siehe vordere Umschlagklappe) ist eine genaue Bestandsaufnahme des Gartens, nach der die Rekonstruktionsmaßnahmen zur Landesgartenschau 1994 durchgeführt wurden.

Der Sauer-Plan ist am unteren Rand mit »Phieliep Sauer« signiert, aber nicht datiert. Sauer ist identisch mit Johannes Martinus Philippus Suren, welcher am 30.6.1765 in Fürstenberg (heute Ortsteil von Bad Wünnenberg) geboren wurde und seit 1790 in Neuhaus als fürstbischöflicher Hofgärtner angestellt war. Die Biographie Sauers lässt nun auch eine genauere Datierung des Gartenplanes zu. Es muss von einer Entstehungszeit um 1790 ausgegangen werden.

Als Sauer zum neuen Hofgärtner ernannt wurde, dürfte er wohl zunächst eine Bestandsaufnahme des Gartens, den Bestandsplan, erstellt haben. Dem Beruf als Gärtner entsprechend, legte Sauer besonderen Wert auf eine genaue Darstellung der Pflanzen. Er unterschied nicht nur zwischen Laub- und Nadelbäumen, auch die Rasenflächen wurden deutlich vom Heckenboskett getrennt. Die Blumen waren durch verschiedenfarbige Punkte in den Rabatten des Parterres angegeben. Der rote Ziegelsplitt in den großen

Muscheln des Parterres war exakt dargestellt. Im Gegensatz dazu ließ die ornamentale Zeichnung insbesondere des Parterres sehr zu wünschen übrig. Hier unterschied sich der Gärtner Sauer deutlich vom Architekten Nagel, welcher sehr großen Wert auf die ornamentale Zeichnung legte, wohingegen das Pflanzenmaterial im Gegensatz zu Sauer nur ungenau angedeutet wurde.

Die Datierung des Sauer-Plans in die Zeit um 1790 besagt aber nichts über die Entstehungszeit des dargestellten Gartens. Einen Datierungshinweis zur Entstehungszeit Gartens liefert die am oberen Rand dargestellte vierreihige Allee.

Auf Nagels Kupferstich erkennt man, dass sich die Hauptachse des Gartens auch außerhalb desselben als geradlinige Allee fortsetzt, »und die Aussicht so weit gestattet, als ein Aug tragen kann«. Im Sauer-Plan wird nun die Hauptachse mittels einer Brücke über die Lippe geführt, wobei zwei kleine Wach- oder Postenhäuschen den Eingang vor unerwünschten Besuchern schützen. Jenseits der Lippe biegt die nun vierreihige Allee nach wenigen Metern nach Nordosten ab. In einem Inventar von 1789 steht unter der Überschrift »Im garten an Canapées« unter anderem Folgendes: »2 Sitze auf der großen allée über die Lippe auf den Wilhelmusberg hin.« Die vierreihige Allee wird hier also als die »große allée« bezeichnet. Der »Wilhelmusberg« verweist uns in die Zeit des Fürstbischofs Wilhelm Anton von der Asseburg (1763–1782). Dieser konnte natürlich die Grundgestalt des Gartens mit den gliedernden Wegachsen und der umlaufenden offenen Allee mit dem »Rasenläufer« in der Mitte nicht mehr ändern. Die Binnengliederung der einzelnen Felder zwischen den Wegachsen erhielt nun ihre letztgültige Gestalt bis zur Zerstörung des Gartens im 19. Jahrhundert.

Die im Wechsel mit den Linden gepflanzten Taxuskegel, welche auf dem Kupferstich von Nagel (Abb. 72) noch zu sehen sind, werden nun zugunsten einer reinen, durchlaufenden, offenen Lindenallee entfernt. Von den beiden ehemaligen Quinconces im westlichen Teil

des Gartens erkennt man im Sauer-Plan noch die streng in Reih und Glied gepflanzten Linden. Der exakte Formschnitt unterbleibt jedoch zugunsten eines freien Wuchses. Das Heckenboskett im Hauptgarten hinter den Treillagen wird jedoch immer noch streng geschnitten, ist aber im Unterschied zu Nagels Heckenboskett durch zusätzliche Wege bereichert. Im Mittelsaal befindet sich anstelle eines einfachen Boulinggrins jeweils ein Fontänenbecken, welches die beiden Fontänenbecken des Parterres wieder aufnehmen. Das aus Laub- und Nadelbäumen bestehende Gehölz des westlichen Boskettgartens wird von geschnittenen Hecken (wohl Hainbuchen) eingefasst. Im Zwickel zwischen dem mit **S** bezeichneten »großen Cardenal« (Kanal) und dem Lippeufer befindet sich nun ein mit **u** bezeichneter »yrgarten« (Irrgarten). Westlich des großen Kanals ist im Sauer-Plan der mit **R** bezeichnete »holländische Garten« zu erkennen. Später wird dieser Garten als »Gemüßgarten« bezeichnet. Im Sauer-Plan sind deutlich die fett schwarz umrandeten, verglasten Treibbeete zu erkennen.

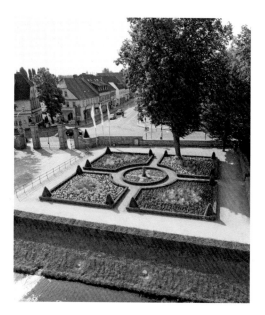

78. Blick aus dem Fürstbischöflichen Kabinett auf den neu angelegten Kabinetts-Garten, heute mit einer rekonstruierten Sonnenuhr im Zentrum.

Nordwestlich des Marstalls sind die Ökonomie-Gebäude des Schlosses im Grundriss eingezeichnet. Dieses Gebäude sind teilweise schon vor der Zeit Clemens Augusts entstanden. Nagels Gartenprojekt von 1736 sah offensichtlich den Abriss vor, der aber nicht ausgeführt wurde.

Der mit Sand ausgelegte Reitplatz im Hof des Marstalls ist auf dem Sauer-Plan mit Linden eingefasst. In Nagels Ansicht sind keine Bäume vorhanden.

Im Gegensatz zu Nagels Stich ist bei Sauer auch der südlich vor dem Schloss liegende Bereich bis zur Schlossmauer mit den Eingangspylonen dargestellt. Gegenüber der mit **I** bezeichneten »hauptwagte« (Hauptwache) liegt »**K** der garten vor dem Schloß«, welcher auch als Kabinetts-Garten bezeichnet wurde. Diese Bezeichnung geht auf das fürstliche Kabinett im Obergeschoss des südwestlichen Eckturmes zurück, welches Clemens August kostbar aus-

statten ließ und von dem man einen herrlichen Blick auf den Kabinetts-Garten genießt (Abb. 78).

Das mittlere Fontänenbecken wird von vier durch Wege getrennten Rasenkompartimenten umgeben, welche von Buchs- und Taxuskegeln eingefasst sind. Für den Betrieb der Fontäne muss die »alte Wasserkunst« an der Wasserkunstpader gedient haben, welche schon vor Clemens August vorhanden war. Auch dies ist ein Hinweis auf die Entstehungszeit dieses Gartens, welcher in dieser Form zur Zeit der beiden Metternichs auf dem Paderborner Bischofssitz zwischen 1683 und 1718 angelegt wurde.

Auf dem Grundrissplan von 1675 (Abb. 69) ist bereits das Rastersystem des späteren Kabinetts-Gartens zu sehen. Die wichtigste Veränderung, welche Wilhelm Anton von der Asseburg im Schlossgarten vornehmen ließ, war die Umgestaltung des Broderieparterres in ein *Parterre à l'angloise*. Ausschlaggebend war wohl

neben den Beschädigungen im Siebenjährigen Krieg und dem enormen Pflegeaufwand insbesondere, dass ein Broderieparterre nach der Mitte des 18. Jahrhunderts schon längst aus der Mode gekommen war.

Das Englische oder Rasenparterre wurde nun als »natürlicher« empfunden. Der Vergleich des Sauer-Plans mit Nagels Ansicht zeigt deutlich die Veränderungen. Die von Formbäumchen unterbrochenen und mit Buchs eingefassten Blumenrabatten wurden vom alten Broderieparterre fast unverändert übernommen. Von den ehemals fünf Fontänenbecken in jedem Parterrefeld blieben nur die beiden in der Mitte erhalten. Die englischen Rasenflächen innerhalb der umgebenden Blumenrabatten waren nicht mehr nur durch Zierwege aus weißem Sand gegliedert. Die Längs- und Schmalseiten wurden durch eine reichere Gestaltung besonders betont. Von den Längsseiten griffen agraffenartige Broderien aus Buchs hinein, welche sich mit schwarzem Füllmaterial auf weißem Sandgrund effektvoll vom Grün der Rasenflächen abhoben. An den Schmalseiten fanden sich große Rasenmuscheln, welche von Buchs eingefasst und mit Ziegelsplitt rot konturiert waren. Das gesamte Muschelornament war jeweils von einem schmalen Band aus Buchs umgeben und so vom Zierweg getrennt.

Die Formen der Muschelornamente sowie die Art der Farbgestaltung mit Ziegelsplitt und Hammerschlag verweist auf eines der Musterbücher des 18. Jahrhunderts: *Theorie und Praxis der Gartenkunst* von Dezallier d'Argenville. Hier findet man in einem Musterentwurf für ein *Grand Parterre de Compartiment*, ein Muschelornament, welches dem Neuhäuser Ornament deutlich ähnelt und als Vorlage gedient haben könnte.

Das Neuhäuser Parterre mit den Muschelornamenten und Broderieagraffen gehörte sicherlich zur prunkvollsten Lösung die für ein *Parterre à l'angloise*, die denkbar war.

Leider ist der entwerfende Architekt nicht bekannt. Franz Christoph Nagel kommt nicht mehr in Frage, da er schon 1764 starb. Ihm folgte ab 1767 , der aus der österreichischen Untersteiermark stammende Josef Simon Sertürner, welcher zwar eigentlich als Ingenieur und Landvermesser eingestellt war, aber de facto Nagels Aufgaben als Hofbaumeister übernahm. Da vom Œuvre Sertürners wenig bekannt ist, muss offen bleiben, ob er auch Gärten entwerfen konnte.

Zur genaueren Datierung der Entstehungszeit des *Parterre à l'angloise* ist zu bemerken, dass der bei der Wahl bereits 56 Jahre alte Fürstbischof Wilhelm Anton von der Asseburg sicherlich schon bald mit der Umgestaltung des Gartens begann, wozu ihn auch die Beschädigungen während des Siebenjährigen Krieg zwangen. Somit kann man die Anlage des *Parterre à l'angloise* wohl in die Zeit um 1765/70 datieren.

Gleichsam als krönender Abschluss der Gartenumgestaltung plante Wilhelm Anton am Zusammenfluss von Lippe und Alme, der sogenannten Schlossspitze, den Bau einer Pyramide mit den Sinnbildern der drei Flüsse. In der Chronik von 1797 wird es so beschrieben: »Wilhelm Anton von der Aßeburg Fürstbischof zu Paderborn hatte noch den guten Gedanken, am ende des Gartens eine dreieckige Pyramide mit den Sinnbildern der drei Flüße Pader, Alme und Lippe und folgender Inschrift errichten zu lassen; der aber bei seinem im Jahre 1782 erfolgten Tode nicht ausgeführt wurde.« Die Übersetzung der lateinischen Inschrift lautet: »Hier wo mit den gläsernen Wogen der Pader verbunden die Lippe nun, oh Alme, in deine Wogen fließt befahl der Fürst, dass diese unsterbliche Pyramide sich erhebe, so krönt sie in rechter Weise die dreifachen Wasser.«

In der Neuhäuser Chronik von 1797 wird auch der Wilhelmsberg erwähnt: »Außerhalb Neuhaus, aber nahe bey dem Schloßgarten liegt der fürstliche Küchengarten und dann der Thiergarten, den man von dem Namen des Bischofes Wilhelm von der Aßeburg, der ihn bepflanzen ließ, Wilhelmsberg genannt hat. Im letzten Jahrhundert war er mit Wein-

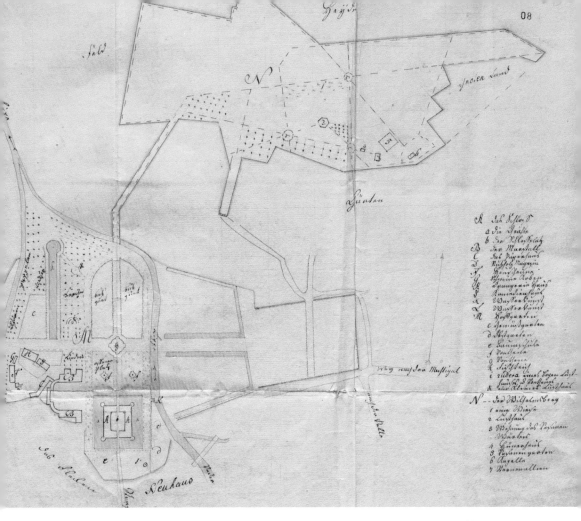

79. »Lageplan des Schlosses und des Zubehörs« vom Oberjäger Borchmeyer aus dem Jahr 1803.

stöcken bepflanzet, man nannte ihn deswegen Wynberg. Der Wilhelmsberg ist sehr dicht mit allerley Bäumen, mit Eichen, Tannen, Fichten, Arhorn, Erlen, Birken, Kastanien, Linden, Buchen, Pappeln und Eschenbäumen usw. bepflanzet. Hier steht eine Kapelle, dem heiligen Meinolphus geweihet, die gemäß der ober der Thür befindlichen Aufschrift im Jahre 1691, erbauet worden; [...]« Der erwähnte »Wynberg« wurde nach dem Chronisten Grothaus zur Zeit des Fürstbischofes Dietrich Adolf von der Recke (1650–1661) angelegt und mit Weinstöcken bepflanzt. Ferdinand von Fürstenberg ließ zusätzliche Fischteiche anlegen und errichtete »Sakramentshäuschen und ein Kapell-

chen des Hl. Meinolf«. In dieser Form blieb der Weinberg bis zum Tod Clemens Augusts (1761) erhalten.

Erst Fürstbischof Wilhelm Anton von der Asseburg gab den Weinberg auf und ließ ihn mit Bäumen bepflanzen. Einmal dürfte sich die Erkenntnis durchgesetzt haben, dass die klimatischen Bedingungen in Neuhaus für den Weinanbau ungeeignet sind. Zum anderen bedeutete die nun entstandene Hochwaldzone eine notwenige Ergänzung des Schlossgartens.

Nach den Regeln wie sie Le Nôtre entwickelte und Dezallier d'Argenville anhand von Musterentwürfen darstellte, bestand eine barocke Gartenanlage aus drei Grundelementen:

1. dem flachen, nächst dem Schloss liegenden Parterre, welches im vollen Licht erstrahlt;
2. dem halbschattigen mittelhohen Boskett, welches von streng geschnittenen Hecken eingefasst ist und zahlreiche Säle und Kabinette enthält; und
3. der schattigen Hochwaldzone in der Ferne, wo sich gradlinig bepflanzte oder in den Wald gehauene Wege zu Jagdsternen kreuzen.

Das Parterre und Heckenboskett waren in dem von Clemens August angelegten Schlossgarten zu Neuhaus vorhanden. Dagegen fehlte der dritte Teil, nämlich die zur Jagd und als »Thiergarten« genutzte Hochwaldzone. Diese notwendige Ergänzung holte nun Wilhelm Anton von der Asseburg mit der Anlage des Wilhelmsbergs nach. Das Ergebnis lässt sich auf dem Bestandsplan von Borchmeyer aus dem Jahr 1803 recht gut ablesen (Abb. 79). Der unbekannte Planer des Wilhelmsbergs verlängerte die Mittelachse des Schlossgartens als vierreihige Allee. Am Anfang des Wilhelmsberges teilte sich dieser Weg in zwei nun getrennt verlaufende Alleen. Die rechte Allee knickte scharf nach Osten ab und verlief über zwei im Plan mit 7 bezeichnete sechsstrahlige »Sternenallee[n]« direkt auf die mit 3 bezeichnete »Wohnung des Fasanenwärters« zu.

Die linke Allee lief zunächst geradeaus weiter, bevor sie in nordöstliche Richtung umknickte und in einer weiteren »Sternenallee« mündete. Von dort führte ein Wegstrahl am Fasanengarten (5) vorbei zur Meinolphus-Kapelle (6). Auf der höchsten Erhebung des Wilhelmsbergs im Dreieck zwischen zwei Sternenalleen befand sich das mit 2 bezeichnete »Lusthaus«. Der sechseckige Grundriss wiederholte die sechsstrahlige Form der »Sternenalleen«. Laut Inventar von 1783 ersetzte das »Lusthaus« ein älteres Vogelhaus. »In dem Vogel Hause. an statt dieses ist ein gantz neues, und wohl eingerichtetes lust haus mit einem Camin ofen erbauet.« Während die Wegführung des Wilhelmsberges mit der Meinolphus-Kapelle (heute ein Neubau aus dem 19. Jahrhundert) und dem Haus des Fasanenwärters (jetzt Café) bis heute fast unverändert erhalten geblieben ist, wurde die vierreihige Allee 1828 abgeholzt. Die Chronik der Gemeinde Neuhaus berichtet für das Jahr 1828 Folgendes: »In dem Winter von 1827/28 wurden durch die Königl. Forstbehörde mehrere Bäume in dem Forst Wilhelmsberg bei Neuhaus verkauft; besonders wurde die doppelte Allee, welche von dem ehemaligen Schloßgarten zum Wilhelmsberge führte, und die aus einer vierfachen Reihe, teils Rottannen, teils Linden und Kastanienbäumen bestand, gänztlich ausgerottet. Diese Allee war beiläufig eine halbe Viertelstunde lang.«

Abschließend sei noch auf eine gestalterische Feinheit im Sauer-Plan hingewiesen. Die versetzte Pflanzweise der Baumreihen der vierreihigen Allee ließ den Blick von der Mittelachse des Schlossgartens weiterhin geradeaus in die offene Landschaft schweifen, obwohl doch die vierreihige Allee schon nach wenigen Metern nach Nordosten abbog.

## Verfall des Schlossgartens in der Zeit des Fürstbischofs Franz Egon von Fürstenberg bis zur völligen Zerstörung nach der Säkularisation (1789–1824)

Nach dem Tode Wilhelm Antons von der Asseburg (1782) übernahm Friedrich Wilhelm von Westphalen das Paderborner Bistum. Dieser war schon seit 1763 Bischof von Hildesheim und regierte in Paderborn bis zu seinem Tod 1789 nur noch sieben Jahre. In dieser kurzen Zeit wurden am Schlossgarten vermutlich keine Änderungen vorgenommen.

Während der Regierung des letzten Fürstbischofs Franz Egon von Fürstenberg verfiel der barocke Schlossgarten allmählich. Franz Egon war auch Bischof von Hildesheim, wo er

sich meistens aufhielt und wohin er nach der Säkularisation von 1803 ganz umzog. Nach der Französischen Revolution bestand kaum noch Interesse an einem französischen geometrischen Barockgarten. Für eine grundlegende Umwandlung in einen modernen englischen Landschaftsgarten fehlten wohl die finanziellen Mittel. Somit blieben zwar die barocken Grundstrukturen des Gartens mit den gliedernden Wegeachsen noch bis zur Säkularisation von 1803 erhalten, die besonders pflegeaufwändigen Gartenpartien, wie etwa das Berceau, verfielen jedoch langsam.

Im Jahre 1806 wurde neben dem Marstall und der Orangerie auch der ehemalige westliche Boskettgarten mit dem großen Kanal im Zentrum an eine Tuchfabrik »vererbpachtet«. Damit war also schon der westliche Teil des Schlossgartens hinter dem Marstall zerstört. Der Hauptgarten innerhalb der umlaufenden offenen Lindenallee blieb aber zunächst noch erhalten. Ab 1814 »nahm der Preußische Oberforstmeister von Voigts-Rhets mit seiner Familie in dem Schlosse Wohnung, er verwandte viel Geld darauf, um die nötigsten Reparaturen auszuführen, er besserte auch die sehr verkommenen Gartenanlagen aus und trug sich mit dem Gedanken, den Schloßpark zu einem forstbotanischen Garten umzubauen.« Diese Bemühungen zur Erhaltung des Schlossgartens endeten jedoch schon 1824, als im ehemaligen Parterre der sogenannte lange Stall und die Reithalle (heute Städtische Galerie) errichtet wurden. Die Ortschronik für das Jahr 1824 berichtet dazu Folgendes: »In diesem Jahre wurde zum Behuf der Casernierung einer 2ten Cavallerie Eskadron auf Kosten des Staates ein neuer Pferdestall und Reithaus gebauet und das Schloß zur Caserne für Offiziere und die Mannschaften eingerichtet.«

## Die Rekonstruktion des Barockgartens von Schloss Neuhaus im Rahmen der Landesgartenschau Paderborn 1994

Durch den Landeswettbewerb für die Gartenschau war die denkmalpflegerische Bearbeitung des Schlossgartens eine herausragende Aufgabenstellung. Damit wurde die gartendenkmalpflegerische Rekonstruktion des Barockgartens vom Schloss Neuhaus zum Hauptthema der Landesgartenschau Paderborn 1994. Neben den ökologischen Themen der Flusslandschaft Pader-Alme-Lippeaue wurde auf der Schlossinsel das Kulturerbe der barocken Gartenkunst wiederbelebt und in seinen wesentlichen Aspekten rekonstruiert. Bedingt durch die Errichtung einiger Gebäude im Schlossparkgelände aus den verschiedensten Epochen und die dadurch stark beschränkte Freifläche des Parks konnten nur Teilbereiche der Grundstrukturen des Gartens authentisch hergestellt werden.

Die Grundstrukturen des barocken Gartens, die wiederherstellbar waren, wurden streng nach authentischen Grundlagen rekonstruiert, es durften keine historisierenden Maßnahmen vorgenommen werden. Authentisch rekonstruiert wurden die Gräfte, die Lindenalleen und das Parterre à l'angloise.

### Die Gräfte

Bei der Wiederherstellung der Gräfte kam es vor allem darauf an, die Wasserspiegelbreiten mit der ursprünglichen Wasserspiegelhöhe wiederherzustellen. Ein besonderes Problem bei der Rekonstruktion war der vorhandene Baumbestand. Im Bereich der Gräfte ist die Zielplanung die Rekonstruktion des Barockgartens bei gleichzeitigem Erhalt des alten Baumbestandes. Erst nach dem natürlichen Abgang der nicht zum barocken Bestand gehörenden Bäume werden im Bereich der Gräfte die mit Efeu bepflanzten Wurzelteller entfernt und ins ursprüngliche Profil der Rasenböschung umgewandelt.

## Die Lindenalleen

Schloss und Gartenparterre werden auf beiden Seiten von einer offenen Lindenallee mit einem Rasengürtel zwischen den Baumreihen eingefasst und fließen in der Tiefe des Gartens U-förmig im Lippebogen zusammen. Mit Rücksicht auf das Geophyten-Wäldchen konnte die offene Lindenallee mit dem Rasenläufer nicht vollständig rekonstruiert werden. Lediglich ein schmaler Umgangsweg deutet die historische Gartenform des 18. Jahrhunderts an. Mit der Wiederherstellung dieser U-Form wird die historische Gartendimension nachvollziehbar. Das Rasenband wird zudem durch die 1824 erbaute Reithalle und einen westlichen Anbau des Bürgerhauses unterbrochen, welches jedoch die historische Gesamtanlage der offenen Lindenallee kaum stört.

## Das Parterre à l'angloise

Das Herzstück des Barockgartens in Verlängerung der Gräfte, beidseitig der Mittelachse, ist das Parterre à l'angloise aus der Zeit um 1765/70. Dieses Englische oder Rasenparterre besteht im Grundgerüst aus ornamentalen, von Zierwegen durchzogenen Rasenflächen, welche mit von Buchs eingefassten Blumenrabatten umgeben sind. Die großen Ziermuscheln und Brodorieagraffen an den Längs- und Schmalseiten gehören zu den denkbar prächtigsten Ausschmückungen eines Parterre à l'angloise. Die Bestandteile und Materialien wurden aus dem kolorierten Sauer'schen Bestandsplan entnommen. Für die exakte ornamentale Rekonstruktion der großen Ziermuscheln war der Planer auf historische Mustervergleiche wie zum Beispiel von Dezallier d'Argenville angewiesen. Die

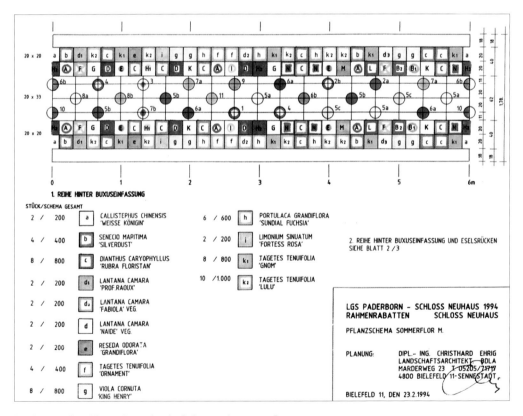

80. Sommerflor-Pflanzschema für die Rahmenrabatten im Parterre.

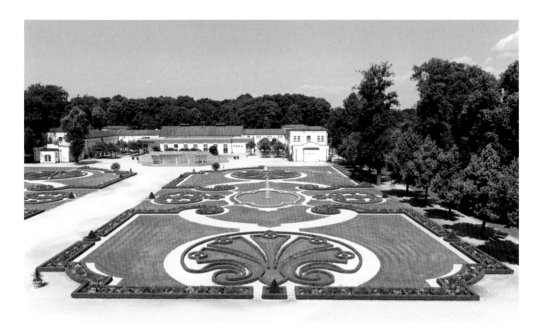

81. Blick vom Haus Fürstenberg auf das rekonstruierte östliche Parterre und das Bürgerhaus.

Blumenliste der Rabatte ließ sich teilweise dem Inventar des Hofgärtners Heinrich Anton Protz von 1783 entnehmen. Für die detaillierte Auswahl und Anordnung der Rabattenbepflanzung mussten ebenfalls historische Lehrbücher hinzugezogen werden (Abb. 80). Da die vollständige Länge des Parterres sich aus räumlichen Gründen nicht darstellen ließ, wurden vor dem Bürgerhaus nicht realisierte Partien im Wegebelag durch Pflasterung aus Natursteinpflaster angedeutet.

## Frei rekonstruierte Bereiche

Hierzu zählen Anlagen, die aus räumlichen Gründen und/oder Nutzungsänderungen gar nicht oder nur in Grundzügen authentisch rekonstruierbar waren. Dies sind der Kabinetts-Garten, der Marstallinnenhof und die Mittelachse/Mittelfontäne.

## Die Historische und aktuelle Bedeutung der Gartenanlagen von Schloss Neuhaus

Die Teilrekonstruktion des Barockgartens ist nicht nur als gartendenkmalpflegerische Leistung zu beurteilen (Abb. 81). Vielmehr stellt sie für die historischen Gebäude (Schloss, Marstall, Hauptwache) äußerst wichtige Bezüge und Verbindungen wieder her. Die Wegeführung des Schlossgartens berücksichtigt nicht nur historische Strukturen, sondern bezieht auch später hinzugefügte Gebäude des 19. und 20. Jahrhunderts wie die Reithalle, das ehemalige Waschhaus, heute Sitz der Schlosspark und Lippesee Gesellschaft mbH, das Bürgerhaus und das Gymnasium Schloß Neuhaus geschickt mit ein. So wird eine ideale Verbindung zwischen dem historischen Barockgarten und modernen Nutzungsansprüchen von Schulen, gastronomischen Einrichtungen, Museen im Marstall und anderen kulturellen Einrichtungen geschaffen.

# Der fürstbischöfliche Marstall und seine Nebengebäude

»Marstall … in fürstl. Häusern die Gebäude, in denen Pferde, Wagen, Geschirre u. s. w. untergebracht sind, auch die Gesamtheit der Pferde der Hofhaltung. Der M. wird in den Reit= und Fahrstall geschieden.« So definiert es das Brockhaus' Konversations=Lexikon (14. Auflage, 1894–1896).

Nach heutigem Verständnis kann der Neuhäuser Marstall als »Fuhrpark« des Fürstbischofs bezeichnet werden.

## Der Marstall des Fürstbischofs Dietrich Adolf von der Recke

Bei den Restaurierungsmaßnahmen an der Hauptwache im Jahr 2009 wurden nach dem Abriss des Transformatorenhauses im Osten des Wachgebäudes Fundamentreste eines Marstalls aus der Zeit des Fürstbischofs Dietrich Adolf von der Recke (reg. 1650–1661) entdeckt.

Bezüglich des Bauherrn berichtet der Chronist Johannes Grothaus S. J. (1601–1669): »Er

82. F. C. Vollmar, *Grundriß der hochfürstlichen Residenz …*, Ausschnitt aus Abb. 67.

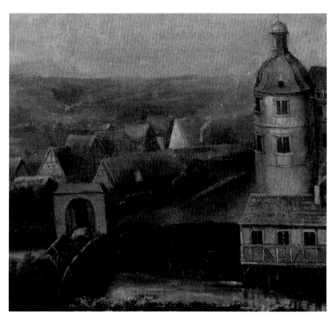

83. Carl Ferdinand Fabritius, *RESIDENTZ Schloß Newhaus*, 1664, Ausschnitt aus Abb. 35 mit Lippebrücke, Wagenhaus und Marstall.

[Dietrich Adolf von der Recke] hat einen größeren Pferdestall mit einem Kornspeicher, kleinere Pferdeställe und Werkstätten erbaut.« Der Pferdestall und ein Wagenhaus wurden in den 50er-Jahren des 17. Jahrhunderts errichtet. Die Lage der Gebäude vor dem Schloss zeigt der Grundriss der hochfürstlichen Residenz und des Fleckens Neuhaus des Kammersekretärs F. C. Vollmar aus dem Jahre 1675 (Abb. 82). Der Pferdestall und das Wagenhaus sind auf dem Gemälde *RESIDENTZ Schloß Newhaus* des Hofmalers Carl Ferdinand Fabritius aus dem Jahr 1664 zu identifizieren (Abb. 83). Links unten ist das Lippetor mit der Brücke am Zusammenfluss von Pader und Lippe zu erkennen. Hinter dem Tor sieht man links die Giebel der Häuserzeile an der heutigen Residenzstraße. Ihr gegenüber steht zuerst das Wagenhaus mit einem Fachwerkgiebel. Das Dach ist mit Pfannen gedeckt und besitzt ein

Zwerchhaus, durch das Futtervorräte auf den Boden geschafft werden konnten. Danach folgt das hohe Marstallgebäude mit einem steinernen Giebel. In dem Giebel sind die Laibungen von drei Fenstern zu erkennen. Ein hoher Schornstein ragt aus dem Pfannendach heraus. Der aufsteigende Rauch könnte von dem Feuer einer Hufschmiede stammen. Das dreigeschossige, steinerne Gebäude fällt mit seinen Dimensionen aus dem Rahmen der übrigen Bebauung des Ortes Neuhaus heraus, die aus kleineren Fachwerkgebäuden besteht.

## Der neue Marstall

Die Residenz der Paderborner Fürstbischöfe in Neuhaus wurde von Fürstbischof Clemens August (reg. 1719–1761) besonders wegen ihrer Lage in unmittelbarer Nähe der seinerzeit noch wüsten Senne geschätzt. Sie eignete sich vorzüglich für die von ihm geliebten Parforcejagden. Für den jungen, jagdlustigen und prunkliebenden Bischof musste die gesamte Anlage erst einmal als zeitgemäße Residenz und Jagdschloss hergerichtet werden. Für die prunkvolle Ausrichtung der Jagdgesellschaften fehlten die notwendigen Nebengebäude, vor allem aber fehlte ein geräumiger Marstall für die mehr als hundert Pferde der Jagdgesellschaften.

Mit der Planung und Bauleitung eines neuen Marstalls beauftragte Fürstbischof Clemens August seinen Hof- und Landbaumeister Franz Christoph Nagel, der ab Anfang der 1720er-Jahre in Diensten des Paderborner Fürstbischofs stand. Der Bau des Marstalls und die Anlage des Gartens in Neuhaus waren die ersten großen Aufgaben bei seinem neuen Dienstherrn.

Die älteste Darstellung des Marstalls finden wir in dem *Prospect des Hoch=Fürstlich Paderbornischen Residenz Schlosses sambt dem … neuerbauten Marstall und angelegten Lust=-Garten* des Hofbaumeisters Franz Christoph Nagel aus der Libori-Festschrift von 1736 (Abb. 84).

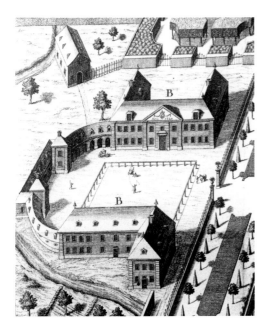

84. Der Marstall des Schlosses Neuhaus 1736, Ausschnitt aus dem »Prospect« von Franz Christoph Nagel (Abb. 72).

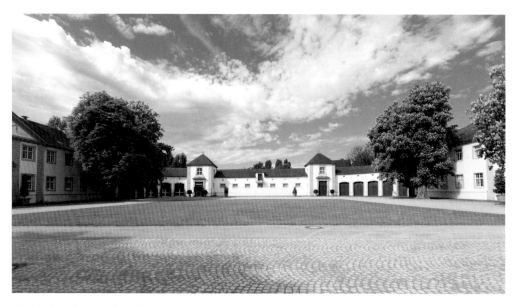

85. Der Innenhof des Marstalls.

Der »neuerbaute Marstall« steht seitlich/westlich vom Schloss im Ökonomiebereich der Schlossanlage. Dieser ist durch eine Mauer mit Eisengitter vom Schloss und Garten getrennt. Er öffnet sich zum Schloss mit einem im Westen an den Ecken ausgerundeten Hof und nimmt hierdurch das »französische Hofmotiv« auf (Abb. 85).

Zwei turmartige, zweigeschossige Pavillons schließen einen eingeschossigen Mittelteil ein. Die Pavillons wirken als Gelenk zu den beiden ebenfalls eingeschossigen, viertelkreisförmigen Remisen (Rundungen). Die sich an die Remisen anschließenden, gegenüberstehenden zweigeschossigen Flügelgebäude erscheinen wie kleine Palais und setzen mit ihren Mittelrisaliten den Akzent der ansonsten bescheiden wirkenden Anlage (Abb. 86). Die ein wenig vortretenden Mittelrisalite enthalten in den Giebeldreiecken große Kartuschen mit dem kurfürstlichen Wappen beziehungsweise mit dem Monogramm CA (Abb. 86 und 87). Die verputzten Fassaden wirken schlicht. Die genuteten Ecklisenen sowie die Lisenen der

Risalite geben den Gebäuden Halt. Bei den vierachsigen Stirnseiten der Flügelgebäude wird das Motiv der durchgehend gequaderten Fläche in den beiden Seitenachsen übernommen. Eine zusätzliche Zierde bieten hier, wie auch bei den Mittelachsen der Hofseiten und bei den Turmpavillons, die portalartigen Eingänge mit ihren gefelderten Lisenen, den eleganten Abdachungen, mit weiß und blau gefassten Rauten und den Obergeschossfenstern, die mit Fußvoluten an den Abdachungen angebunden sind.

## Die ursprünglichen Funktionen des Marstalls

Ein geräumiger Marstall war erforderlich, um die Pferde und Wagen des Fürstbischofs und seines Gefolges unterzubringen. Als Bischof von fünf Bistümern, spöttisch »Herr Fünfkirchen« genannt, war für Clemens August die Beweglichkeit eine Grundvoraussetzung. Aber auch für die Parforcejagden in der Senne waren Tiere und Gerätschaften unterzubringen.

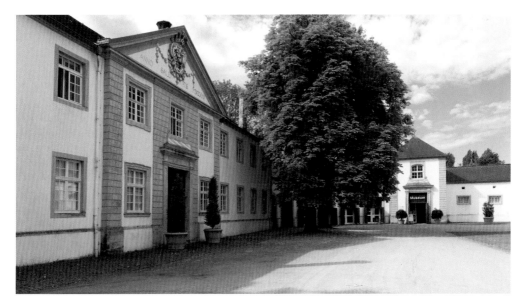

86. Der südliche Flügelbau und der südliche Pavillon.

Der Neuhäuser Marstall besaß ursprünglich im Wesentlichen drei voneinander getrennte Funktionen:
- – Unterbringung und Versorgung der Pferde,
- – Unterbringung und Reparatur von Kutschen und Wagen und
- – Wohnung für Bedienstete.

Die Kapazitäten des Marstalls waren nicht für den Tagesbetrieb ausgelegt, sondern für den Besuch des »Kurfürsten-Trecks«.

## Das Erdgeschoss

Im Erdgeschoss des Marstalls befanden sich in der Erbauungszeit der »Reit- und Fahrstall« (rekonstruierter Grundriss siehe Abb. 88). Beide Bereiche waren deutlich voneinander getrennt. Die Pferdeställe waren in den Flügelbauten untergebracht. Die Remisen befanden sich im Mittelteil und in den Rundungen.

In den Pferdeställen waren Pferdestände für 108 Pferde angelegt, im Süden (links in Abb. 88)

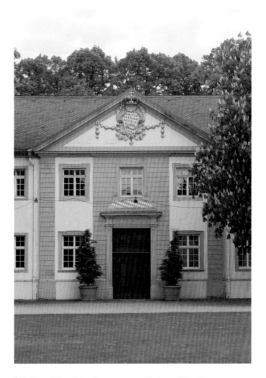

87. Der Mittelrisalit vom nördlichen Flügelbau.

48, im Norden (rechts in Abb. 88) 60 Tiere. In den Flügelbauten befanden sich zudem auf jeder Seite die »Knechtenstuben« (1) als Aufenthaltsräume für die Stallknechte.

Zu den »Dauerbewohnern« zählten die Dienstpferde der fürstbischöflichen Beamten und die Baupferde. 1756 standen hier neun Baupferde für die tägliche Versorgung des Residenzschlosses. Sie fanden Verwendung bei den Bauarbeiten an der Wasserkunst, zur Lebensmittelversorgung der Schlossbewohner, bei Reparaturen an Straßen, Brücken, Brunnen und Dämmen im Flecken Neuhaus, beim Treideln von Lastkähnen auf der Lippe und der Abholung von herrschaftlichem Korn und Holz.

Jeweils an der Abschlusswand der Pferdeställe zu den Remisen befand sich eine Wasserstelle zum Tränken der Pferde. Die Nischen dieser seinerzeit funktional besonders wichtigen Orte sind heute als solche kaum noch zu erkennen (Abb. 89). Der muschelförmige Nischenbogen symbolisiert das Thema Wasser.

Auch bei diesem Architekturdetail ist die Vorlage, die der Hofarchitekt Nagel benutzt haben könnte, in d'Avilers Cours d'Architecture zu finden (Abb. 90).

Der Remisenbereich des Marstalls verbarg sich hinter neunzehn großen Toren des Mittelteils und der Rundungen. Das dritte Tor, gezählt von Nord nach Süd, in der nördlichen Rundung diente einem besonderen Zweck. Hier hatte Nagel den Durchgang zur Komödie »versteckt«. Hinter dem ersten Tor befand sich die Wagenschmiede (Abb. 88: 2). Auch der Remisenbereich war für den Normalbetrieb überdimensioniert. Hier waren neben den Kutschen der fürstbischöflichen Beamten, die Bauwagen, Gartenwagen und die Gerätschaften zur Feuerbekämpfung im Schloss abgestellt.

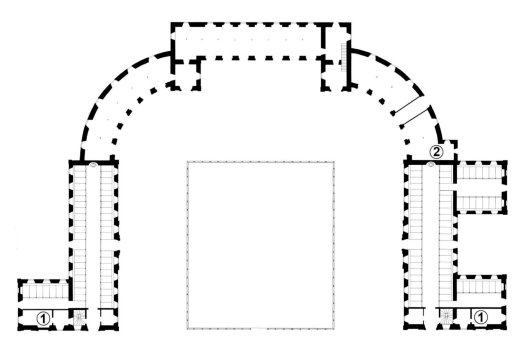

88. Rekonstruierter, ursprünglicher Grundriss des Marstall-Erdgeschosses: Pferdestände in den Flügelgebäuden, 1 »Knechtenstube«, Remisen im Mittelteil und den Rundungen, 2 Wagen-Schmiede.

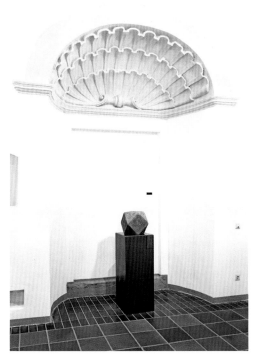

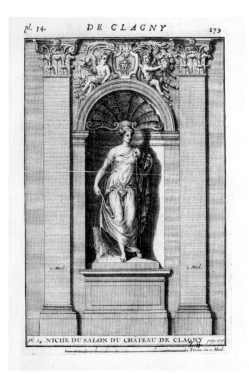

89. Die Nische der Wasserstelle im Südflügel, heute.

90. Nischenbogen-Vorlage für den Hofarchitekten aus d'Avilers Cours d'Architecture.

## Das Obergeschoss

Das Obergeschoss des Marstalls war in der Erbauungszeit im Wesentlichen für Wohnzwecke vorgesehen (rekonstruierter Grundriss siehe Abb. 91). Die Bereiche der besser gestellten Bediensteten bzw. Beamten und der Stallknechte waren deutlich von einander abgegrenzt.

Im Obergeschoss der Flügelbauten waren ursprünglich drei Dienstwohnungen für höhere fürstbischöfliche Beamte angelegt. Die Wohnungen hatten jeweils vier Zimmer. Vom Eingangszimmer erreichte man die beheizbare Stube, an die sich ein Garderobenzimmer anschloss. Ebenfalls vom Eingangszimmer gelangte man in das »Bedienten-Zimmer« mit je einem Bett und einem kleinen Schrank.

Die Wohnungen waren für den Obriststallmeister (1), den Hofgärtner (6) und den Hofbaumeister (8) vorgesehen. Im Südflügel, gegenüber der Wohnung des Obriststallmeisters befand sich die beheizbare Sattelkammer (2). Im Nordflügel waren vier beheizbare Stuben für die Unterstallmeister (7) angelegt.

Wie im Pferdestall und in der Remise waren im Wohnbereich viele Räumlichkeiten nicht standardmäßig belegt. Sie wurden erst dann benötigt, wenn der Fürstbischof mit seinem Gefolge in Neuhaus weilte.

In den Wohnungen und »besseren« Stuben der Flügelbauten waren die Fenster mit »Cortinen« (Gardinen) ausgestattet. Obwohl in den Wohnungen und Stuben Schlafgelegenheiten vorhanden waren, ist davon auszugehen,

dass die Beamten neben ihrer Dienstwohnung auch noch eine Privatwohnung besaßen.

Wesentlich bescheidener als im Wohnbereich der Flügelbauten wird es in den Zimmern oberhalb der Remisen ausgesehen haben. Über den Remisen in der südlichen Rundung befanden sich die Zimmer der Stallknechte (3). Diese Räume, wie auch die Zimmer der nördlichen Rundung und des Mittelteils waren bis auf die Krankenstube (4) nicht beheizbar. Die Krankenstube hatte eine Größe von drei Stallknechtzimmern.

Einen vergleichbaren Wohnstandard wie die Bewohner der Flügelbauten hatten die Bewohner der Stuben im Obergeschoss der Pavillontürme. Die Räume hatten eine Ofenheizung mit einem achteckigen Kamin, der in der Mitte des Pyramidendaches herausgeführt war. Das verlieh den Pavillons ein elegantes Aussehen. Im südlichen Pavillon wohnte der »Rädeker« (Radmacher/Stellmacher). Im nördlichen Pendant lebte der Glaser.

Eines war jedoch für alle Bewohner des Marstalls gleich, es gab keine sanitären Einrichtungen, wie man sie heute kennt. Zur Erledigung der menschlichen Bedürfnisse ging man zu den Pferden oder benutzte in der Nacht das »Zinnerne Nachtsgeschirr«. Für besondere Personen standen zwei »Nachtstühle« zur Verfügung.

Das Heizsystem im Marstall war sehr pflegeleicht angelegt. Alle Öfen konnten von den Fluren aus bedient werden. Somit konnte Holz nachgelegt werden, ohne die Herrschaften zu stören, und es bestand nicht die Gefahr die Wohnräume zu verschmutzen. Speziell für diese Aufgabe waren »Offenhitzer« angestellt.

Auf den Dachböden der Flügelbauten lagerte das Korn zur Fütterung der Pferde. Um den Transport nach oben und wieder zurück zu ermöglichen waren im Dach Lukarne (Dachgauben) mit Seilwinden angebracht.

Alle Dächer des Marstalls waren mit roten Dachpfannen gedeckt.

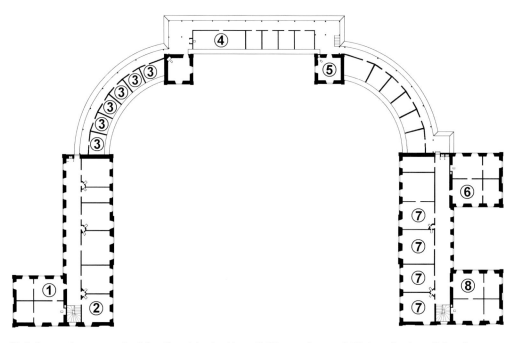

91. Rekonstruierter, ursprünglicher Grundriss des Marstall-Obergeschosses: 1 Obriststallmeister, 2 Sattelkammer, 3 Stallknechtzimmer, 4 Krankenstube, 5 Glaser-Thurm, 6 Hofgärtner, 7 Unterstallmeister, 8 Hofbaumeister.

## Nutzungsänderungen beim Marstall und ihre Auswirkungen

Mit der Säkularisation (1802/03) hörte Neuhaus auf, Residenz der Paderborner Fürstbischöfe zu sein. Der Marstall und einige Nebengebäude wurden von 1806 bis 1819 zur Einrichtung einer Tuchfabrik an die Kaufhändler Delhas und Zurhelle aus Lippstadt verpachtet. Danach folgte das Regiment des Militärs. 1819 wurde mit preußischer Gründlichkeit begonnen den Schlossbereich für die Nutzung durch zwei »Cavallerie-Escadrons« umzufunktionieren. Im Marstall musste Platz für die Unterbringung einer Eskadron geschaffen werden. Der Umbau war im Herbst 1820 beendet. Am 6. Oktober erfolgte die Belegung mit einer Eskadron des 4. Kürassier-Regiments. Trotz der Königlichen Verordnung aus dem Jahre 1818, dass alle zu Kasernen und anderen Zwecken genutzten Schlösser »zum geschätzten Andenken an die Zeit der Erbauung stets unverändert gelassen

werden sollen«, wurden allmählich am Marstall und seinen Nebengebäuden erhebliche Veränderungen vorgenommen.

Einen ersten Überblick über die veränderte Nutzung des Marstalls gibt ein Grundriss der 1ten Etage (Erdgeschoss) des Cavallerie Casernements zu Neuhaus der Plankammer des Kriegsministeriums aus der Zeit um 1830 (Abb. 92).

Folgende Änderungen sind zu erkennen: Der gesamte Remisenbereich wurde zum Pferdestall umgebaut. Damit wurde die Anzahl der Pferdestände von 108 auf 154 erweitert. Die Remisentore wurden zugemauert und kleine, hoch liegende Fenster eingesetzt. Im Mittelteil wurde im südlichen (linken) Bereich ein Krankenstall für vier Pferde eingerichtet. Die ehemalige zweite Remise von links wurde zum Durchgang umfunktioniert. Der restliche, nördliche Raum des Mittelteils wurde Speisesaal. In den Flügelgebäuden wurde an den Orten der Wasserstellen in den

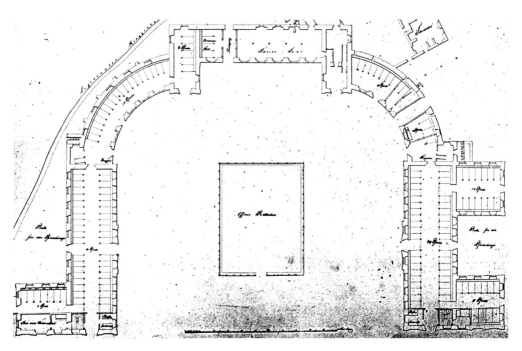

92. »Grundriss des Cavallerie Casernements zu Neuhaus im Marstall Gebäude« um 1830.

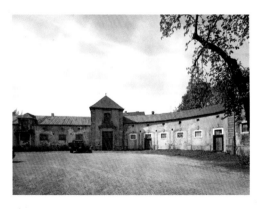

93. Das nördliche Marstall-Mittelteil mit Pavillon und die nördliche Rundung mit den Änderungen von 1873 im Jahr 1991.

alten Pferdeställen jeweils ein Durchbruch zur ehemaligen Remise geschaffen. Die Brunnen zum Tränken der Pferde wurden verlegt. Für die Entsorgung der großen Menge Mistes wurde hinter jedem Flügelbau ein »Platz für den Pferdedünger« geschaffen. Zusätzlich wurden für die Erledigung der menschlichen Bedürfnisse zeitgemäße Toiletten im Bereich des Übergangs von den Rundungen in die Flügelbauten angelegt.

Im Obergeschoss des Marstalls waren die Veränderungen hinsichtlich der Baustruktur nicht so gravierend. Die Räume in den Flügelbauten wurden zu Mannschaftsstuben für 147 Mannschaftsdienstgrade eingerichtet. In den Pavillons wurden in Verbindung mit jeweils einem Stallknechtzimmer zwei Wohnungen für je einen Offizier angelegt. Die restlichen Zimmer der Stallknechte auf den Rundungen der ehemaligen Remise wurden zu Haferböden umfunktioniert.

Aus dem Krankenzimmer im Mittelteil wurde eine Stube für den »Capitain d'Armes [Versorgungsunteroffizier] und 3 Mann«. Die restlichen Kammern im Obergeschoss des Mittelteils wurden »Montirungskammern«. Hier wurden die Kavalleristen mit den militärischen Kleidungsstücken (Montur) ausgestattet.

Auch im Obergeschoss wurden zeitgemäße Toiletten in der Nähe der Übergänge von den Flügelbauten zu der ehemaligen Remise eingebaut.

## Großbrand in Neuhaus 1872

Der Großbrand in Neuhaus vom 8. Mai 1872, bei dem 24 Häuser vollständig abbrannten und neun Häuser schwer beschädigt wurden, hatte auch erhebliche Auswirkungen auf den Marstall. Das Feuer sprang auf den Mittelteil über, setzte sich im nördlichen Rundbogen fort. Der nördliche Flügelbau brannte bis auf die Umfassungsmauern vollständig aus.

»Zur Wiederherstellung der abgebrannten Gebäudeteile erging unter dem 20. Mai 1872 die Genehmigung des Königlichen Kriegsministeriums; letztere ordnete die Ausführung der Bauten nach den vorgelegten Projecten … an.« Obwohl das Königliche Militair Oeconomie Departement einem ähnlichen Vorschlag, der Erhöhung des Daches des Mittelgebäudes und der Rundungen im November 1844 mit der Begründung, dass es keinen »gefälligen Eindruck mache«, abgelehnt hatte, wurde nun ein veränderter Wiederaufbau des Mittelteils und der nördlichen Rundung angeordnet. Der Mittelteil wurde von 8,50 m auf 12,30 m verbreitert. Die Seitenwände wurden erhöht mit einem Drempel von 1,50 m wieder errichtet. Unter Beibehaltung der Firsthöhe ergab sich eine Veränderung der Dachneigung von 40° auf 25°. Zur Einfuhr des Futters in den Bodenraum wurde in der Mitte des Mittelbaus ein Zwerchhaus mit einer Luke aufgebaut. Die Fertigstellung erfolgte im Februar 1873. Durch den Umbau konnten hier weitere 27 Pferde untergestellt werden.

Der Wiederaufbau der nördlichen Rundung erfolgte in ähnlicher Form. Auch hier wurde ein Drempelgeschoss errichtet, dessen First- und Drempelhöhe jedoch noch etwas höher gelegt wurden als die des Mittelteils. Die Pavillons wurden ohne Schornstein wieder aufgebaut (Abb. 93). Wie beim Mittelteil fand die Fertigstellung im Februar 1873 statt.

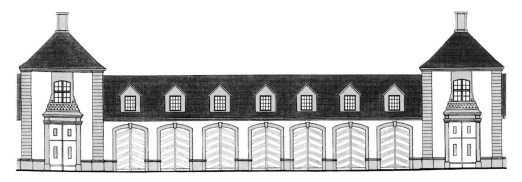

94. Rekonstruktion der ursprünglichen Ansicht des Mittelteils.

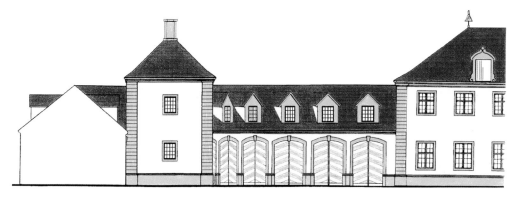

95. Rekonstruktion der ursprünglichen Ansicht des nördlichen Rundbogens.

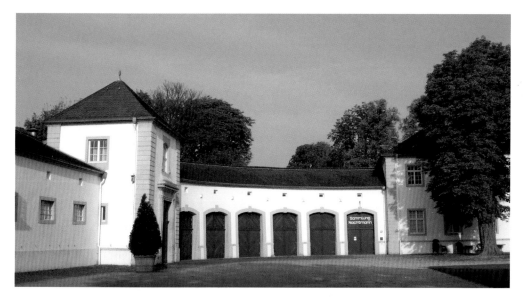

96. Zum Vergleich die Ansicht heute.

Die Forderung an das Königliche Kriegsministerium im Jahre 1885 auch die südliche Rundung mit einem Drempelgeschoss zu versehen, um die nördliche Rundung mit der südlichen in Übereinstimmung zu bringen, wurde erst nach mehreren Interventionen im August 1888 genehmigt. Der Umbau wurde im Mai 1889 abgeschlossen.

Die Wiedererrichtung des nördlichen Flügelgebäudes erfolgte im Äußeren, bis auf das Dach, ohne große Veränderungen. Im Dachbereich wurde auf den Wiederaufbau der barocken Lukarne, Dachgauben und Kamine verzichtet.

Im Innern wurde die Raumeinteilung im Wesentlichen wiederhergestellt. Im Pferdestall wurde jedoch eine Gewölbedecke eingezogen, deren Säulen mit neoromanischen Würfelkapitellen versehen wurden. Die Fertigstellung erfolgte im Juni 1875.

## Die Nebengebäude des Marstalls aus fürstbischöflicher Zeit

Alle Nebengebäude des Marstalls aus der Zeit des Fürstbischofs Clemens August sind auf dem Lageplan des fürstlichen Schlosses und der Gärten von »Phieliep Sauer« dargestellt (Abbildung siehe vordere Umschlagklappe). Sie befinden sich alle im Nordwesten, hinter dem mit (b) bezeichneten Marstall. Ein Ausschnitt des um 1790 entstandenen Plans ist die Basis für die weiteren Betrachtungen (Abb. 97).

Mit Ausnahme vom »Kumeriÿanten Hauß« mit dem Kennzeichen (l) befinden sich alle Nebengebäude in einem, vom »Fürstbischöflichen Lustgarten«, durch eine Toranlage mit einem Torwärterhaus abgeschlossenen Bereich. Die Ökonomiegebäude des Schlosses waren um einen Hof gruppiert. In späterer, preußischer

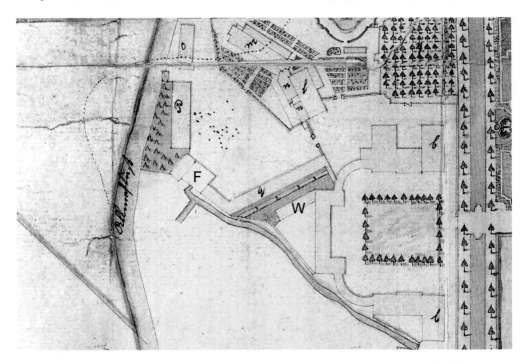

97. Philipp Sauer, *Lageplan des fürstlichen Schlosses und der Gärten*, Ausschnitt, mit dem Marstall und seinen Nebengebäuden. Die erweiterte Legende nach Philipp Sauer:

| | | | |
|---|---|---|---|
| b die Marstehlle | l das Kumeriÿanten Hauß | n die Treup Heußer | m das Oranigenhaus |
| o die Schweinestelle | P die große Scheuer | q die Schmiede und Tischerreÿ und Jachtstüber | |
| F Fischbehälter | W Waschhaus und Rädekereÿ | | |

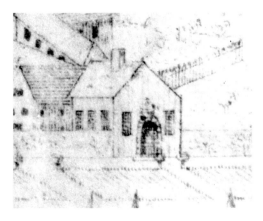

98. Das Theater-Gebäude in der Schlaun-Zeichnung von 1719.

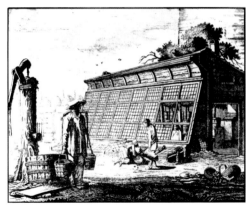

99. Ein vergleichbares Treibhaus, wie sie an der Seitenwand des »Komedienhauses« angebaut waren.

Zeit, befand sich in der Mitte eine offene Reitbahn. Heute ist keines der Nebengebäude mehr vorhanden. Das Gelände gehört jetzt zum Gymnasium Schloß Neuhaus.

## Das »Kumeriÿanten Hauß«

Dieses Haus, auf dem Sauer-Plan mit dem Buchstaben (l) gekennzeichnet (Abb. 97) hat im Verlauf der Zeiten verschiedene Bezeichnungen getragen: Kumeriÿanten Hauß, Comödianten-Haus, Komedienhaus und Theater. Im Prospekt von Franz Christoph Nagel aus dem Jahre 1736 (Abb. 84) und auf der Zeichnung von Johann Conrad Schlaun aus dem Jahre 1719 (Abb. 4) ist der Bau eindrucksvoll dargestellt. Da es Schlaun nicht möglich war, das Gebäude in der Zeichnung am wahren Ort darzustellen hat er es deutlich sichtbar an den Rand des Gartens »gerückt«. Der Architekt Nagel hatte bei den Planungen zum Marstall Rücksicht auf das bereits vorhandene Theater genommen und einen geradlinigen Zugang durch eine Remise des Marstalls angelegt.

Es war ein massives Gebäude aus Stein, welches eine Giebelseite mit einem imposanten Portal und zwei Fenstern besaß (Abb. 98). Die Seitenwände waren durch drei Fenster ge-

gliedert. In der Firstmitte ragte ein Schornstein aus dem Dach.

Nach dem Inventar von 1763 befanden sich im »Commedien-Haus: 3 Wind-ofen und 1 kleiner ofen, die Tapeten [waren] abgerißen«. Bei der Bestandsaufnahme durch den Oberjäger Borchmeyer im Jahre 1803 wurde festgestellt: »das Komedienhaus ist 80 Fuß (preußisch, 25,11 m) lang, 35 Fuß (10,98 m) breit, besteht nur aus vier Wänden und einem guten Boden, wird zum Heuschoppen genutzt.«

Das in der Zeit vor 1719 errichtete Gebäude wurde vor 1820 abgebrochen, da es bei der Übernahme durch das Militär nicht mehr erwähnt wurde.

## Die »Treup Heußer«

Zwei Treibhäuser, auf dem Plan von Sauer (Abb. 97) mit (n) gekennzeichnet, waren als Anbauten an der Südwestseite, der Sonnenseite des »Komedienhauses« angelegt. Das Beispiel eines solchen Treibhauses ist unten rechts im Prospekt von Nagel abgebildet. Eine vergleichbare Darstellung liefert uns ein Stich von Johann Wilhelm Meil d. J. aus dem Jahr 1761 (Abb. 99).

Nach dem Inventar von 1763 befanden sich »Im kleinen Treibhause 1 ofen, 1 Tisch, und

1 Stuhl«. Von 1806 bis 1819 wurden die Treibhäuser zur Einrichtung einer Tuchfabrik an die Kaufhändler Delhas und Zurhelle aus Lippstadt verpachtet. Die Gebäude wurden vermutlich mit dem Komödienhaus vor 1820 abgerissen.

## Das »Oranigenhaus«

Der große von Clemens August angelegte Garten des Schlosses Neuhaus machte natürlich auch eine Orangerie (m) zum Überwintern von Orangenbäumen und anderen empfindlichen Pflanzen sowie zur Aufzucht besonderer Gewächse erforderlich. Das Gebäude aus massivem Mauerwerk wurde 1725 errichtet. Ein »Grundriss von … dem Orangerie Hause« aus der Zeit um 1820 (Abb. 100) zeigt die Orangerie als ein massives Bauwerk mit einem großen offenen Raum. Ein Fachwerkanbau im Norden wurde als Zeugkammer und Gesellenzimmer genutzt, in dem die Gärtnergesellen wohnten.

Im Westen und Osten waren Anbauten für die Beheizung der Orangerie in der kalten Jahreszeit angelegt. Der östliche Anbau war um 1820 vermutlich schon abgerissen und wurde im Grundriss nicht abgebildet (vergleiche Abb. 97).

Im Süden liegt die offene, die Sonnenseite der Orangerie mit vorgelagerten Beeten zur Blumenaufzucht. Nach dem Inventar von 1763 wurden in der Orangerie neben mehreren hundert Pflanzen, »100 große Oranges in Küben« und »2 große Ofen« festgestellt. In der »Zeug= Cammer« befanden sich »Verschiedene Gärtner Gereitschaften«. Für die gegenüberliegenden Gesellen-Zimmer wurde notiert: »2 Bettstätten mit zwey blauen Vorhängen von alten Linnen, 3 Linnene Matrassen, 1 drillene (Drillich) Matrasse, 2 drillene Pülle (Oberbetten), 3 Küssen von Parchen (Barchent = Gewebe), 2 linnene Decken, 1 hölzerner Tisch, 1 Ofen zerbrochen, 3 alte Stühle«. Bei der Bestandsaufnahme durch den Oberjäger Borchmeyer im Jahre 1803 wurde das Gebäude wie folgt beschrieben: »Das Orangeri Haus ist 100 Fuß (31,39 m) lang, 32 Fuß (10,04 m) breit (tief), enthält nebst dem Raum für die Oranigen

vier kleine Gemächer, worin gegenwärtig allerley nöthige Geräthschaften aufbewahrt werden.«

Die Orangerie des Schlosses Neuhaus gehörte für den Erbauer Fürstbischof Clemens August auf Grund ihrer Lage – abgerückt vom Lustgarten in einem abgeschlossenen Hofbereich zwischen anderen Ökonomiegebäuden nicht zu den repräsentativen Exponaten der Schlossanlage.

Das vom *Hochfürstlichen Hofgärtner Henrich Anton Proz* verzeichnete … *Inventario* von 1783 macht weiterhin deutlich, dass das Gebäude nicht nur zur Unterbringung der »Orangen Bäume« in der kalten Jahreszeit diente, sondern auch die Funktion eines Gewächs- und Treibhauses hatte. So unterteilte der fürstbischöfliche Gärtner das Inventar in »von der orangerie überhaupt« und »von den beystehenden Gewachseren in der orangerie«.

Im ersten Abschnitt des Inventars bezeichnet der Hofgärtner mit dem Begriff »Orangerie« nicht das Gebäude, sondern verwendet ihn für die Sammlung der Orangen- und anderen Zitrusbäume im Orangeriehaus, wie es im 16. Jahrhundert gebräuchlich war. Er notierte: »Zusame orangen Bäume sind in allen 160«. Unter den 160 Exemplaren befanden sich »Bittere orangen Bäume, appelsinen, Zitronen und wilde orangen Bäume«. 41 Positionen werden im Abschnitt der »beystehenden« Gewächse genannt. Positionen wie »feigen Baume im landt« weisen darauf hin, dass einige Pflanzen in den Boden des Orangeriehauses eingegraben waren.

Die Orangerie gehörte auch zu den Gebäuden, die 1806 zur Einrichtung besagter Tuchfabrik an die Kaufleute Delhas und Zurhelle aus Lippstadt verpachtet wurden. Nach dem Einzug des Militärs in den Schlossbereich wurde das Orangerie-Gebäude 1824 zu einem Pferdestall umgebaut. Zwei Jahre später wurde im Fachwerkanbau ein Krankenstall eingerichtet. 1846 wurde das Gebäude der Magazinverwaltung als Strohmagazin zugewiesen. Im Jahre 1866 waren größere Reparaturmaßnahmen erforderlich. Die Erkenntnis, dass diese Maßnahmen den Verfall des Gebäudes nicht aufhalten konnten, führte im Juli 1870 zum Abriss des Gebäudes.

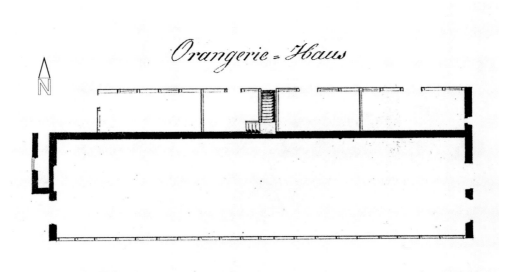

100. Grundriss der Orangerie des Schlosses Neuhaus, um 1820.

## Die Rekonstruktion des Orangeriehauses

Mit Hilfe der in den Archiven erhaltenen Unterlagen zu den baulichen Veränderungen am Orangeriegebäude konnte eine zeichnerische Rekonstruktion von Grundriss und Ansicht des Gebäudes aus dem Jahr 1725 vorgenommen werden (Abb. 101).

Der Grundriss der Orangerie aus der Zeit um 1820 (Abb. 100) zeigt im Vergleich zum zeitlich früheren Sauer-Plan (Abb. 97) lediglich Veränderungen an der östlichen Wand. An Stelle der Ofennische und dem Anbau zur Befeuerung des Ofens ist im Grundriss von um 1820 eine breite Tür zu erkennen. Die Treppe im nördlichen Anbau diente der Begehbarkeit des Bodenraums oberhalb der »Zeug=Cammer« und der »Gesellen-Zimmer«.

Der große säulenfreie Innenraum lässt darauf schließen, dass das Gebäude ursprünglich keinen Dachboden und damit keine Decke hatte.

Die Höhe des Dachfirstes betrug 33,2 Fuß (10,42 m). Aus dem Grundriss der Zeichnung kann eine Tiefe des Gebäudes von 33 Fuß (10,36 m) und eine Breite von 101 Fuß (31,70 m) festgestellt werden. Auf beiden Seiten des Krüppelwalmdaches befanden sich gleichmäßig verteilt drei Oberlichter. An den beiden Enden des Dachfirstes waren kleine wimpelförmige Wetterfahnen angebracht.

Maßgeblich für die ursprüngliche Gestaltung der Sonnenseite des Gebäudes waren die hölzernen Fachwerkständer. Durch vollständig verglaste Zwischenräume wurde das Orangeriehaus von Licht durchflutet. Die Feststellung, dass das Orangeriegebäude über keine Decke verfügte, kann durch einen Eintrag in einer Neuhäuser Chronik aus dem Jahre 1797 bestätigt werden. »Das 4te Capitel« mit der Beschreibung des Schloßgartens zu Neuhaus berichtet über ein besonderes Ereignis im Orangeriehaus: »Am 17ten September 1782 kam die Aloes Americana Murica major genannt hier zur blühte. Am 17 Junius fing der Stamm an aufzuschließen, der in 3 Monaten eine Höhe von 23 Fuß (paderbörnsch, 6,69 m, 1 Paderborner Fuß = 0,291 m) hat, und 29 große Aeste mit 2294 Blumen hatte.«

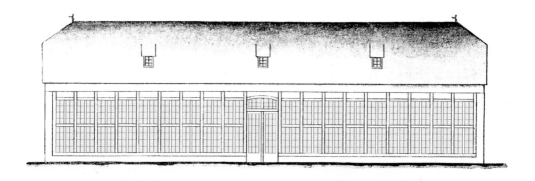

101. Rekonstruktion des Orangeriehauses des Schlosses Neuhaus, Ansicht von Süden.

Die Abbildung 102 zeigt eine Aloe Americana maßstabsgerecht vor dem rekonstruierten Gebäude aufgestellt. Hätte die Orangerie eine Decke gehabt, hätte sich die für Neuhaus einmalige Schönheit nicht in dieser Größe entwickeln können. Insgesamt zehn »grüne amerikanische Aloeen«, zwölf »vergüldete amerik. Aloeen« und vier »Cron Aloeen« gehörten 1783 zu den »beÿstehenden« Gewächsen in der Orangerie. Sie hatten auch in der warmen Jahreszeit hier ihren Platz.

102. Aloe Americana vor dem rekonstruierten Orangerie-Haus.

## Die »Schweinestelle«

Naturgemäß wird Schweineställen in den Archivalien wenig Beachtung geschenkt. Dies trifft auch für die fürstbischöflichen Ställe zu. Lediglich auf dem Plan von Sauer (Abb. 97), mit (o) gekennzeichnet, und bei der Bestandsaufnahme des Oberjägers Borchmeyer im Jahre 1803 werden sie erwähnt. Letzterer hat sie wie folgt beschrieben: »Die Schweine Koben sind 40 Fuß (12,56 m) lang, 15 Fuß (4,71 m) breit.« Bei Übergabe des Schlossbereichs an den Militärfiskus (1820) wurden sie nicht mehr erwähnt. Der Abriss der Ställe erfolgte demnach zwischen 1806 und 1820.

## Die »Große Scheuer«

Die »Große Scheuer« (P in Abb. 97) wurde auf Grund ihres Verwendungszweckes auch als Heuscheune bezeichnet. Das Gebäude aus Fachwerk wurde 1733 durch den Hofbaumeister Franz Christoph Nagel errichtet. Die unmittelbare Nähe zur Alme brachte die Standfestigkeit des Gebäudes in große Gefahr. Am 10. Juni 1756 berichtete der »Fürstl. Bau Meisteren Hofkam Rathen Nagel über die schädliche waßer=fluth

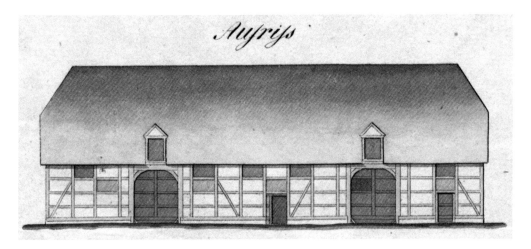

103. Aufriss aus der Umbauplanung der Heuscheune zur Viehscheune, vor 1824.

… im verfloßenen Decembri« an Fürstbischof Clemens August: Von der Alme wurden »die ufer eingerißen …; wo durch dan auch geschehen, daß das Heumagazin unterspühlet worden«. Um für die Zukunft einen solchen Schaden zu vermeiden schlug Nagel vor, die Alme wieder in ein gerades befestigtes Bett zu legen.

Nach dem Inventar von 1763 war im »Heu-Hauß« kein Heu vorhanden, stattdessen standen hier »6 [defekte] Lavetten«. »6 dazu gehörige metallene Canonen« lagen im Garten. Als im Jahre 1803 Oberjäger Borchmeyer seine Bestandsaufnahme machte, notierte er: Das Gebäude ist 100 Fuß (31,39 m) lang, 30 Fuß (9,42 m) breit (tief) und »ist in die Breite (Länge) mit zwey Wänden durchgebauet.«

Ein Aufriss der Heuscheune aus der Zeit vor 1824 zeigt die Umbauplanung der Scheune zu einem Viehstall (Abb. 103). 1829 wurde »das aus Fachwerk erbaute frühere Stallgebäude für Rindvieh an die Magazin=Verwaltung abgetreten und als Rauhfourage=Magazin eingerichtet.« Gleichzeitig wurde das Gebäude in südlicher Richtung durch einen Anbau verlängert. Auf dem Plan der Garnisonsverwaltung für Neuhaus aus dem Jahre 1910 ist das Gebäude noch als »Rauhfutterschuppen« eingezeichnet.

## Das Gebäude am Fischbehälter

Auf dem Plan von Sauer (Abb. 97) ist südlich der »Großen Scheuer« ein nicht bezeichnetes Gebäude zu erkennen. Eine Grundrisszeichnung von der Orangerie und der Heuscheune aus der Zeit um 1820 zeigt neben der Heuscheune

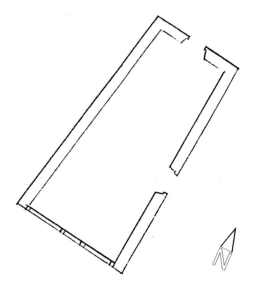

104. Das Gebäude am Fischbehälter, Grundriss, um 1820.

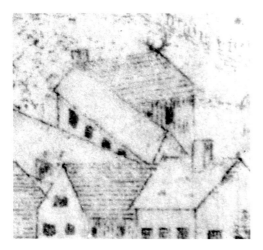

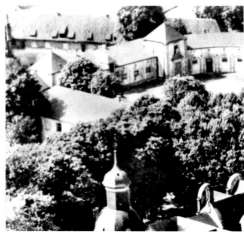

105. Das Jägerhaus mit einem Geweih am Giebel. Vergrößerter Ausschnitt aus der Schlaun-Zeichnung.

106. Das zuletzt als Körnermagazin genutzte ehemalige Werkstattgebäude (oben im Bild), um 1960.

ein massives Steingebäude (Abb. 104) mit einem Eingang im Norden (oben) und einer Öffnung nach Osten. Diese Tür führte zum angrenzenden Fischbehälter Abb. 97: F). Die Südwand war vermutlich aus Fachwerk gebaut. Eine Ansicht von diesem Gebäude existiert nicht.

Der angrenzende Fischbehälter war ein Wasserbecken mit einem Zufluss vom Ringgraben. Hier wurden die Fische für die fürstbischöfliche Küche frisch gehalten.

Nach dem Inventar von 1763 befanden sich in dem Gebäude: »2 Fischtonnen, 1 [Rolle] Rheinisch Fischgarn, 2 Hammel«. In dem »Etat Deren Hoff Bedienten zu Neuhaus«, einer Liste aus dem Jahr 1762, wird auch ein Hoffischer Jacob Lammers erwähnt. Der Bedarf an Fischen zu damaliger Zeit war groß, denn das Fasten- und Freitagsgebot wurde noch streng gehandhabt und Fisch konnte nicht in einem Laden gekauft werden. Ein Hoffischer wie Jacob Lammers war nicht nur für die Versorgung des Hofes mit frischem Fisch verantwortlich, sondern hatte auch die Verantwortung für den Zustand der Fischteiche am Wilhelmsberg und deren Fischbestand. Als der Oberjäger Borchmeyer 1803 seine Bestandsaufnahme

durchführte, hatte das Gebäude seine Funktion bereits verloren. Er beschrieb das Haus als ein »kleines aus vier Wänden bestehendes Gebäude, welches zu Aufbewahrung des Nutzholzes bestimmt, ist 25 Fuß (7,85 m) lang, 15 Fuß (4,71) breit«. Der Abriss des Gebäudes ist in der Zeit vor 1829 erfolgt, als der Platz für die Verlängerung der ehemaligen Heuscheune benötigt wurde.

## Die »Schmiede und Tischerreÿ und Jachtstüber«

Philipp Sauer beschrieb in der Legende zu seinem Plan das mit (q) gekennzeichnete Gebäude als »die Schmiede und Tischerreÿ und Jachtstüber« (Abb. 97). Dieses Gebäude ist bereits aus der Zeichnung von Johann Conrad Schlaun aus dem Jahre 1719 bekannt. Bei genauem Hinsehen ist in der Zeichnung von Schlaun am Ende des abgewinkelten Gebäudeteils am Giebel ein Geweih zu erkennen (Abb. 105).

Das Fachwerkgebäude muss in der Zeit zwischen 1675 und 1719 erbaut worden sein. Nach Kenntnis der unterschiedlichen Nutzungsformen im Laufe der Zeit könnte es als Mehr-

zweckbau oder auch als Werkstattgebäude bezeichnet werden. Obwohl sich die Nutzung häufig geändert hat, ist vermutlich das Äußere und die Raumaufteilung über die Jahre nur geringfügig verändert worden. Die Lage nördlich, entlang des Ringgrabens, lässt darauf schließen, dass für die hier tätigen Gewerke eine direkte Wasserversorgung von Vorteil war. Im Nagel-Prospekt von 1736 ist das Gebäude nicht dargestellt, da es nicht zu den Vorzeigeobjekten gehörte.

1803, zum Ende der fürstbischöflichen Zeit, wurde das Gebäude von Oberjäger Borchmeyer bei seiner Bestandsaufnahme als »Jägerhaus« bezeichnet. Er notierte: »ein Gebäude von 120 Fuß (37,66 m) Länge, 30 Fuß (9,42 m) Breite, dieses faßt in sich die Schmidte, die Tischler=-Stube, das Behältniß für Federvieh in drey geraumigten Stuben bestehend, das ehemalige Jägerhaus, in vier Stuben bestehend und dem Hundestalle, so gegenwärtig zur Aufbewahrung einiger Gemüse genutzt wird. Über diesen der Strohboden«. Bei der Übergabe des Gebäudes an den Militärfiskus im Jahre 1820 wurde das Gebäude als »Wohngebäude für die fürstbischöflichen Unterbeamten nebst Beschlagschmiede« bezeichnet. Bis 1847 wurde das Gebäude nach und nach zu Magazinzwecken umgenutzt.

Der Ausschnitt einer Ansichtskarte aus der Zeit um 1960 (Abb. 106) vermittelt einen letzten Eindruck von einem Gebäude, das bereits vor der Zeit von Fürstbischof Clemens August entstanden ist.

## Das Waschhaus und die Rädekereÿ

Auch dieses Gebäude ist bereits aus der Zeichnung von Johann Conrad Schlaun aus dem Jahre 1719 bekannt (Abb. 107, links vom »winkeligen« Werkstattgebäude).

Das Fachwerkgebäude muss, wie das am Ringgraben gegenüber liegende Werkstattgebäude, in der Zeit zwischen 1675 und 1719 entstanden sein. Da dieses aus dem Altbestand übernommene Gebäude, wie auch sein Gegen-

über am Ringgraben, nicht zu den Vorzeigeobjekten des Fürstbischofs gehört haben dürfte, wurde es nicht in dem Prospekt von Nagel in der Libori-Festschrift von 1736 abgebildet. Im Plan von Sauer (Abb. 97) wurde das Gebäude vom Verfasser mit (W) gekennzeichnet.

Das ursprüngliche Gebäude wurde vermutlich beim Bau des Marstalls verkürzt und rückwärtig an den rechten Pavillon angebunden. Hierdurch wurde ein direkter Zugang von den Remisen zur »Rädekereÿ«, der für den Unterhalt der Kutschen und Fahrzeuge so wichtigen Werkstatt hergestellt.

Neben der »Rädekereÿ« befand sich in diesem Gebäude zu fürstbischöflicher Zeit auch eine Wäscherei. Für diese Einrichtung war der direkte Zugang zum Ringgraben von großer Bedeutung. Vermutlich sind damit auch die im Plan von Sauer erkennbaren vier Stege über den Ringgraben zu erklären.

Als die Remisen des Marstalls durch das preußische Militär zu Pferdeställen umgebaut wurden, war ein Radmacher hier nicht mehr erforderlich. Im angrenzenden Mittelteil des Marstalls richtete man einen Speisesaal ein. Die zur Essenzubereitung erforderlichen Räumlichkeiten wie »Kochküche« und »Speisekammer« wurden nun in der ehemaligen »Rädekereÿ« eingerichtet. Eine »Waschküche« war weiterhin erforderlich. Wegen Baufälligkeit riss man das Gebäude 1877 ab.

107. Waschhaus und Rädekereÿ, diagonal im Bild, vor dem Bau des Marstalls.

## Der Marstall heute

Die heutige Nutzung des Marstalls des Schlosses Neuhaus ist als Glücksfall für Schloß Neuhaus zu bezeichnen. Der Marstall hat sich zu einem lebendigen Zentrum für Kultur, Natur, Ortsgeschichte und Glaskunst entwickelt.

Die Sammlung Nachtmann präsentiert im westlichen Teil des nördlichen Flügelbaus die Funde von Hans-Joachim Nachtmann aus der Schlossgräfte, dem größten Gräftefund West-

falens. Des Weiteren wird an einigen hundert Einzelobjekten die Geschichte der Keramik- und Glaskunst von der Antike bis zur Neuzeit aufgezeigt (Abb. 108).

Leider wurde durch die letzte Restaurierung des Marstalls, ein Konglomerat von baulichen Zeiterscheinungen geschaffen, das auch für Fachleute nicht oder nur schwer ablesbar ist. Von seinen Nebengebäuden aus fürstbischöflicher Zeit ist keines mehr vorhanden.

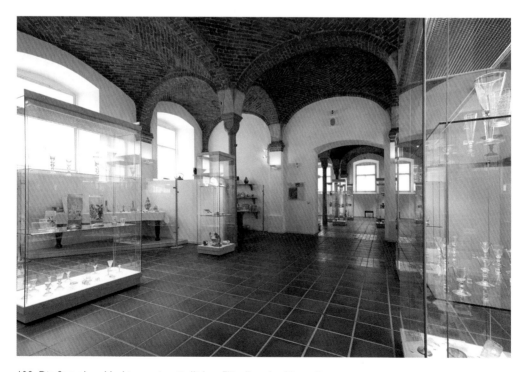

108. Die Sammlung Nachtmann im nördlichen Flügelbau des Marstalls.

# Die Hauptwache

Im Neuhäuser Schlossensemble ist neben dem Marstall die Hauptwache ein Gebäude von besonderem kunsthistorischem Rang. Der prunkliebende Paderborner Fürstbischof Clemens August von Bayern (reg. 1719–1761) ließ das Wachgebäude 1733 nach Fertigstellung der Arbeiten am Marstall durch seinen Hofbaumeister Franz Christoph Nagel errichten.

Die Hauptwache war ursprünglich ein quadratischer Pavillon. Dieser stand in der Mitte zwischen dem Gräftenbereich und der Schlossmauer. Die Lage ist auf dem Plan von Schloss und Garten von Philipp Sauer aus der Zeit um 1790 zu erkennen (Abbildung siehe vordere Umschlagklappe und Abb. 110). Im Laufe der Zeit hat das Wachgebäude durch unterschiedliche Anbauten und die zweimalige Verlegung der Schlossmauer in Richtung Norden, auf das Schloss zu, den notwendigen, symmetrischen Freiraum verloren (Abb. 111).

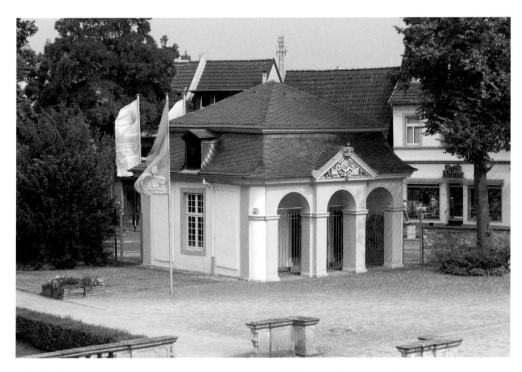

109. Die Hauptwache nach den Restaurierungsmaßnahmen 2009 als Solitär vor dem Schloss.

Ab 1843 wurde der hintere Teil des Wachgebäudes als Arrest genutzt. Dazu wurden einige bauliche Änderungen an der Ostwand vorgenommen. Hier verbüßten Soldaten kleinere Strafen, zum Beispiel wenn sie den Zapfenstreich missachtet hatten.

Im Zuge der Aufstockung des Militärs in Neuhaus stieg auch der Bedarf an Arrestzellen. Es wurde eine »Erweiterung des Arrestlokals in Neuhaus« erforderlich. Vor 1877 wurde auf der Rückseite der Hauptwache ein Anbau mit fünf Arrestzellen geschaffen.

Auch nach der Übernahme der Schlossanlage durch britisches Militär im Jahr 1945 und Stationierung deutscher Dienstgruppen im Schloss änderte sich daran nichts. Die Arrestzellen waren jedoch bald nicht mehr erforderlich. Im Rahmen der zweiten Zurückverlegung der Schlossmauer im Jahr 1957 wurde das Arresthaus abgerissen und an seiner Stelle ein ca. 4,5 Meter tiefer Transformatorenraum durch die Paderborner Elektrizitätswerk und Straßenbahn AG (PESAG) angebaut. Nachdem bereits 1931 die Schlossmauer zur Verbreiterung der Residenzstraße um drei Meter versetzt worden war, versetzte man 1957 die Schlossmauer um weitere fünf Meter nach hinten und schloss sie an die südwestliche Ecke des Wachgebäudes an. Die Paradeseite des Wachgebäudes wurde dadurch in ihrer Symmetrie erheblich gestört und die Selbständigkeit des Gebäudes ging verloren.

Bei den letzten Restaurierungsmaßnahmen im Jahr 2009 wurde das Transformatorenhaus entfernt und die Anbindung der Schlossmauer an das Wachgebäude beseitigt. Hierdurch kann die Wache in ihrer ursprünglichen Form als Solitär wieder zur Wirkung kommen (Abb. 109).

110. Ausschnitt aus dem Plan von Philipp Sauer, um 1790, (i) bezeichnet die »Hauptwagte (Hauptwache)«.

111. Das Wachgebäude in einem vergleichbaren Ausschnitt der Deutschen Grundkarte, vor den letzten Rekonstruktionsmaßnahmen im Jahr 2009.

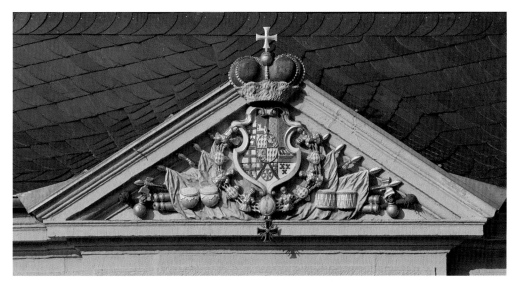

112. Im Giebel der Hauptwache das Wappen des Fürstbischofs Clemens August, welches sich zusammensetzt aus dem Wappen des Erzbistums Köln (1. Viertel) und aus den Wappen der Bistümer Hildesheim (2. Viertel), Paderborn (3. Viertel), Münster (4. Viertel) und Osnabrück (Zwickel) sowie dem Wittelsbach'schen Wappen (Mittelfeld). Um den Schild liegt eine dreireihige Kette, an der der Michaelsorden hängt, ein goldumrandetes Kreuz, von dessen Mitte Strahlen ausgehen. Die Spitze des Giebeldreiecks ist durch den Kurhut mit der aufgesetzten Weltkugel mit Kreuz gekrönt.

## Die Hauptwache zu fürstbischöflicher Zeit

Die Hauptwache ist heute wieder ein quadratischer Pavillon von ca. 9 × 9 m mit abgerundeten Ecken. Ursprünglich war das Wachgebäude genau so weit von der Schlossmauer wie vom Gräftenbereich entfernt (Abb. 110). Zum rückwärtigen Garten hin war der Vorplatz der Wache symmetrisch an beiden Seiten der Wache durch je eine Mauer getrennt. Die Mauern waren an den seitlichen Ecklisenen der Front angebunden. Jeweils in der Mitte der Mauern befand sich ein Pylonenpaar mit einem Torgitter. Die Pylonen sind noch erhalten. Sie stehen heute an der Ein- und Ausfahrt des Parkplatzes auf dem ehemaligen Mühlengelände an der Schloßstraße.

An der Paradeseite öffnet sich das Wachgebäude mit drei schlichten Pfeilerarkaden mit aufgesetzten Feldern. Die mittlere Arkade ist als Risalit vorgezogen und mit einem Giebeldreieck gekrönt, darin das Wappen des Bauherrn, des Fürstbischofs Clemens August von Bayern, umgeben von militärischen Gegenständen (Abb. 112). Dieses sehr detailliert ausgearbeitete Wappen wurde vom Bildhauer Johann Theodor Axer (1700–1764) geschaffen.

Nagels Baustil ist stark französisch geprägt. Details lassen sich in den zeitgenössischen Werken, zum Beispiel in Augustin-Charles d'Avilers Cours d'Architecture finden.

Auf der Nordseite des Mansardwalmdaches befindet sich heute eine Dachgaube mit spitzem Dach und geschlossener Holztür (Abb. 113). Ursprünglich befand sich hier ein »dackfinster oben mit einer rundunge mit einem Gesims ausgelahden«. Solche oben gerundeten Dachfenster, vom gleichen Architekten entworfen, sind heute noch am Marstall erhalten (Abb. 114). Auch bei diesem Architekturdetail findet man die Vorlage als »finestre cintrée«

113. Dachgaube an der Nordseite des Mansardwalmdaches.

114. Gerundete Dachgaube am Marstall.

(Fenster gebogen) in d'Avilers Cours d'Architecture (Abb. 115).

Einen kleinen Einblick in das Wachgebäude zu fürstbischöflicher Zeit gestattet uns das Inventar des Schlosses Neuhaus, das nach dem Tode Bischof Wilhelm Antons im Jahr 1783 aufgestellt wurde. Das Wachgebäude war in zwei Räume aufgeteilt, der »Officiers Wachtstuben« und der »Corps de garde«. Ursprünglich hatten beide Räume je einen Ofen. 1783 fehlte der Ofen in der »Corps de garde«. Der Ofen »in der Officiers Wachtstuben ... heitzet zugleich« beide Räume.

Beide Öfen waren an einen Kamin angeschlossen, der in der Mitte des Mansardwalmdaches, vermutlich mit einem achteckigen Schornsteinkopf herausgeführt wurde. Eine gleiche Konstruktionsweise zeigen die beiden Pavillons des fürstbischöflichen Marstalls, die ebenfalls vom Hofbaumeister Nagel errichtet wurden. Beim Marstall, wie auch bei der Hauptwache, fehlen die Kamine heute.

Der Zutritt zu den beiden Räumen war von der Vorhalle durch zwei mit Sandsteinlaibungen versehene Eingänge möglich. Diese korrespondierten mit den beiden davor liegenden Arkaden

und jeweils zwei großen Fenstern auf der Rückseite des Gebäudes. Diese Achsen setzten sich jeweils im Wegesystem des hinter der Wache liegenden Gartens fort (Abb. 110).

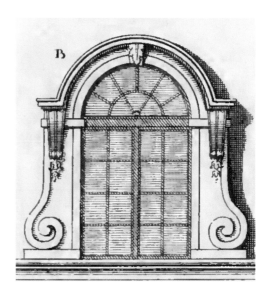

115. »finestre cintrée« in d'Avilers *Cours d'Architecture.*

## Heutige Nutzung

Nach dem Erwerb des Schlosses durch die Gemeinde Neuhaus im Jahr 1964 hat die Hauptwache endgültig ihre ursprüngliche Funktion verloren. Mit der Einrichtung eines Ehren- und Mahnmals für die Opfer der Kriege durch die »Kriegerkameradschaft von 1878 Schloß Neuhaus« nach einem Entwurf von Dr. Hans-Kurt Boehlke, Kassel im Jahr 1966, waren erhebliche bauliche Veränderungen im Innern verbunden.

Sämtliche Innenwände und der Schornstein des Wachgebäudes wurden entfernt. Passend zur mittleren Arkade wurde eine dritte Eingangstür in die Wand der Vorhalle gebrochen. Die drei Außenwände wurden innen vollständig mit Sandstein ausgekleidet und mit Spruchbändern versehen (Abb. 116). Die beiden Fenster in den Seitenwänden wurden dadurch zu Blindfenstern. Am 10. September 1966 wurde das Gebäude seiner neuen Bestimmung übergeben.

116. Östliche Textwand des Ehren- und Mahnmals in der Hauptwache.

# Literatur

Aviler, Augustin-Charles d': Cours d'architecture, Paris 1720.

Becker, Walter: Schloß Neuhaus, Das ehemalige Wohngebäude der Paderborner Bischöfe, Paderborn 1970.

Bischoff, Michael/Ibbeken, Hillert: Schlösser der Weserrenaissance, Stuttgart/London 2008.

Borchers, Walter: Die Bauten des Kurfürsten Clemens August im Bereich des heutigen Bistums Osnabrück, in: Kurfürst Clemens August, Ausstellung Brühl 1961, S. 256.

Börste, Norbert (Bearb.): Die 8. Husaren und ihre Garnison in Neuhaus und Paderborn, Studien und Quellen zur westfälischen Geschichte, Band 40, Paderborn 2001.

Börste, Norbert/Ernesti, Jörg (Hg.): Ferdinand von Fürstenberg: Fürstbischof von Paderborn und Münster. Friedensfürst und guter Hirte (= Paderborner theologische Studien. Band 42), Paderborn/München/Wien/Zürich 2004.

Börste, Norbert/Dethlefs Gerd (Hg.): Die Sammlung Nachtmann: Antiken – Glas – Keramik, Studien und Quellen zur westfälischen Geschichte, Bd. 57, Förderkreis Historisches Museum im Marstall von Paderborn, Schloß Neuhaus, Schriftenreihe des Förderkreises des Historischen Museums im Marstall von Paderborn Schloß Neuhaus e. V., Band 2.

Börste, Norbert: Die Horrocks-Barracks und die Deutschen Dienstgruppen in Schloß Neuhaus 1945–1996, in: Studien und Quellen zur Geschichte von Stadt und Schloß Neuhaus, Band 2. Schloß Neuhaus 2009, S. 241–264.

Börste, Norbert: Zar Nikolaus II. in Schloß Neuhaus. Ein Porträt von Ernst Friedrich von Liphart (1847–1932), Maler, Kunsthistoriker und Leiter der Gemäldegalerie der Eremitage in St. Petersburg, in: Die Residenz, Folge 120, Paderborn 2010, S. 45–55.

Brockhaus, Friedrich Arnold: Brockhaus' Konversations=Lexikon, 14. Auflage, Leipzig, Berlin und Wien 1894–1896.

Busskamp, B.: Johann Conrad Schlaun. 1695–1773. Die Sakralbauten. Münster 1992.

Butt, Peter: Zur Restaurierung des Schlosses in den Jahren 1965–98, in: 750-jähriges Jubiläum des Schlosses Neuhaus am 16. September 2007, ungedrucktes Manuskript. Historisches Museum im Marstall.

Decker, Paulus: Fürstlicher Baumeister oder Architektura civilis, 1711–1716.

Die Bau- und Kunstdenkmäler von Westfalen (BKW): Kreis Paderborn, hg. von Albert Ludorff, Münster 1899, S. 55 ff., Tafeln 13–20.

Drees, Anette/Jessewitsch, Rolf/Knirim, Helmut: »… zur noth und zur lust.« – Orangerien und Gewächshäuser in den Gärten westfälischer Schlösser, Rheda-Wiedenbrück 1988.

Drews, Hartmut: Die Garnison Paderborn/Neuhaus und ihre Bedeutung für Wirtschaft und Gesellschaft von der Reichsgründung bis zum Ende des Ersten Weltkrieges, Magisterarbeit, Universität/Gesamthochschule Paderborn 1993, Manuskript im Stadtarchiv Paderborn, S 2/280.

Druffner, Frank: Gehen und Sehen bei Hofe. Weg- und Blickführungen im Barockschloß, in: Johann Conrad Schlaun, 1695–1773. Architektur des Spätbarock in Europa (Ausstellungskatalog), Klaus Bußmann, Florian Matzner und Ulrich Schulze, Münster 1995, S. 543–551.

Fürstenberg, Ferdinand von: Monumenta Paderbornensia: ex historia Romana, Francica, Saxonica eruta, Et novis inscriptionibus, figuris, tabulis geographicis & notis illustrata ; accedunt Caroli M. Capitulatio de partibus Saxoniae, ex antiquissimo MS. Palatino Bibliothecae Vaticanae, & Panegyricus Paderbornensis/Amstelodami : Elsevirium, 1672.

Fusenig, Thomas: Künste und Bildung an den Höfen im Weserraum, in: Bischoff, Michael/Ibbeken, Hillert: Schlösser der Weserrenaissance, Stuttgart/London 2008. S. 42–51.

Grabner: Heimatborn, Monatsschrift für Heimatkunde, Beilage zum Westfälischen Volksblatt, Paderborn, Februar 1922 und März 1922.

Großmann, G. Ulrich: Renaissance entlang der Weser, Köln 1989.

Grothaus, Johannes: »Was sich auf die Geschichte der Stadt, der Pfarrkirche und der Burganlage Neuhaus bezieht, sammelte Grothaus S. J.«, Akademische Bibliothek Paderborn, gelesen und übersetzt von H. Surrey, Paderborn 1992.

Haertl, Michael/Hansmann, Wolfgang/Pavlicic, Michael: Parkpflegewerk zur Denkmalpflegerischen Rekonstruktionsplanung des Schlossparks von Schloss Neuhaus, Paderborn 1996.

Hansmann, Wilfried: Gartenkunst der Renaissance und des Barock, Köln 1983.

Hansmann, Wilfried: Schloß Brühl, Die kurkölnische Residenz Augustusburg und Schloß Falkenlust, Köln 1982.

Hansmann, Wilfried: Schloß Augustusburg in Brühl (Beiträge zu den Bau- und Kunstdenkmälern im Rheinland 36), Die Schlösser Augustusburg und Falkenlust in Brühl Teil 1, hg. von Udo Mainzer, Worms 2002.

Hansmann, Wolfgang: Die Baumeister und Steinmetzen des Neuhäuser Schlosses (1524–1734), in: Studien und Quellen zur Geschichte von Stadt und Schloß Neuhaus, Band 1, Schloß Neuhaus 1994.

Hansmann, Wolfgang: Die Neugestaltung der Fürstenzimmer im Neuhäuser Schloß um 1747/48, in: Die Residenz, Folge 118, Paderborn 2008, S. 3–42.

Hansmann, Wolfgang: Der Neuhäuser Schlossgarten (1585–1994), in: Studien und Quellen zur Geschichte von Stadt und Schloss Neuhaus, Band 2, Schloß Neuhaus 2009.

Hoppe, Stephan: Stildiskurse, Architekturfiktion und Relikte, in: Werkmeister der Spätgotik. Position und Rolle der Architekten im Bauwesen des 14. bis 16. Jahrhunderts, hg. von Stefan Bürger und Bruno Klein, Darmstadt 2009, S. 69–91.

Horrion, Johannes: Panegyricus die natali Academiae Theodorianae Paderbornensis, Paderborn 1616.

Inventar des Schlosses Neuhaus von 1679, in: Archiv des Freiherrn von Fürstenberg-Herdringen, AFH 1597 fol. 310 ff., AFH 7903, Bl. 322 ff.

Karrenbrock, Reinhard: Westfalen in Niedersachsen, Ausstellungskatalog Cloppenburg 1993, S. 313.

Kanne, Elisabeth von: Bürgerliche und adelige Familien in Neuhaus und deren Tätigkeiten am fürstbischöflichen Hof des 17. und 18. Jahrhunderts, in: Studien und Quellen zur Geschichte von Stadt und Schloss Neuhaus, Band 1, Schloß Neuhaus 1994.

Kohl, Wilhelm: Paderborner Beamte 1807 [3. Teil], in: Beiträge zur westfälischen Familienforschung, Band 12 (1953), Heft 1, S. 20–24.

Korn, Ulf-Dietrich: Der Paderborner Hofbaumeister Franz Christoph Nagel, ein Zeitgenosse Johann Conrad Schlauns, in: Johann Conrad Schlaun, 1695–1773, Ausstellung zu seinem 200. Todestag, 21. Oktober – 30. Dezember 1973, Landesmuseum Münster (= Schlaunstudie 1, Textteil), Münster 1973 S. 214–277.

Korn, Elisabeth: Joseph Simon Sertünner/Sertürner, fürstbischöflicher Landmesser und Architekt in Paderborn, und seine westfälischen Familienbeziehungen, in: Westfälische Zeitschrift, 135. Band, Münster 1985, S. 263–292.

Kreft, Herbert/Soenke, Jürgen: Die Weserrenaissance, Hameln ⁶1986.

Kurzböck, Josef: Schauplatz der Natur und der Künste, Wien 1774.

Lange, Helmut: Das Residenzschloß Neuhaus bei Paderborn, eine bau- und kunstgeschichtliche Betrachtung. Der Baumeister Jörg Unkair, seine Werke und Bedeutung, Dissertation an der Universität Bochum, Bochum 1978.

Meyer, Werner: Deutsche Schlösser und Festungen, Frankfurt a. M. 1969.

Middeke, Josef, Bild der Heimat, in: Die Residenz, Folge 24, Schloß Neuhaus 1966, S. 1.

Michels, Paul: Das Schloß Neuhaus bei Paderborn, in: Westfalen, Band 17, Münster 1932, S. 233.

Müller, Rolf-Dietrich: Der schwierige Erwerb des Schlosses Neuhaus durch die Gemeinde, in: Studien und Quellen zur Geschichte von Stadt und Schloß Neuhaus, Band 2, Schloß Neuhaus 2009, S. 49–82.

Mummenhoff, Karl E.: Die Feuerwerksentwürfe von Johann Conrad Schlaun, in: Johann Conrad Schlaun, 1695–1773, Schlaun als Soldat und Ingenieur, im Auftrage des Landschaftsverbandes Westfalen-Lippe – Westfälisches Landesamt für Denkmalpflege, hg. von Ulf Korn (= Schlaunstudie 3), Münster 1976 S. 207–236.

Pavlicic, Michael: Eine Neuhäuser Chronik aus dem Jahre 1797, in: Die Residenz, Folge 86–88, Paderborn 1986/1987.

Pavlicic, Michael, von Kanne, Elisabeth und Leiwen, Josef: Hausinschriften an Fachwerkhäusern im Kirchspiel Neuhaus. Ein Beitrag zur Siedlungsgeschichte, Volks- und Familienkunde eines alten kirchlichen Verwaltungsbezirkes. Anläßlich des 950jährigen Ortsjubiläums der Gemeinde Schloß Neuhaus und des Thunhofes der Gemeinde Sande. Hg. vom Heimatverein Schloß Neuhaus 1909 e. V. Paderborn, Paderborn 1986 (hier Quellen zur Ortsgeschichte).

Pieper, Roland: Carl Ferdinand Fabritius, Paderborn 2006

Predeek, Georg K.: Haus Braunschweig – erster Schlossbau auf deutschen Boden? in: Die Residenz, Folge 94, Paderborn 1990.

Predeek, Georg K.: Masken am Schloss zu Schloß Neuhaus und anderswo, in: Die Residenz, Folge 109, S. 42–47, Paderborn 2001.

Predeek, Georg K.: Die Welschen Giebel am Schloss – eine kunstgeschichtliche Sensation, in: Die Residenz, Folge 112, Paderborn 2004.

Predeek, Georg K.: Schloß Neuhaus – Der Schlossführer, Paderborn ²2008.

o. V.: Ausführliche Mit feinen Kupffer-Stichen versehene Beschreibung Des acht tägigen Jubel=Fests … zu Ehren des H. LIBORII … Anno 1736, den 23. Julii …, (Libori-Festschrift), Hildesheim o. J. (1736).

o. V.: Einweihung des Ehren- und Mahnmals. Bezirksverbandsfest der Kriegerkameradschaften der Kreise Paderborn/Büren, 10. u. 11. September 1966 in Schloss Neuhaus (Festschrift), o. O. 1966.

Reinking, Lars: Herrschaftliches Selbstverständnis und Repräsentation im geistlichen Fürstentum des 18. Jahrhunderts. Das Beispiel »Schloß Brühl« des Kölner Kurfürsten Clemens August, in: Geistliche Staaten im Nordwesten des Alten Reiches, Forschungen zum Problem frühmoderner Staatlichkeit, Paderborner Beiträge zur Geschichte, Band 13, Verein für Geschichte an der Universität Paderborn, Hg. von Bettina Braun, Frank Göttmann und Michael Ströhmer, Paderborn 2003.

Roch, Irene: Stilistische Zusammenhänge zwischen den Schlössern in Mansfeld und den Schlossbauten Jörg Unkairs im Wesergebiet, in: Beiträge zur Renaissance zwischen 1520 und 1570, Band 2, Marburg 1991.

Santel, Gregor G.: Das Wappen des Paderborner Fürstbischofs Clemens August an der Hauptwache des Schlosses Neuhaus, in: Die Residenz, Folge 89, Paderborn-Schloß Neuhaus 1987, S. 3–13.

Santel, Gregor G.: »Beschreibung des Neuhäusischen Schloß-Gartens«, in: Die Residenz, Folge 94, S. 13–21, Paderborn 1990.

Santel, Gregor G.: »Use Schloßspitze«, in: Die Residenz, Folge 96, Paderborn 1991, S. 3–15.

Santel, Gregor G.: Bauliche Veränderungen am Marstall des Schlosses Neuhaus, in: Die Residenz, Folge 95, Paderborn 1990.

Santel Gregor G.: Zur Baugeschichte des Marstalls und seiner Nebengebäude aus fürstbischöflicher Zeit, in: Studien und Quellen zur Geschichte von Stadt und Schloss Neuhaus, Band 2, Schloß Neuhaus 2009.

Santel, Gregor G.: »Er hat einen größeren Pferdestall … erbaut« – Zur Entdeckung eines untergegangenen Marstalls in Schloß Neuhaus, Die Warte, Heft 146, Paderborn 2010.

Schmude, Henner: Militärgeschichte des Paderborner Landes, in: Geschichte eingekreist: Westfalen 3, hg. von Norbert Börste und Detlef Grothmann, Paderborn 2009.

Schopf, Regine von: Barockgärten in Westfalen, Worms 1988.

Segin, Wilhelm: Wer hat den Entwurf für den Neuhäuser Schlossgarten für Clemens August gemacht? in: Die Warte, Jahrgang 31, Nr. 12, Paderborn 1970, S. 186–188.

Seufert, Albrecht: Fürstbischöfliche Schlösser und Burgen im Hochstift Paderborn, in: Heimatkundliche Schriftenreihe 26/1995 der Volksbank Paderborn 1995.

Stiegemann, Christoph: Heinrich Gröninger, um 1578–1631, ein Beitrag zur Skulptur zwischen Spätgotik und Barock im Fürstbistum Paderborn, Paderborn 1989.

Stiegemann, Christoph: Splendor familiae et propaganda fide – Die Kunststiftungen des Paderborner Fürstbischofs Dietrich von Fürstenberg (1585–1618), in: Wunderwerk Göttliche Ordnung und vermessene Welt. Der Goldschmied und Kupferstecher Antonius Eisenhoit und die Hofkunst um 1600, Katalog der Ausstellung im Erzbischöflichen Diözesanmuseum, Paderborn 2003, S. 37–52.

Strohmann, Dirk: Johann Georg Rudolphi 1633–1693. Das druckgraphische Werk, Aus der praktischen Denkmalpflege, A. Ochsenfarth Paderborn 1981.

Studien und Quellen zur Geschichte von Stadt und Schloß Neuhaus: Band 1, hg. im Auftrag des Heimatvereins Schloß Neuhaus von Michael Pavlicic, Schloß Neuhaus 1994.

Studien und Quellen zur Geschichte von Stadt und Schloß Neuhaus: Band 2, hg. im Auftrag des Heimatvereins Schloß Neuhaus von Michael Pavlicic, Schloß Neuhaus 2009.

Tack, Wilhelm: Die Barockisierung des Paderborner Domes, WZ 1949, Bd. 68/69, S. 71–72.

Vries, Vredeman de: Das erst buch gemacht auff die zwei Columnen Dorica und jonica, Antwerpen 1565.

Wurm, Franz-Friedrich (Hg.): Schloss Neuhaus. Geschichte von Ort und Schloss, überarbeitet und ergänzt im Auftrage der Gemeinde Neuhaus von P[aul] Michels und Jos[ef] Middeke, Paderborn 1957.

Westfalen: Hefte für Geschichte, Kunst und Volkskunde, Bd. 56, Münster 1978, S. 180, 614, Zeichnung Maubach.